情非得體

致那些使我動情的破美人

目次

致那些使我動情的破美人｜

情非得體 |

之外 |

序

　　「情非得體」最初是應博客來OKAPI編輯小多之邀而生的每週專欄，我在專欄介紹裡這樣說：「這是一位女性在物質、身體、與愛之間穿脫不自如的言情通俗劇。」；而「致那些使我動情的破美人」則是某次應邀寫了篇主題為「Gentle Woman」的短文，當時天外閃現一絲靈光選寫了在童年時期的新聞版面上翻雲覆雨的許曉丹，意外獲得許多迴響。由此為出發點，我一發不可收拾地列了長串名單，有時蓄意要挑戰既成偏見，有時私心想介紹己身所愛，她們如此不畏破格而又快意美好，我遂僭越為她們戴上名為「破美人」的手環。

　　若說「情非得體」是女孩與這世界相撞從最

初到長成的似水年華追憶觀想，那「致那些使我動
情的破美人」便是女孩終於直視人群後、一面架好
身上的盔甲一面無法捨棄柔軟心腸的社會人類學探
察。輯中另外收了這些年外於專欄的幾篇評論與短
文，許多字在浮現當下自己並無法看穿它們自地心
湧出的緣由，直至今日才逐漸得以理解，表面上看
來是我對一切成見消化不良而將其吐露，事實上是
它們挺身而出整頓了我與這世界的關係。

　　遲了近兩年才問世，重新校對審視，竟也無
能刪改一字一句。這重新證明自己並非鴻圖壯志之
人，只願這些字能帶給所有憤世嫉俗、扭曲著（等
待）破殼而出的美人們一絲絲寬慰，見識疼痛有時
傷痕總在，毋須那樣害怕「不正確」的突突悸動、
可以質疑任何看似理所當然的既存事物。那些稱不
上得體的情感，是風飛入眼的一枚砂礫，感受如許
真實，我們無能忽視，遂痛快地笑著淚流。

致那些使我動情的破美人

Amy, Amy, Amy

　　大概從二〇〇九年底開始,城裡開始傳言「Amy Winehouse[1]快死了」、「Amy不行了」,從地鐵小報到脫口秀節目,Amy Winehouse的死訊像病毒一樣繁殖散佈。而她一直還活著,她衣衫不整、鬼那樣削瘦、拎著吸塵器站在門邊神情恍惚的照片持續流出。那種同步目擊的氣氛很奇怪,好像所有人都已經打開自家公寓的窗子、拿著爆米花等待,等待一部在公路上數度惡行熄火零件四散的頂級跑車終於毀滅自撞,然後可以轉身拿團團火球做背

1.　Amy Winehouse(1983-2011):英國歌手、音樂創作者。

景，打卡合影R.I.P[2]，等待死神為她重新戴上不可能再被奪去的后冠。

露易算是消息的第一手傳播者，「她真的快掛了。」流言confirmed。「她很常半夜被送進來，每次都在我值班的時候，超幸運的。」我聽得出她語氣裡的無奈：「然後每次都是一樣的原因：opiate overdose（用藥過量）。我都要趕回醫院配解藥，因為管制藥品只有我們藥劑師可以碰。」

「她喔，其實沒有濃妝艷抹時還蠻清秀乾淨的一個女生，但永遠都像個homeless一樣全身發出惡臭，衣服髒到不行，頭髮油油一塊一塊的，很瘦很瘦，不到四十公斤，縮在輪椅裡小小一隻。」露易到後來才可以比較和緩而不帶輕蔑地描述她：「其實我覺得她很可憐，除了唱片公司的人跟她的保鏢以外，幾乎沒有人來探望過她。」

2.　R.I.P：英文全稱為「Rest in Peace」，願逝者安息之意。

　　我沒有央求露易偷偷把我夾帶進她工作的貴族醫院，Amy Winehouse千方百計要找來直升機逃出的豪華套房，那只能以毒攻毒、一次又一次將她如柴的枯骨勉強架起來的無心居所。和當時許多敬她而遠之的親人朋友歌迷那樣，我恥於承認自己與她的共振，奇異揉合老爵士藍調嘻哈雷鬼、卻又被她難掩獸性的感性帶往過曝當代的《Back To Black》[3]專輯，一從喇叭裡放出來那麼鬆又那麼大聲，每次我都壓制不住自己從頭到腳趾要跳舞的衝動。

　　那麼大聲，你不可能聽不見Amy Winehouse。抵達英國時，〈Rehab〉[4]早已成為倫敦市歌，在路易遜購物中心前等待巴士，成群走過的黑白棕青少女全都梳著與她一樣恨天高的蜂巢髮型，用盡一整條眼線筆朝上勾勒出粗黑眼線，她們暱稱她「Amy」，就像暱稱Kate Moss[5]為「Kate」那樣。儘管如此，我真正動念要找她的音樂來聽，已經是零

3.　　《Back To Black》：Amy Winehouse第二張錄音室專輯，二〇〇六年發行。
4.　　〈Rehab〉：二〇〇六年單曲，收錄於《Back To Black》專輯。
5.　　Kate Moss（1974-）：英國模特兒。

八年的時候，因為聽人轉述有老師會在課堂上哼著氣說她「stupid」，就忍不住認真下載了兩張專輯來聽。聽完只覺得，這真是個了不起的女孩。我顯然不是唯一這樣想的人，忽略她過世之後那些名人遲來又不見得真心的哀悼式讚美，Karl Lagerfeld[6]將她當作繆思女神，Prince[7]說要和她同台表演過才甘心去雲遊隱居，George Michael[8]則用「這個世代最棒的歌手和創作者」來稱呼她。

《Back To Black》被許多人指為一張自傳性的專輯，用精準獨特的自嘲描述自己的酗酒與成癮行為，以無比抒情袒露行將熄滅的絕望之愛。因為這無法抹去的「自傳性」，她被視為暴露狂，作為一名藝術家用以創作所需的直覺與算計的暴露，和作為一名公眾人物所被迫放棄的私我全都混雜在一起，如火蛾之翅撲打的閃光燈寸步不離地跟隨她、守候她，攫取她與愛人打架的血痕與藥後失態的表

6. Karl Lagerfeld（1933-）：德國時尚設計師。
7. Prince（1958-2016）：美國歌手。
8. George Michael（1963-2016）：英國歌手。

情。然而，這樣的自傳性究竟能不能用以理解與詮釋她的音樂呢？二〇〇七年加拿大的宣傳之旅，Amy在觀眾滿棚的MTV現場談話節目接受三位主持人的訪問，當問題開始圍繞著她歌詞裡揭露的自我，以及她如何面對群眾以放大鏡檢視她的舉動、並認定他們可以介入妳的私生活，Amy開始顯出不耐。她先試著善意地回應：「我不是個負面的人，我傾向正面看待事情。」連續說了好幾次「It's alright（這沒什麼要緊的。）」表達她認為這些問題不值一提。而當主持人問她是否會在〈Rehab〉走紅之後格外注意自己飲酒的場合與方式，她還是忍不住馬上嗆聲：「這關喝酒什麼事？」

「我只是一個做音樂的人。」

再怎麼正面樂觀，或許也很難真正享受由她而生、最末卻已完全外於她的、愛與界限的混亂，

她挑釁而充滿身體感的自我暴露使某些人為之瘋狂
（比如那些梳著蜂巢頭的高中女生），也觸怒某些
人鞏固高級文化（high culture）的使命感（比如說她
是個蠢貨的語言學校老師），舞台上欲拒還迎的誘
惑、現實裡自毀的誘惑，太立體太鮮活，人們承受
不了，有些人，包括我，決定報以冷漠。

那冷漠不全然以噤聲或劃清界限表現，更多
時候透過守候在他家門口的狗仔記者傳遞。我看過
許多Amy開門和狗仔聊天的影像紀錄，她會迎合他
們，有時說一些不著邊際的囈語，有時話有機鋒又
充滿黑色幽默。狗仔們會逢迎她，或者用調戲的方
式喊她美女寶貝，然後她瘦骨嶙峋地嫣然一笑，相
機啪拉啪拉閃動。也許古老的傳言是真的，一次快
門吸走她一點靈魂，接收這些畫面的我們幾乎無從
選擇地目睹並參與了她的凋萎，以這樣看似「無從
選擇」的冷漠，我們一次一次確認：她正在地獄，

而我們很安全。

　　Amy過世的消息傳遍城內那天，她最愛的
Camden Town[9]酒吧把店裡所有的電視都關掉。派對
依舊，Ska[10]搖擺整個夜晚，一位常客淡淡地指著吧
台：「她以前常常在裡頭幫忙倒酒。」

　　之後幾個月的某天，我在巫雲[11]吃飯到了盡頭，
《Back To Black》專輯第一首歌的前奏忽然響起，緊
接在一些老搖滾之後，毫無芥蒂地加入那些對她一
無所知的談話中間。沒有料到會在台北聽見，沒有
上前去和老五問什麼，我按捺內心的激動靜靜聽這
令人心碎的聲音，她唱「即使我盲眼戰鬥，愛是已
註記的命運」。走出巷口，跑車燒盡的殘骸仍在，
她已離去，留我們在這以沸騰與冷酷熬煮的世界，
我乾了眼前一杯，是Amy式的乾杯，輕輕在心裡喊
Amy, Amy, Amy。

9.　　Camden Town：英國倫敦市中心的地區之一。
10.　　Ska：源自牙買加，帶有歡樂氣氛的獨特樂風。
11.　　巫雲：雲南菜餐館，位於台北市。

謝金燕奇談

　　台灣人不會忘記二〇一二年十二月三十一日。
那個跨年晚會，七點整，謝金燕[12]登上了台北一〇一
[13]的舞台，在國台語雙聲帶的開場白之後緩緩升起、
定位，行禮如儀地唱跳〈嗶嗶嗶〉[14]，這首曲子以不
合粵語語感的惡俗洗腦風格走紅港台兩地，群眾會
跟著吹哨擺手，一切如常。

　　首曲結束，舞群扯下她的舞台裝，露出薄紗皮
質比基尼。人們仍以為接下來不過就是賣弄風情的

12.　謝金燕（1974-）：台灣歌手。
13.　台北一〇一（TAIPEI 101）：台灣第一高樓，位於台北市信義區，於二〇〇
　　　四年開幕。
14.　〈嗶嗶嗶〉：二〇一〇年單曲，收錄於謝金燕《愛你辣》專輯。

搖頭電音舞曲集錦，直到「槍，在我們的肩上」[15]的
軍歌序曲響起，謝金燕神來一招，亮開長腿極富性
暗示地原地突刺、再前進突刺。僅由手指比劃的步
槍輕而易舉跨越雄性詮釋權力、刺穿我們性欲的核
心，我們停下盛滿火鍋料的碗與台啤酒杯，面色潮
紅就地尖叫。彷彿已看準並抓握所有賁張的血脈，
身著寸縷身材火辣的謝金燕猛力連續深蹲，同場友
人你看我我看你，沒有人相信自己正在全國直播的
首都晚會裡看見這麼前所未有帶種的色情表演。

是時還沒有人講得清楚發生什麼事，要到幾年
過後感官退潮，媒體大張旗鼓地公布蔡依林[16]的跨年
表演收視率已大幅擊敗謝金燕，我們才有辦法彈著
事後菸回味當晚、並再次確認把謝金燕與蔡依林放
在一起比較的人並未有幸與我們共同體驗那段魔幻
時間。在那乍現的魔幻時間裡，她把年復一年視之
無味的大型晚會折出一個蟲洞[17]，直通活色生香的大

15. 「槍，在我們的肩上」：出自軍歌單曲〈出征歌〉。
16. 蔡依林（1980-）：台灣歌手。
17. 蟲洞（Wormhole）：意指宇宙中可能存在的連接相異兩處的超時空隧道。

型廟會深夜拼場。

　　八零年代以降，在台灣鄉間取代野台戲[18]蔚為主流的電子花車與鋼管女郎，應大家樂[19]與六合彩[20]盛行時期酬神而生。賭徒沒膽向正神問明牌，多向萬善爺或大眾爺一類的陰神求牌，所謂陰神，基本上就是神明界的黑道，還願時信徒為投其所好，便安排香豔的情色節目表達謝意。許多花車女郎由不畏裸露的檳榔西施轉業而來，她們雙腿跨在文明與俗民之間，為我們所敬畏的神明與我們貪戀的財寶搭一座橋，我們既欲望那座橋通往神界為我們訴說心語，又欲望那座橋搭上我們腰際扭動忘情，女體帶給我們的出神狀態使我們誤認自己短暫入化。

　　謝金燕所操作的口說語言與身體語言形象、遊走尺度的生猛態勢，在在與花車女郎文化一脈相承。她不是瑪丹娜[21]，也不是凱莉米洛[22]，使她與我

18. 野台戲：意指常見於台灣街巷、野地、廣場或廟會等因應特殊慶典活動，於臨時搭築的舞台上表演的各式戲曲。
19. 大家樂：台灣於八零年盛行的非法賭博形式。
20. 六合彩：源自香港的合法彩票，後風行於台灣的非法賭博形式。
21. 瑪丹娜（Madonna，1958-）：美國演員、歌手。
22. 凱莉米洛（1968-）：澳洲歌手。

們的動物性深深連結的，也正在於她不屬於別的族群與別的階層。在她所造出的魔幻時間裡，被召喚的是對文明暗暗反動的台灣民俗鄉野，是我們願望偶爾返回的、在原始儀式中集體忘我的朝拜經驗。這也是為何謝金燕的跨年表演使觀眾如此驚愕的原因之一：沒有人預先料想到首善之都的城市文明要為升級的花車女郎亢奮歡呼。

然而真正使她得以傳承這電子花車鋼管女郎文化的，不僅僅是歌舞與態度。當謝金燕說生活在這塊土地上的就是「台客」[23]、並讚頌台客文化時，她自己或許並未發現，她所標舉的「台」其實有著血統純正之分。她的父親是台灣底層階級的老友，是和所有凡夫俗子一樣有弱點會犯錯、欠下巨額債務躲在廟裡多年的賭徒，說起異色笑話虧妹如飲水般自然。從純情歌手到電音女王，她的轉型恰恰坐實了身為「豬哥亮[24]女兒」的位置，那量身打造的獨特

23. 「台客」：原為台灣省籍族群衝突底下用以蔑視本省人粗俗、水準低落的標籤化貶稱，近年在本土意識抬頭，及大眾傳播流行文化推波助瀾下，逐漸轉化為一種「再挪用（reapproproation）」的自我認同。

24. 豬哥亮（1946-2017）：台灣節目主持人、演員、歌手。

形象與我們的潛記憶微妙疊合，使她翩翩化身比誰都更台的「台灣的女兒」。儘管她在公開場合萬般與父親切割，但矛盾的是，促使她坐大的，正是那血緣之影與鄉野文化的暗自呼應。她當然不是賭徒父親意圖推出來酬神的鋼管女郎，但她不怕色情，她知道如何趁勢利用色情、以及她再完美不過的形象正當性，撕開還願表演酬神實酬人的面紗、直面娛樂世界。那是她弒父承繼而來的、全新的秀場，這秀場不再有內外場的分別，不再有要光就有光、想摸就開摸的男性造物主，她開天闢地自許為神。

於是我們得到一個獨一無二、血統純正的女神謝金燕，為了製造新鮮感，她必須搭配直播現場與正典舞台，製造場所與時刻衝突的禁忌快感，以期在她騰空跨坐重機、前後搖晃唱出「對我來練舞功」[25]時，激起最大值的意淫效果；但秀場不能追求完美、必須親切，她得適時打斷眼看要趨向「完

25. 「對我來練舞功」：出自二〇〇五年單曲〈練舞功〉，收錄於謝金燕專輯《練舞功》。

整」演出的一致性,加入如迷你摩托車或者空耳[26]歌一類的Cult[27]元素,證明女神並非高不可攀,仍站在俗民一邊,識惡趣,不介意同歡。

一切看似水到渠成,卻仍需如屢薄冰。在她試圖反轉窺視主權、稱自己為女神,下凡以廣嗨[28]與肉身普渡眾生的那一刻,支持她布下結界的一切咒語都必須承受反覆考驗。畢竟,當那些使人興奮的時空元素被吸收、稀釋,或者因重複操弄而顯得不再挑釁,觀眾隨時可能會從結界抽身、化為脾性難以捉摸、載舟亦覆舟的陰神。

江湖險難,苦海女神龍[29]必須再三進化。而我始終記得那個使人難以忘懷的跨年夜晚,腹中臨盆在即的孩子被澎湃的血液所染、猛烈翻滾不息,我必須坐下、扶好肚子,才能繼續盯著螢幕,把這場後來成為開春新聞重播最多次的表演看完。幾年過後

26. 空耳:由日語而來,本意為「幻聽」。在流行用語中意指故意將一種語言以另一種語言的諧音重寫內容,以達到惡搞或一語雙關的目的。

27. Cult:意指內容不走正路、風格獨特,通常不受主流觀眾歡迎,卻在小圈子內擁有狂熱粉絲的展演方式。

28. 廣嗨:意指粵語電子舞曲。

29. 苦海女神龍:原指黃俊雄、黃海岱父子所創造、布袋戲《雲州大儒俠》的角色人物,背景、身世、感情經歷多舛,而後被借以形容此況之女性。

我仍然確信，謝金燕所創造的美他人創造不來，那種美如此華麗膚淺、又饒富深意其來有自，使所有深埋的、雞犬相聞年代的綺麗奇談一刻乍然醒覺。我希望自己的孩子仍有機會以感官經歷這些奇談，就算只有珍貴的一次它被吐露，我們要將她深印在心。

喵的哀愁

　　根據PTT[30]鄉民[31]百科的記載，二〇一六年一月二十五日，勸世寶貝喵喵[32]在PTT八卦版首度現蹤，以「[問卦]有沒有勸世宗親會的八卦？」的標題及簡單的MV轉貼獲得僅僅九樓的推文[33]，反應並不算熱烈。直至五天後，以「喵電感應」為標捲土重來，佐以「請問她嗑了什麼？記得分我一點」的內文，獲得網友竟夜瘋狂熱議，一時媒體以「洗腦神曲」輪播報導，〈喵電感應〉[34]的MV點閱率飆上奇高，勸世寶貝喵喵在其臉書粉絲專頁的特殊拆字諧音文

30. PTT：意指批踢踢實業坊，台灣電子布告欄（BBS）。
31. 鄉民：PTT為台灣使用人次最多的電子佈告欄，而「鄉民」則源於PTT裡對網友的俗稱。
32. 勸世寶貝喵喵（Trance Baby Meow）：勸世宗親會藝人之一。
33. 推文：意指PTT網友對於文章發表人的回應。
34. 〈喵電感應〉：二〇一六年單曲，收錄於勸世寶貝喵喵專輯《喵喵異次元》。

體也在相關討論串底下蔚為風行。

　　「不管她嗑了什麼，都給我來一份。」這是勸世寶貝喵喵在Youtube上傳的MV底下屢見不鮮的經典留言，幾乎成為一種通關密語。由歐陸DJ發揚光大的Techno[35]變化而來的Trance[36]，不必諱言，與迷幻藥物確實脫離不了關係，以Trance的出神體驗作為觀察或宣傳的主軸，確是切中命題的高招，也對眾暗示了勸世寶貝喵喵的音樂立足點。來自西方的電子音樂形式被巧妙轉化為與台灣唸歌[37]傳統息息相關的說唱文化，這樣的神來一筆看似只是運用諧音進行穿鑿附會的惡搞，但Trance如何勸世，如何從「命名」開始創造自己的脈絡、並在內容與形式的舊瓶裡釀出新酒，足堪玩味。

　　勸世寶貝喵喵的勸世法並不若勸世宗親會的其他成員，比如更為直白地承繼唸歌文化、針貶世

35.　Techno：意指一種八零年代中期於美國興起的之電子音樂流派。
36.　Trance：意指一種九零年代中期於德國興起的之電子舞曲流派。
37.　台灣唸歌：意指以台灣民間故事為主要題材的傳統說唱表演。

態鼓吹自主的勸世美少女娃娃，她所進行的是幾乎
以形式追殺意義的消解大法：無法深究的歌詞（如
「有沒有心動一看喵喵就知道／不需要再說的／太
多好不好」[38]、「不要在背後縮／萌萌的壞話／不
然ㄋ迪會發瘋」[39]）搭配蓬萊仙山電視台[40]式復古視
覺，喵喵在多支粗製特效MV中重現早年偶像女星
的神采，時而失焦時而無法協調的目光與肢體，與
其說是女神更像女鬼。在勸世寶貝喵喵的演藝圖像
裡，歌唱不再是以情感傳遞作為主體的溝通方式，
而是以念經超渡式的音樂唱腔與視覺風格製造出的
邪典儀式，她要勸的也再不是什麼古代現代善惡道
德，而是一個以重複恍神的聽覺幻覺邁進「無」的
科幻涅槃。

　　這種在西方Rave[41]原典文化底下另闢蹊徑覆化
多重意義的演出，同時也展現在勸世寶貝喵喵本喵
的立型風格上。她穿衣風格鮮明用色大膽，幼稚無

38.　「有沒有心動一看喵喵就知道／不需要再說的／太多好不好」：出自二〇
　　一六年單曲〈喵電感應〉，收錄於勸世寶貝喵喵專輯《喵喵異次元》。

39.　「不要在背後縮／萌萌的壞話／不然ㄋ迪會發瘋」：出自二〇一六年單曲
　　〈摸世摸世〉，收錄於勸世寶貝喵喵專輯《喵喵異次元》。

40.　蓬萊仙山電視台：台灣電視頻道。

41.　Rave（銳舞）：意指一種由DJ播放電子音樂的派對。

害的身體說寫語彙及貓化的扮裝分野，其實儘可歸
類為典型的Candy Raver。所謂Candy Raver，以其鮮
艷服飾閃亮配色，及幾乎令人惱怒的一式歡樂散播
愛、和平與世界大同訊息的熱切聞名，Candy Raver
惡名昭彰的標誌是咬著大奶嘴現身Rave Party，喵喵
雖不致如此，但表演中偶有的跳跳馬[42]元素也強烈
暗示了她的表演與此類Raver的臍帶相連。這樣的
Candy Raver風格在不熟悉Rave文化流變的台灣以一
種Cosplay角色扮演的形態無縫接演，自創的喵喵語
彙與「人類／喵喵」的二元宇宙觀說辭，透過自我
完全物化與異化，為觀眾創造出分裂人格別有的惑
處與快感。

凡人形必遭遇性化，貓化的美豔人形，同時成
就了深埋的人獸戀與蘿莉塔[43]幻想，透過不具殺傷
力的寵物化表演，勸世寶貝喵喵不為人知展現的，
卻是張力十足的BDSM[44]主奴關係。喵喵是大家的寵

42. 跳跳馬：意指一種為幼童設計學習平衡與協調的彈性馬型玩具。

43. 蘿莉塔（Lolita）：典故出自納博可夫的小說《洛麗塔》，情節敘述中年男子愛上了年齡與自己有所差距的少女的故事，後用以意指未成年（未發育）的青春期女孩。

44. BDSM：意指攸關虐戀的人類性行為模式之綁縛與調教（Bondage & Discipline），支配與臣服（Dominance & submission），施虐與受虐（Sadism & Masochism）的英文首字母縮略字。

物、受大家的豢養，我們可以選擇在學喵成喵的時候感覺自甘失去主體的療癒與放鬆，同時可以選擇想像成為喵喵的主人，想像她如何在日常及舞台演出中彩衣娛主。儘管我們在螢幕這頭並不實際握有調教喵喵的權力，我們所目睹與意識的一切都是奴的主動。

　　一路細看，無論是「Trance／勸世」的語譯置換、刻意模仿粗糙視覺以建立在地風格連結的巧思，或者既承接Rave體系又混搭日系動漫文化的徹底表演，凡此一切都必須經由迂迴智性的轉化。說到底，不同於表面所見的隨性粗略，勸世寶貝喵喵對意義反芻再現及其對視聽對象的揀選，其實反映了一種仕紳化過後的精美選擇。因此勸世寶貝喵喵自PTT發跡這件事顯得再自然不過，鄉民所擁有的文化資本條件足以支撐喵喵形象中那經過多重轉化展演之後的意義：他們看得懂其中的諧擬，腦中長久

以來植入的宅文化與次文化詞彙都使他們得以順利
接受這個Cosplay[45]的預設及當中的主奴暗示，他們
具有強大的網路能動性，是勸世寶貝喵喵的完美受
眾。這或許也是為何身處南部，每遇廟會夜市婚慶
場合工地現場，從未聽過勸世寶貝喵喵，只聽得見
玖壹壹[46]的原因——知識使人有限，而認同絕不政治
正確的玖壹壹並不需要具備在個人經驗體系裡反覆
無聲詰問「如此選擇」的知識要件。

　　如同所有上天下地遊走陰陽的真假靈媒，喵
喵實是高度自覺的表演者，她看穿我們，我們這些
Cyborg[47]帶著Cyber記憶到現場，那搖晃出神的身
體感透過電纜螢幕伸出手來與我們現場連結，這攀
著電纜進化的台妹是科幻的台妹，她將渴望物化、
同時激起欲望的原力精緻化、娛樂化、公共化，並
撿拾用以餵養我們成形的誘餌引誘我們，似有若無
地將我們與過去和未來串起來。我們自願暫時被喵

45.　Cosplay：和製英語Costume play之簡稱，意指以服飾、道具、化妝等方式
　　扮演動漫遊戲中人物角色的表演行為。
46.　玖壹壹（2009- ）：台灣重唱團體。
47.　Cyborg：Cybernetic organism的結合字，意指混合了有機體與電子機械的
　　生物。

喵收編，儘管我們都很清楚，喵喵的宇宙並不是真正世界大同的宇宙，也並非喵電感應使我們心有靈犀，是我們各自所背負的宇宙將我們引導至此，我們不甚自覺地應相表演，是為時代的傀儡。

妖女阿丹

　　一九八九年國小三年級，我就聽到了此生最無法忘懷的競選台詞：「我的奶頭比蘇南成[48]的頭還大」。

　　那年說出這句話的立法委員候選人許曉丹[49]三十一歲，台灣宣布解嚴[50]初兩年，蔣家王朝最後強人蔣經國[51]過世滿一年，奧姆真理教[52]開始以零星的殺人及襲擊案為六年後的東京地鐵沙林毒氣事件[53]揭開序幕，柏林圍牆[54]倒下。在我小小的九歲的腦袋

48. 蘇南成（1936-2014）：台灣政治人物、前國民大會議長。
49. 許曉丹（1958-）：台灣社會名人。
50. 解嚴：意指解除《台灣省戒嚴令》，一九八七年七月十四日由蔣故總統經國先生頒布。
51. 蔣經國（1910-1988）：台灣政治人物、前總統。
52. 奧姆真理教（オウム真理教）：日本宗教團體，一九八四年創立。
53. 東京地鐵沙林毒氣事件：一九九五年由奧姆真理教發動之恐怖襲擊事件，造成十三人死亡，超過六千人輕重傷。

裡，那年的台灣是個水氣氤氳的謎，被暗夜與白日
的眼淚遮蔽，暗夜被壓抑的獻給鄭南榕[55]，白日放聲
的投往鮮紅的天安門廣場[56]。

　　一切的一切都在動搖、崩壞，與重組，許曉
丹駕著檳榔車，割破國民黨旗，裸身而來。時而
髮繫花圈身披清純白紗，時而艷抹紅唇緊裹合身套
裝，時而馬甲迷你裙叉腰響蹬高跟鞋，時而吉普車
前蓋並膝乖坐微笑揮手，她出現的時機如此恰如其
分，打出「賣檳榔戰金牛」的標語，意圖直接毫不
避諱，以形象化身體化以至性化到幾乎反智的草根
語言，衝撞智性的雄性的政治公共場域。黨國堅硬
機器第一次撞上此等溫香軟玉，激情者有，賤斥者
在。她前往立法院造勢時，因「衣著暴露」被迫現
場套上一件大尺寸男性西裝外套才得進場旁聽。領
著大陣媒體記者與警察，好不容易靜坐台下，兩旁
護衛的女警身體遙遙地拉開距離，頗有人魔殊途的

54.　柏林圍牆（Berliner Mauer，1961-1990）：德國分裂期間，東德政府於西
　　　柏林邊境修築的邊防系統。
55.　鄭南榕（1947-1989）：台灣政治工作者、時事評論家。
56.　鮮紅的天安門廣場：意指「六四事件」，一九八九年由中國共產黨派遣軍
　　　隊至北京天安門廣場進行集會清場行動。

宣示意味。

選後數年她為宣傳伊甸園婚禮[57]接受魚夫[58]專訪，魚夫直問她，是否覺得女性用身體獲取權力是不道德的。她嗤之以鼻地回答「這麼說的話，天下的男人多的是用自己的身體優勢，與長久以來以此建立的權威再鞏固權力，不也都是不道德的嗎？」「女人當然可以用身體換取政治權力。」、「為什麼不可以？」。為什麼不可以？她一派巧笑倩兮，那是一種純粹台式秀場的優雅，她以俗民色情的意象大膽進行白骨精的邀請，但沒有人真正接受她。她後來沒有成功出現在立法院為民喉舌，沒有被註寫在她心所嚮往的當代行為藝術史記，甚至湮沒在台灣女權運動此起彼落議題消長的浪潮裡，鮮少有人提起。

感覺矛盾的不只是正面臨巨大轉型的家國社

57. 伊甸園婚禮：意指許曉丹一九九七年十月十九日以「亞當與夏娃」為意象、僅以三片樹葉遮身與伴侶舉行的婚禮儀式。
58. 魚夫（1960-）：台灣漫畫家、時事評論家。

會，也展現在作為先鋒、同時作為一顆棋子的許曉丹身上，她抱怨：「選舉期間，男人不敢追求我」、「從政使我的身體受束縛」，而後嬌滴滴地訴說未婚夫體貼包容世上少有。但那自願性暴露的現場使時代切實如許興奮，那原始的興奮正如Mark Seltzer[59]所說，是「自我與他者界限的創傷性崩壞」，我多麼愛惜那只屬於我們的興奮，由我們親手孕育的巫界妖女引誘我們逼視：神性與獸性之間，我們只是卑微的人。我們因此動情受傷而銘記，身體銘記不成，留待國動家搖之際無主幽魂銘記，銘記那現場整個空氣都起味騷動，某位血性女子說時遲那時快挺身而出，豪邁地說別怕，她的胸脯是我們下港人永遠的靠山。

59. Mark Seltzer（1951-）：美國學者。專長研究為美國文學、現代性及媒體理論。

小野洋子
對我下的一次咒語

　　十月的倫敦已經峭寒，當時我初抵此地十五天，在攝政公園[60]終於第一次見到小野洋子[61]。

　　不是所有人都看見她如何入場。這是Frieze Art Fair[62]為她舉辦的演說，開場便放映了幾天前才在冰島盛大落成、以藍儂[63]之名建造的Imagine Peace Tower[64]簡介短片，放映開始沒有多久，她從會場後方悄悄鑽進地毯裡，一路在毯下以誇張的肢體姿態緩慢爬行到台前、鑽出地毯，然後若無其事地拍拍

60. 攝政公園（Regent's Park）：位於英國倫敦市中心西北端。

61. 小野洋子（Yoko Ono，1933- ）：日本藝術家。

62. Frieze Art Fair：倫敦弗瑞茲藝術博覽會，每年十月在倫敦攝政公園舉辦。

63. 藍儂：意指約翰藍儂（John Lennon，1940-1980），英國創作歌手、披頭四樂團（The Beatles）成員

64. Imagine Peace Tower：想像和平塔，建於二〇〇七年。

衣服、整理頭髮、戴好綴有血紅飾條的軍帽，加入
專注觀看影片的群眾。直到燈光亮起、短講結束，
她也沒有對方才的行徑解釋一個字。在那之前我已
毫無章法地繞行過這個數一數二的國際藝術市集，
看了許多認識不認識、無數破壞與易感的作品，我
的室友喬治告訴我，那裡頭流動著你完全無法想像
的龐大金錢。疲憊地背著毫不純粹的所謂藝術走回
演講廳，我想，不過就是要來見她一面。研究小野
洋子那些年，跟著她的影子與回聲如跟隨一名底細
永為謎面的吹笛人，我得見她一面。

　　我沒有辦法專心觀看那部看起來未免陳腐且令
人害臊的短片，沒有辦法對一座架設在雷克雅維克[65]
海岸邊、像高譚市[66]民呼喊蝙蝠俠那樣、向天空投射
心願的光塔產生愛與和平的共鳴，沒有辦法直視那
些已被重複放送的愛侶圖像，只能睜大眼睛目睹地
毯底下那名或許是世界上最有名的日本女人以令人

65. 雷克雅維克（Reykjavik）：冰島首都。
66. 高譚市（Gotham City）：美國漫畫《蝙蝠俠》（Batman）之故事背景
　　地。

匪夷所思的方式靠近我，又遠離。後來我在柏林聽溫德斯[67]說過一個故事，他說自己與小野洋子有過一面之緣，小野洋子當時正在進行一個把自己關在麻袋裡度日的行為藝術，但開幕過後一日過去，再沒有人理會她。溫德斯一直在旁觀察，心想：這樣真的可以嗎？就決定坐在麻袋邊，想辦法送一些食物和水進去，兩人這樣說了一晚的話。

「我想，到現在她大概還不知道那個人是我。」溫德斯說。

「迫使他人行動」是小野洋子許多知名行為藝術作品的共同特點，這項特點在早期作品，比如〈Cut Piece〉[68]之中格外強烈。她面無表情坐在台上，身旁放了一把剪刀，而後邀請觀眾依序上台剪去她身上的一片衣物，「若會場沒有一半的人無法忍受我的表演而起身離場，我的作品便失敗了。」

67. 文溫德斯（Wim Wenders，1945-）：德國電影導演。
68. 〈Cut Piece〉：小野洋子藝術作品，發表於一九六五年。

她後來如此描述這件作品。她在受訪時曾經表達自己在作品進行中的極限經驗，她說感覺自己是一條被抓出水面丟在砧板上的魚，劇烈呼吸死命跳動，她內心絕望吶喊：「為何不快點殺了我？」但沒有人聽得懂魚說話。

　　約翰藍儂七十歲生日的時候，一心想把藍儂納為自己人的紐約客們在中央公園進行了《LennoNYC》[69]的公開放映，這部片記錄了藍儂從一九七一年移居紐約至一九八〇年遭刺殺之間、與這座城市共譜的故事。我與朋友在長長的人龍裡等待入場，對於紐約人向藍儂坦白吐露的愛意感到驚訝不已，英國人太驕傲，不可能從事這種毫無轉化的公開告白。我不屬於任何一邊的愛慕者，而且已經在此前週看過片子，只是懷著「或許可以在Dakota大廈前再見一次小野洋子」的心情，坐在據說有兩萬人到場的中央公園[70]，聽黑暗中的愛侶們隨

69.　《LennoNYC》：美國電視紀錄片，二〇一〇年播映。
70.　中央公園（Central Park）：位於紐約市曼哈頓中心。

影片輕輕哼唱「For the first time in my life my eyes can see」[71]。

小野洋子沒有出現，她為了那座和平燈塔又去了冰島。看著她為當晚放映事先錄製的致歉影片，想著自己身在紐約，我眼前浮現的是藍儂死去前幾個小時為《滾石雜誌》[72]拍的封面：小野洋子散著黑髮躺在地上，藍儂裸體屈身，雙腳緊緊嵌住她，親吻她的臉頰。Annie Leibovitz[73]這幅攝影幾乎總結了整個六零年代的喧譁和七零年代的混亂，它展現的是一整部追憶逝水年華式的優美龐雜情節的凝視，吶喊而又無聲，使所有奮力書寫的文字相形而成庸俗不堪的言情小說。「他已死去，他將死去」，無可挽救的時間穿越覆蓋這張相片，使人心碎。

那並非小野洋子經歷的第一次死亡。第一次婚姻告終之後她回到日本，體質無法適應日本社

71. 「For the first time in my life my eyes can see」：出自一九七一年單曲〈Oh my love〉，收錄於約翰藍儂專輯《想像》（Imagine）。

72. 《滾石雜誌》（Rolling Stone Magazine）：美國音樂雜誌，一九六七年創刊。

73. Annie Leibovitz（1949- ）：美國攝影師。

會的她被送進精神病院，直至她的第二任丈夫為愛
飛到日本將她撈出；與約翰藍儂結婚之後，前夫帶
走他們的八歲女兒不知去向，恢復聯繫時女兒已
三十一歲，即將結婚；兩人關係的低潮時刻，藍儂
在與她同行的派對裡和別的女人做愛，歡愛只隔了
一扇門，所有人都聽得一清二楚。「她沒有去拍門
咆哮，也沒有尖叫大哭，」在場的友人後來回憶：
「她只是坐在角落裡，看起來非常悲傷。」

　　這些精神上的或者象徵性的死亡時光，某種
程度使得她的作品在脫去或直接或媚俗或聰明絕
頂的表象之後，在我看來都出於一種自毀的傾向，
正如她那關於砧上魚的譬喻：「為何不快點殺了
我？」即使是近年溫馨到近乎一廂情願的〈Wish
Tree〉[74]（觀眾在她提供的紙籤上寫下自己的願望，
並將紙籤掛上她裝置的一棵「許願樹」。）或者
〈ONOCHORD〉[75]（發給參與者一只手電筒，教參

74.　〈Wish Tree〉：小野洋子藝術作品，首次發表於一九八一年，仍持續進行
　　中。

75.　〈ONOCHORD〉：小野洋子藝術作品，發表於二〇〇四年。

與者以燈光一閃、二閃、三閃的小野洋子燈語表達「我愛你」），背後展現的都是同一種偏執，是與自毀同等積極的自救策略。以各式古典與進化的媒介，她生氣勃勃所從事的一切舉動：藝術、音樂、或者與亡夫相關的媒體操作，都期盼拉全世界的人一起下水，要跨越人我界線，要用他人劇烈的憎惡或愛慕一起拉住她。所有愛人與她心愛的品行都死去，她拿眾人目光把自己釘在展示架上活下來。

二○○七年秋天那場Frieze Art Fair的演說最後，小野洋子拿出一只粗胚花瓶，以錘擊碎，並邀請在場的觀眾上前取走其中一塊碎片。

「十年，」她平靜地說，「十年後我們一起拼回這只花瓶。」

我當場就笑了出來，這提議對我而言就像在紙

片寫下願望並掛在樹上那樣不可思議地天真。

　　但仿若被下了咒語，我仍走上前排隊，帶走一片收進背包，回家拿一只透明圓罐將碎片妥貼收好。這圓罐在倫敦搬了幾次家，三年後和書籍膠卷衣毯漂流海上數月而後回到台灣，靜靜躺在我父母家頂樓的儲藏室現已多年。別過臉去，我和世界上所有不覺握著小野洋子靈魂一塊破片、各自死生愛怨千百次的人們一起等待。我們不願輕易承認的、那渴望完整的心，竟還與這倖活的巫女一起等待，注定不可能的、最初的一只粗胚花瓶。

如昔非常黎明柔

第一次覺察黎明柔[76]的影響力，是有回朋友在網路二手書店買下《非常話題》[77]全套，拿到書之後喜形於色愛不忍釋。鄉巴佬如我，無法理解桃紅墨黑配色與斗大字體底下的意義，隨手一翻也不過就是些廣播Call-in逐字稿，只是主題比較聳動主持人感覺挺放得開，我看了看封底圓眼俏皮的短髮女孩，不識相地問了出口：「誰是黎明柔？」

我錯過整個台北對黎明柔的瘋狂全盛時期，原

76.　黎明柔（1967-）：台灣節目主持人。
77.　《非常話題》：黎明柔著作，一九九五年出版。

因很簡單，因為那非常電波並未傳抵我城。因應九零年代「廣播天空」開放政策而成立的第一家中功率民營電台台北之音[78]，其放送範圍顧名思義、為大台北地區，最遠僅至新竹。這使得明明自幼熱愛廣播的我，是時仍停留在高雄第一家民營電台Kiss Radio[79]初開播的前現代新鮮感中，沉浸在時不時的Call-in拿獎品熱潮，儘管隱隱感覺與我所可以聽見的其它以台北為發送中心的電台相比，它仍充滿著一種團康文教氛圍，但渾然不覺這座島真正的轉型才要蠢蠢欲動。

　　非常DJ黎明柔，是台北之音甫成立之後以DJ明星化作為號召的第一代DJ，她具備了一切「新一代」明星DJ的特質：洋腔洋派、敢說敢做、不只出聲也不吝露臉。在一九九五年開播的《台北非常DJ》[80]節目裡，她把九零年代起風風火火的地下電台Call-in狂潮引入蹊徑，以有時慵懶隨性、有時無理

78.　台北之音：意指台北之音廣播電台，一九九五年開播。
79.　Kiss Radio：意指Kiss Radio聯播網，一九九五年開播。
80.　《台北非常DJ》：台灣廣播節目，一九九五年開播，一九九七年與台中、高雄連線後更名為《非常DJ黎明柔》。

句讀還猛然生high的風格，大膽將叩應主題從政治時事擴展到地下經濟、性愛大觀、中產生活百態、甚至性別邊緣族群。在一九九五年六月二十三日播出的節目中，她以社會版角落一則男子鼓起勇氣著女裝想出門聽音樂會，卻因形跡鬼祟，在大樓大廳便被鄰居及管理員誤以為是小偷而扭送警局的報導為本，公開徵求有扮裝癖好的聽眾叩應到節目中，結果打電話到節目中的聽眾個個含羞帶傷又直率可愛，還有認真解釋起Crossdresser[81]和Transvestism[82]之差異、正攢錢要動變性手術的美國年輕人。在二十年前的一個主流廣播節目，要這樣大剌剌聊天聊出此類話題，怎麼想都真是件破天荒的事，無怪乎一九九六年一月號《商業周刊》[83]為她下的標注便是「去年最受爭議的女人除了呂安妮[84]、陳文茜[85]之外，還有引爆非常話題的X世代——顛覆大台北的黎明柔」。

81. Crossdresser：意指喜好裝扮為其相對性別之展演者，但與其性傾向自我認同並無絕對關係。

82. Transvestism：早期對性別扮裝者的廣泛用詞，亦有宗教、文化、儀式上之意涵。七零年代開始「Crossdresser」逐漸自其分化出來為另一獨立用詞。

83. 《商業周刊》：台灣財經、商業雜誌，一九八七年創刊。

84. 呂安妮：台灣社會新聞人物。

85. 陳文茜（1958-）：台灣政治人物、前立法委員、節目主持人。

這種彷彿專屬台北人的前衛，在各個視聽領域裡都生猛活現。黎明柔聲名初盛的時候，和豬頭皮[86]在《笑魁唸歌III──我家是瘋人院》[87]專輯裡合作了一首前不見古人後不見來者的開場曲〈女總統在上面〉，由語不驚人死不休的作家李昂[88]作詞，劈頭便大唱「女人治國女總統在上面／換男人到下面重新試驗／乾坤大挪移權力轉變／兩性共享新社會展現／外交分分合合進進出出全幹遍／不用花大錢只要雙方來電」，末了還不改李昂挑戰禁忌的本色：「不作女總統／回到下面／不妨開店賣牛肉麵／少年吔／我下麵給你吃可比國宴／留待下屆總統選舉再相見」既輕眺上流權力又淌露下流魅力，這樣驚世駭俗的曲子怎麼想得到讓毫無音樂背景的黎明柔來主唱呢？又或者，在當時除了黎明柔還有誰更合適唱這首歌呢？她舉重若輕的無謂情調為原本可能流於控訴過分用力的主題增添了幾份自嘲，也為豬頭皮嬉笑怒罵的「唸歌」下了頗富時代感的註腳。

86. 豬頭皮（1966-）：台灣歌手、音樂創作者。
87. 《笑魁唸歌III──我家是瘋人院》：豬頭皮第三張專輯，一九九五年發行。
88. 李昂（1952-）：台灣作家。

　　黎明柔的個人專輯《我賴你》[89]在一九九六年底由魔岩唱片[90]發行，那後來被創辦人張培仁[91]在紀錄片《再見烏托邦》[92]裡坦承是滾石當時因海外虧損而要他從北京回台北作的「另類整合」，說他如何向竇唯[93]、張楚[94]、何勇[95]、一干驃悍音樂人保證「你讓我三年賺到足夠的財富，然後趕緊再回來，還來得及。」保證他會回來好好支持他們、經營他們。後話我們都相當清楚，概念奇情新穎、由黎明柔自己包辦所有詞作的《我賴你》並沒有趁勢大賣，黎明柔乖乖回去做她的非常DJ，不再涉足樂界；魔岩唱片一連發掘了伍佰[96]、楊乃文[97]、張震嶽[98]、陳綺貞[99]、金門王與李炳輝[100]，以豐富的音樂內涵與精準的市場操作擄獲年輕消費世代的心，在三年內賺足了新台幣，張培仁卻再也沒有回到北京。

　　有許多事實現在看來都令人匪夷所思、但卻又仿若能解。一切語言開始活跳的時刻，總有些明明

89.　《我賴你》：黎明柔首張專輯，一九九六年發行。

90.　魔岩唱片：台灣唱片公司，一九九二年成立。

91.　張培仁（1962-）：台灣音樂人

92.　再見烏托邦》（Night of an Era）：中國紀錄片，二〇〇九年上映。

93.　竇唯（1969-）：中國歌手、音樂創作者。

94.　張楚（1968-）：中國歌手、音樂創作者。

95.　何勇（1969-）：中國歌手、音樂創作者。

96.　伍佰（1968-）：台灣歌手、音樂創作者。

鮮銳卻難免刺耳的聲音被個人體驗尚未跟上腳步的不安感所集體按捺，比如反應慘淡的《我賴你》，比如同樣一片壯烈畢業的Baboo[101]，那涵括了林暐哲[102]、李欣芸[103]、李守信[104]與金木義則[105]的音樂黃金組合，犀利不失幽默的社會觀察，現在聽來都還擁有一種使人感動的誠實。有時你無法控制自己跑得太前面，有時無法阻擋自己遭外於己的各類洪流所趕上而後吞噬。張培仁說MP3來了，他回不去了，接著千禧年到來，黎明柔也洗手不幹，她已以一種外於鄉野耳語的方式帶領聽眾進入一個注定混亂而迷人的、眾說紛紜的年代，那早於小S[106]的不羈與無厘頭跳躍邏輯，卻又展現出比小S多有懷柔的好奇心，非常話題所一手呈現的人類學觀察甚或比後到好幾年的人間異語都更為直白坦率。你可以說她的將門出身留美背景使她更無包袱，也可以說她的政治語言不儘正確多有差池，但在那幾年我們倚靠此媒人迅速覺知暴露的魅力，覺知如何以己身作引，勾出

97. 楊乃文（1974-）：台灣歌手。
98. 張震嶽（1974-）：台灣歌手、音樂創作者。
99. 陳綺貞（1975-）：台灣歌手、音樂創作者。
100. 金門王（1953-2002）與李炳輝（1949-）：台灣重唱組合。
101. Baboo（1989-1992）：台灣樂團。
102. 林暐哲（1965-）：台灣音樂創作者。
103. 李欣芸（1967-）：台灣音樂創作者。
104. 李守信（1967-）：台灣鼓手、音樂創作者。

業已壓抑太久亟須噴發的生命材料。而她又顯得那麼不以為意，她或許知道、或許不知道，她所表達的力量就是那不以為意，因為她從不覺得自己在衝撞，從而使他人眼中的異端率先成了可能與可被接受的前提。那喋喋不休的話語，和同代眾多美妙或嘔啞的音樂一起，托起我們，幫助我們橫渡極有可能更為難熬的斷代陣痛。

而在那之後呢？幾乎避開整個改朝換代的敏感時期，二〇〇七年在中廣[107]捲土重來《人來瘋》[108]的黎明柔仍算跟得上潮流，結合臉書互動與Live直播，請來的嘉賓也迭有驚喜，只是時不我予地，在聽眾胃口都養得如此貪婪的此時，她不再有機會表現出什麼驚世之語，她招牌的字正ABC腔現在聽來彷彿也有了那麼點眷村大嬸絮絮叨叨的味道。黎明柔還是要走的，我們勢必迎向一個非常成為日常的時刻，終成為自己的日常DJ。

105. 金木義則（Kaneki Yoshinori）：日籍台灣音樂創作者。
106. 小S：徐熙娣（1978-），台灣節目主持人、歌手。
107. 中廣：意指中國廣播公司，一九二八年開播。
108. 《人來瘋》（2007-2016）：台灣廣播節目。

　　時到是否還會記得，所有的如昔日常，都曾是那樣使人心臟緊跳的不平常。

下期《VOGUE》[109]封面女郎是⋯⋯法拉利姐

　　自從前奧運男子十項全能金牌選手凱特琳詹納[110]在二〇一五年六月號的《浮華世界》[111]封面以「Call me Caitlyn（叫我凱特琳）」之姿正式出道（不知為何我總覺得比起「出櫃」，「出道」這個詞更合適於她密謀已久的華麗登場），我的genderqueer朋友們就用那張像是一九五〇年代好萊塢女星的封面照把我的臉書洗版了。我盯著那張照片，凱特琳詹納穿著一套珍珠白的緞面胸衣，坐在金屬光澤的背板前，體態顯得自然而優美，身後的

109.　《VOGUE》：美國時尚、生活雜誌，一八九二年創刊。
110.　凱特琳詹納（Caitlyn Jenner，原名Bruce Jenner，1949- ）：美國電視名人、前田徑運動員。
111.　《浮華世界》（Vanity Fair）：美國時尚、文化雜誌，一九一三年創刊。

倒影盡皆模糊。她左臉微微傾側，那蒙娜麗莎式似笑非笑的眼神，不是蓋的，由點石成金的Annie Leibovitz為她拍攝。我不算是這位盛名遠播的攝影師的迷，但她確實知道如何捕捉那隱身在完美妝容底下、華麗卻無比脆弱的神祕幽闇之聲，姑且稱之為靈魂。

翻開在出版前被視為最高機密的本期《浮華世界》二十二頁〈叫我凱特琳〉專題，副標挑逗地寫著：

Call me Caitlyn, or C for short.
叫我凱特琳，或者就叫我C

cause you're going to C me with your man.
因為你將見到（C＝see）我和你的男人在一起

　　一個新的名字有多重要？一個準備周全使人驚艷的出場有多重要？同樣作為性別恐怖分子，我們的法拉利姐[112]顯然沒有想那麼多，她只是某晚把愛車逆向停在路邊被人刮花之後，忍不住對著鏡頭撒嬌痛罵，說自己這樣的美女開千萬名車出來，別人就可以隨便拿瑞士刀劃她的車，「那改天又遇到我，是不是可以去劃我的臉、捅我的身體？」媒體愛死她了，只要多慫恿兩句，她便喜不自勝唱起〈小城故事〉[113]，這是一個天生藝人，而且沒有人逼她，她自己從城市洪荒中咋蹦而出，像個笑中帶淚的丑角女俠。

　　我不知道法拉利姐從何時決定「叫我婷婷」的，這是一個台灣最鄰家女孩的小名，每個人一生當中都會碰上幾個婷婷。但我們不那麼常帶著呼叫鄰家女孩的心情叫她婷婷，我們叫她「法拉利姐」，正因為我們和她一樣超在意那台法拉利。炫

112.　法拉利姐（原名張婷婷，1972-）：台灣話題人物。
113.　〈小城故事〉：一九七九年單曲，收錄於鄧麗君《島國之情歌第六集—小城故事》專輯。

富炫美在台灣簡直是十惡不赦的重罪，特別是明明那麼想往世俗靠攏的「非世俗的美」，絕對是一種笑話。在廣大性別水泥硬化者可悲的邏輯裡，女變男帶有一種階級爬升式的悲壯感，男變女則是自甘墮落的笑話。為了中和這個笑話的輕蔑性，朝向世俗的「高級感」努力是完全可以被理解的「正途」。於是我們讚嘆凱特琳詹納舉止合宜、邁向「高級美」的跨界性別表演，我們嘲笑法拉利姐毫無自覺、畫虎不成反類犬的脫序演出，即使她已經付出多大的痛苦與代價，依然是個「假貨」，不僅僅是性別跨越的假貨，還是妄想攀附上流階級的假貨：她並不是自己所描述的那個因為家境富裕而從無需工作的「小公主」，她出身底層，家人無法接受她的「改變」，將她趕出家門，她還得接受金主資助才能完成整形以及出唱片的夢想。

然而正是這所有的破綻使我心動：她一提到張

孝全[114]就難掩的暴齒嬌笑，把世上所有人都當成手帕交一般掏心招呼的大嬸式應對，眉眼嘴角不自然的雕琢稜角與不意吐露的疲憊，對自身投射的完美女人形象毫不遮掩的嚮往。看見她矢言整成泫雅[115]的宣言、和專輯試唱時高級時尚風的妝髮幾乎要使我擔憂：她太努力追求完美了，她不知道完美會削弱她的力量。當炙熱的光亮驅逐所有黑暗，曾經生氣勃勃的終將邁向無言死亡。

但千萬別誤會，我並不反對法拉利姐動刀趨向「高級美」的嘗試。與其指摘她與凱特琳詹納單一的美感標準，更使我在意的，是什麼使她們如此渴望「被窺視」。她們所追求的完美看起來是最不政治正確的完美，但事實上並非我們眼見的、那使人束縛的完美。當我們以這種角度批判看似往主流靠攏的跨性別展演，正代表著我們無法以更具層次的眼神看待與我們如此不同的追求之路。在她們的世

114. 張孝全（1983-）：台灣演員。
115. 泫雅（김현이，1992-）：韓國歌手。

界裡，「被窺視」、「被欲望」和我們擁有全然不同的意義，反而成為完滿這轉換過程的必要元素：要再經過一千次一萬次目光燒灼的試煉，那雙大腿才會成真、那對巨乳才會成真、那綽約的風姿才會成真。因為「成為女性」的本身，在現代社會裡，對初以「女性」身分出道的她們而言，仍悲傷地包含著「必須接受這些窺視」，儘管他們面臨的是一個多麼前衛的處境，卻還是一個最古典的試煉。因此法拉利姐在所有物受到侵犯的第一時間會害怕別人「劃我的臉、捅我的身體」，恰恰表達了她如何以痛感意識到自己的身體與這個世界連結的方式。

奉多數人認為的「美」為圭臬可以成為一種立即的、有力的證據，證明「我可以被欲望（我可以被糟蹋）」「我被意淫（我存在）」，這是多麼殘忍的甜蜜。你能責怪美人魚選擇喝下使她成為啞巴的毒藥、以生出可在世間朝向她的愛人奔跑的雙腳嗎？

　　綜藝節目裡法拉利姐說起自己臉部削骨手術的過程，比劃著說得把頭蓋骨切開，大剌剌地表示「沒在怕的啦」，氣口還那麼台那麼樂觀，這只有我們才造得出來的法拉利姐，怎能不疼愛。我真希望會有國際時尚雜誌為法拉利姐請來得以捕捉她靈魂的攝影師拍攝當期封面，不出於什麼標舉性別意識的大旗，而是我知道她會因此感到非常快樂。就算是一場幻夢，也希望她有機會像凱特琳詹納那樣毫無猶豫地說出，這些照片與訪談所展現的，才是他人從未見識過的、她「真實的自我」。儘管那自我如許破碎渺小，要靠無數他人的善意與惡意映照。

Being王菲

　　像是約好了那樣，近日眼前立幻耳邊繞樑的女子都和王菲[116]有關，一是祁紫檀[117]，二是田馥甄[118]，三是竇靖童[119]。

　　祁紫檀是誰？我是個重度選秀節目迷，無論身在何地人在趕稿或是趕論文都以看選秀節目的方式紓壓，因此認識祁紫檀。她現身於以發掘能寫能唱創作人為主旨的《中國好歌曲》[120]第二季，唱了一首仙里仙氣的創作〈出離〉，清澈蜿蜒的轉音與飄

116. 王菲（1969-）：香港歌手、演員。
117. 祁紫檀（1993-）：中國歌手。
118. 田馥甄（1983-）：台灣歌手、演員。
119. 竇靖童（1997-）：中國歌手、音樂創作者。
120. 《中國好歌曲》（2014-）：中國歌唱選秀節目。

離人間煙火的詞曲都使人想起王菲。這並非憑空揣測，她在早先的曝光機會裡唱過〈南海姑娘〉[121]，訪談裡也不諱言自己對王菲的愛慕。自節目淘汰過後，不再有什麼機會聽到她的消息及演唱，直至幾日前，偶然在某個中國音樂平台上看見了她將自己的幾首單曲上傳，一聽之下頗有王菲九六年經典專輯《浮躁》[122]的神采，知道除了夢幻乍現之外她仍踏實地繼續一種看得出堅持的創作及思索，因而感到心安，儘管回顧二十年前的《浮躁》現在聽來仍不過時，使人不禁懷疑過時的究竟是我們還是這世界。

我期待祁紫檀未知命運的音樂之途，也同時期待田馥甄即將發行的新專輯[123]，原因不盡相同。期待田馥甄，因為我很確定如同她獨秀的每張專輯都看得出藝人與所屬公司如何用心打造其浩大的再定型、在視覺與音樂內涵上也都迭有新意那樣，這

121. 〈南海姑娘〉：一九七〇年的單曲，收錄於藝雲《南海姑娘》專輯；後由鄧麗君、王菲選唱而廣為人知。
122. 《浮躁》：王菲第十三張專輯，一九九六年發行。
123. 意指田馥甄二〇一六年專輯《日常》。

次自然不會馬虎。但在期待的同時我感覺緊張，那種侷促不安大致上就像幾年前的金曲之夜聽到她選唱了王菲的〈臉〉[124]那樣：唱得不壞，但明顯壓制不住器樂的表現及過分鮮明的原唱印象使人如坐針氈；也像聽完《My Love》[125]專輯之後感覺誠意十足，腦中卻浮現「每首編曲都真好聽，但若是全換成楊乃文來唱應該別有一番風味」這樣尷尬的畫外音。此般心情在聽范曉萱[126]的時候也時常如魅影尾隨，她們都是各具才情的藝人，但橫阻在前的女神之愛因她們的聰敏而格外牽制住她們（及聽眾），想「成為」那個女神，無論女神是王菲或者Karen O[127]或者Anna Calvi[128]，那真切愛意霸占了她們原有的特質，也覆蓋了她們（及聽眾）的想像，使她們在一個破繭的嘗試底下首先失了準，也使得很可能將極其漫長的、華麗的轉型，最末需要動用遠比自己及眾人盤算來的更徹底的自我推翻才可能實現。

124. 〈臉〉：一九九八年單曲，收錄於王菲《唱遊》專輯。
125. 《My Love》：田馥甄第二張專輯，二〇一一年發行。
126. 范曉萱（1977-）：台灣歌手、演員。
127. Karen O（1978-）：美國歌手、Yeah Yeah Yeahs樂團主唱。
128. Anna Calvi（1980-）：英國歌手、音樂創作者。

你當然可以說王菲占了先機，在她曾經的「Being鄧麗君[129]」、「Being小紅莓[130]」、及「Being孿生卡度[131]」的迷霧之中率先破蛹成蝶後Being她自己，但我們不該忽視，這些全都看得出其承繼何來、時而甜蜜靡靡時而歌劇共鳴的音色演繹，事實上展示的是她如何花去驚人心力拿捏演唱技巧裡敘事性與抒情性的平衡，以及在音樂本質上Being她自己的苦行之外、同時在示眾人格上Being她自己的鮮明幫襯。

公私界限模糊的「做自己」作為可以在市場上賣錢的偶像特質，幾乎是九零年代的特產，伴隨傳播媒介更為開放過後大量湧入的西方流行文化資訊及價值觀而來。但王菲的煙視媚行與李明依[132]的「只要我喜歡有什麼不可以」擁有根本上的差異：她並不厭世，她表現出的我行我素並非看似拒人於千里之外、實則瘋狂討愛的失衡魅力，而是在「個

129. 鄧麗君（1953-1995）：台灣歌手。
130. 小紅莓（The Cranberries，1989-）：愛爾蘭搖滾樂團。
131. 孿生卡度（Cocteau Twins，1991-1997）：蘇格蘭三人搖滾樂團。
132. 李明依（1966-）：台灣歌手、節目主持人。

性」之外同時包含一種「母性」的強大表演。我是在聽Yeah Yeah Yeahs[133]演唱會時領悟到這件事的，在那之前我只以為Karen O是個美麗瘋女人，真正目睹她在舞台中央、帶著微笑專注伸展麥克風線做一些神祕的瑜珈動作同時使出她百變的嗓音樂器，使我震撼且訝異的竟是其中力量俱足的母儀天下感，而非怒髮衝冠的暴烈與破壞，那極富衝突卻又深藏安慰的感受大概近似於我們聽到王菲唱〈心經〉也不感覺違和，眼見她低眉吟唱色即是空空即是色、續而在現實生活裡無畏戀愛，那簡直若仙女入世度一切苦厄那樣、既使人生敬又教人親近。

時至今日冷靜思考，我們可以比較持平地看待絕代的王菲其風華何來。除卻其歌藝、個性與母性揉和的力量，還有同代拔尖且願意挑戰流行音樂界限與成見的創作人共同支撐那些完全概念先行或者必要向市場妥協的作品。以此看來，在這條Being王

133.　Yeah Yeah Yeahs（2000-）：美國搖滾樂團。

菲的迢迢路上，如果說獨立唱作的祁紫檀是有其骨而無幫襯立足的肉，田馥甄是已有肉尚在生骨，那竇靖童作為一個真實走跳的、女神的「骨肉」，要面臨的首先便不是假貨的指控，而是要如何不成為分身的難題。她此生不可能逃離或隱或顯的投射與移情，但她可以選擇最初在舞台上被記憶的形象，那可說是天生也可說是精心打磨的不羈T[134]形象，讓她拎著父母盛名、輕巧跨過太容易被疊合的重影：她非男非女，長得不像王菲也不像竇唯[135]，她又男又女，既可以是王菲也可以是竇唯。那是一個氣味敏銳的時代圖像，由此開始她心跳仍生猛的演藝人生，既奇巧又再合理不過。

然而一切定論尚早，二十年後的我們是否有機會直指誰在「Being祁紫檀」、「Being田馥甄」或者「Being竇靖童」呢？要在鏡花水月的娛樂世界裡追求一個天下無雙，這樣看來或更是件過分可笑的預

134. T：擁有男性特質的女性，為英文「Tomboy」的簡稱。
135. 竇唯（1969-）：中國歌手、音樂創作者。

設了。「王菲」只有一個，那透過「成為他人」的戀慕與渴求通往「再可被戀慕及渴求的自己」的、幾乎注定落敗的「Being」過程，最末竟成為我們最能夠切實感受到生活電影抓握住共同心跳的時刻，證實他人的集體意志如許擾取住個人的身體記憶，證實時間如河人不獨活，沒有天縱奇才，我們得以被共感的都是無數他人情感的印痕。

陳綺貞和我的變態少女時代

　　不知道從什麼時候開始，聽到陳綺貞的聲音就想生氣。聽她的歌生氣，聽她說話生氣，看她出書生氣，別說那支「我願意」的廣告[136]了，我要是她男朋友應該早已掐住她的脖子然後用那婚紗蓬裙將其滅口。此情無計可消除，只在在證明自己少女時代對陳綺貞的愛之深。

　　我大一那年陳綺貞剛出道，封面是她暗靜側臉的首張專輯裡每首歌都能倒背如流，一直覺得「嫉

136.　「我願意」的廣告：意指郭元益食品廣告，二〇一五年發表。

妒你的快樂它並不是因為我」[137] 寫得神準，帶有些
許古典編制的旋律轉折極其動人。自然也沒有錯過
陳綺貞同年夏天在台大誠品門口的現場演唱，我匆
匆到場時剛從一個嘈雜漆黑的地下卡拉OK吧離開，
站在人群裡覺得陽光有些虛幻過亮，她的聲音又異
常輕薄透明，像時刻要被風吹夭折了那樣，我遂心
情戰戰兢兢、不敢多語。彼時她已有一批死忠歌
迷，尤其在大學生之間，一時間冒出千千百百個氣
味相近的陳綺貞，全是T恤牛仔褲素淨打扮，抱著吉
他細聲軟語唱自己寫的歌。那幾年的政大金旋獎[138]
初賽，時不時就要有個A貨[139]陳綺貞上台，連說話略
收的氣尾音都學得惟妙惟肖，蔚為奇觀。

在音樂取代文學（並尚未被電影與愛情趕上）
真正成為我少女時代最霸氣的背景音之前，張雨生
[140]車禍昏迷了二十四天。斷代那樣象徵性的二十四
天前後，五月天[141]在角頭音樂[142]所發行的同志音樂

137. 「嫉妒你的快樂它並不是因為我」：出自一九九八年單曲〈嫉妒〉，收錄
　　 於陳綺貞專輯《讓我想一想》。

138. 金旋獎：意指由政治大學主辦的全國大專院校音樂比賽，一九八○年創
　　 辦。

139. A貨：意指高度仿製品，相較於B貨、C貨，與正貨的相較之下，質量與做
　　 工稍微差異，但是外觀、材質幾乎一樣的仿造品。

140. 張雨生（1966-1997）：台灣歌手、音樂創作者。

141. 五月天（1997-）：台灣樂團。

創作合輯《擁抱》[143]裡第一次發表了獻給所有「長日的假面」[144]的情歌〈擁抱〉[145]；陳珊妮[146]給林曉培[147]寫了大概沒人想過真會大紅的〈煩〉[148]，用滄桑的菸嗓無奈喊唱「你知道我不是很做作的那種女生」[149]；輕歌德風格的楊乃文唱了超載樂隊[150]既隱晦又大膽寫性的〈不要告別〉[151]，即使我要再過了許多年才體認她作為一名歌手的難得；幾乎和陳綺貞同期發行專輯的黃小楨[152]雖然勉強搭上汽水廣告做宣傳，但《賞味期限》[153]裡最美的曲子還是被當作Best Kept Secret[154]那樣在小圈子裡被低調守護。

一九九八年魔岩唱片將徐懷鈺[155]、李心潔[156]、吳佩慈[157]和陳綺貞拼成「少女標本」組合進軍香港樂壇，並發行同名合輯[158]，在回溯這段微不足道的史料之際，我發現這個據說使陳綺貞十分介意的團名其實既殘酷又生動不已。在同代各具風格的女性唱作人之中，陳綺貞大概是最接近世俗「文藝少

142. 角頭音樂：台灣唱片公司，一九九八年成立。
143. 《擁抱》：角頭音樂台灣同志音樂創作系列第二張合輯，一九九八年發行。
144. 「長日的假面」：出自一九九八年單曲〈擁抱〉，收錄於角頭音樂合輯《擁抱》。
145. 〈擁抱〉：一九九八年的單曲，收錄於角頭音樂合輯《擁抱》；後由五月天重唱，收錄於五月天專輯《五月天第一張創作專輯》。
146. 陳珊妮（1970-）：台灣歌手、音樂創作者。

女」想像的存在。她的歌路不走艱難、嗓音柔軟脆弱，她的善感傾向內在思索、而非對外批判，她在吉他撥弦裡喃喃唸出自己的日記時，那精美的自戀與欲拒還迎的親密打中了少男少女柔軟的心，同時造成人人都生出成為夢幻仙女是如何容易上手的錯覺。儘管許多歌詞細讀後可歸類為變形的閨怨詩，所謂的獨立還得是自己打造的一套食物鏈體系，但她是百花爭妍之際看似進化的新型少女，進化卻無害，她的存在忠實反映了所有願望比正常偏移一點點（並且只需一點點）的女孩能夠成為的公眾面目：自由、體面，竟還完美保有「女孩的樣子」。脫俗作為一種另類的媚俗被呈現與神化，把文藝少女之蛹一起釘在標本箱裡，似活實死，像場甜美的葬禮。

　　好像是離開台北之後就不再聽陳綺貞了。搬離台北那年我把陳冠蒨[159]的CD聽到快磨平，直到現在

147.　林曉培（1973-）：台灣歌手。
148.　〈煩〉：一九九八年單曲，收錄於林曉培專輯《Shino林曉培》。
149.　「你知道我不是很做作的那種女生」：出自一九九八年的單曲〈煩〉，收錄於林曉培專輯《Shino林曉培》。
150.　超載樂隊（1991-）：中國樂團。
151.　〈不要告別〉：一九九八年單曲，收錄於中國搖滾音樂合輯《中國火 iii》，後收錄於超載樂團《魔幻藍天》專輯。
152.　黃小楨（1972-）：台灣歌手、音樂創作者。

有些夜裡還會一下子好想聽葉樹茵[160]唱〈非常屬於我〉[161]、聽黃小楨〈每秒9.8公尺〉[162]，但在某個難以辨認的時間點，和陳綺貞完全分道揚鑣。我繼續在幾個城市留下一些名字而後離去，決定要寫小說的那年，已經三十歲。沒有戀愛、沒有交通工具、沒有存款與身分，有一陣子甚至連健保卡也不願復辦。不時在賃居處寫字寫到乏了，就坐在空曠的客廳裡用有限的技巧彈著吉他唱歌，自己喝酒捲菸，錄一些意外在耳中響起的旋律。就在那時我發現自己發聲的位置已完全改變，Key整整降低了三度。和聽歌喜好轉移的意義不同，我甚至已經沒有辦法唱「我是女明星我只崇拜你」[163]，沒有辦法唱出「別讓我飛，將我溫柔豢養」[164]這樣的句子。

當然陳綺貞不需要為任何人的人生負責。不食人間煙火沒有什麼問題，有問題的或許是我們奢望改變世界的心，正因為她曾經顯得與我們如此靠

153. 《賞味期限》：黃小楨首張專輯，一九九八年發行。
154. Best Kept Secret：意指「被保護得最好的祕密」。
155. 徐懷鈺（1978-）：台灣歌手。
156. 李心潔（1976-）：馬來西亞歌手、演員。
157. 吳佩慈（1978-）：台灣歌手。
158. 同名合輯：「少女標本」首張合輯，一九九八年發行。
159. 陳冠蒨（1969-）：台灣歌手、音樂創作者。
160. 葉樹茵：台灣歌手、音樂創作者。

近，才使得她的（或是我們的）漸行漸遠顯得如此
難以接受。無法克制自己地，此後一路遇上的人事
越兇險，回望時越感忿忿：憑什麼妳還可以聽起來
如此不受傷害？憑什麼用妳無辜的表情提醒我、是
我自己放棄那自我完滿的夢幻小宇宙，踏上那絕不
夢幻的變態之路？

　　少女標本箱裡有的蛹就再也不打開了，傾全心
全力破蛹而出的少女變態完全那刻，不是明白自己
終其一生不可能成為陳綺貞，而是妳其實並不想成
為陳綺貞。明白儘管「成為自己」也只是西方文化
結合消費體系設下的陰謀，但妳還可以想成為Kandy
Chen[165]、成為波多野結衣[166]，或者一名平凡的母
親。可以選擇討好世界，不必害怕破壞典範。想到
這裡，實在期待自己有朝一日不再為昨是今非的愛
而痛恨，又有些希望這樣的日子永不降臨，仍保有
少女的無知與做作、青春獨具的懊悔衝動。那些指

161.　非常屬於我〉：一九九四年單曲，收錄於葉樹茵專輯《非常屬於我》。

162.　〈每秒9.8公尺〉：一九九八年單曲，收錄於黃小楨專輯《賞味期限》。

163.　「我是女明星我只崇拜你」：出自二〇〇三年單曲〈女明星〉，收錄於林
　　　嘉欣專輯《午夜11:30的星光》；後由作詞者陳綺貞重唱，收錄於陳綺貞演
　　　唱會實況專輯《花的姿態》。

164.　「別讓我飛，將我溫柔餵養」：出自二〇〇九年單曲〈魚〉，收錄於陳綺
　　　貞專輯《太陽》。

165.　Kandy Chen（1966-）：台灣歌手。

名性的憤怒是過去生活試驗的殘影，偶爾閃現在眼緣提醒妳它們確實曾經存在、並且不會再回來。

　　陳綺貞還唱下去。妳已成蝶，它們不會再回來。

166.　波多野結衣（Hatano Yui，1988-）：日本AV女優。

小倩不老，
只是王祖賢

　　此生第一次確實感受到「惆悵」這種複雜的
情緒，是小學不知幾年級的某個週末，電視上播了
《倩女幽魂》[167]。黎明已至，陰陽兩界皆無立足之
地的聶小倩回到金罈、等待轉世投胎，與戀人再也
無法相見。片尾甯采臣在小倩墓前抱著畫卷喃喃地
說：「不知道小倩轉世了沒？」大鬍子燕赤霞瀟灑
落下一句：「其實，人生不逢時，比做鬼更慘。」
兩人迎著彩虹策馬上路。

167. 《倩女幽魂》（A Chinese Ghost Story）：香港電影，一九八七年上映。

　　那是晚上九點鐘，我關掉電視，從客廳走上二樓房間的腳步傷感且沉重，這大概就是我對於戀愛及一切無能情感的啟蒙。從少女長成少婦，這以《聊齋誌異》[168]為本的人鬼奇戀已遭無聊改編過眾多版本，你仍想不到世間有別的聶小倩與別的甯采臣，張國榮[169]與王祖賢[170]此般搭檔，擁有的就是這樣的存在感。

　　和張國榮戲死戲生的傳奇命運不同，你會感覺相較起她的陽間戀人，王祖賢面對演藝事業總顯得稍微漫不經心，電影拍得不多不精，福至心靈時或請男朋友為她做張唱片，一張除了歌手本人之外詞曲製作皆使人心生嫉妒的唱片。然後她就真的像小倩一樣人間蒸發了。

　　十年後再轉世回到港台頭條，她在狗仔鏡頭底下成了臉部輪廓走樣、皮笑肉不笑的、墮入凡間

168. 《聊齋誌異》：中國清代短篇小說集，蒲松齡著作。
169. 張國榮（1956-2003）：香港歌手、演員。
170. 王祖賢（1967-）：台灣演員。

不敵世道的「前仙女」，新聞截圖底下留言有哀鴻遍野不忍卒睹之情，也有人讚歎猶存的不俗氣質，那無可取代的淒美角色成為她難以脫逃的佛手，無論身在何處皆陳列在前、不得異議。娛樂新聞開始邀請整容成精的女明星上節目推敲王祖賢的變臉之路、請當地記者爆料她的海外情事，她本人倒是氣定神閒參加法會錄製佛經，行有餘力開始趁勢在臉書上連發柔焦自拍照、以饗不勝唏噓的影迷。

　　本雅明[171]在描述「靈光」（aura）的時候把它從美學概念詮釋為一個社會性的概念：「感覺到我們望著的物件的靈光的意思，就是賦予它回過來看著我們的能力。」於是那屬於她一切的延伸物回望你，以銀幕上那倚靠故事才得以完全的光暈。我們幾乎無法抵擋明星的光暈，並將這靈光與她本人混淆，久了連她自己也入戲，誤以為那靈光獨獨由她的肉身眼神而生。倩女崩壞的不堪與其說是出於對

171.　本雅明（Walter Benjamin，1892-1940）：德國哲學家、文化評論家。

女人不老的迷戀，也可說是對一個虛幻無存、卻使人情感投射甚深的、「曾在」的物件靈光的執念。

畢竟我們已經處理過太多次這個女體與時間爭鬥的老議題，處理到它幾乎要成為一個假議題，所有批判不再具有新意，那駐顏有術的光環依舊光榮地戴在為實境節目天價復出的、當時已屆耳順之年的林青霞[172]頭上，戴在產後以嚴酷特訓神速瘦身的女明星頭上，同時懲罰對此感到無所謂的、甚或神隱以求自這病態的全景敞視體系脫逃的公眾人物，正確來說，是公眾女人物。倘若我們注定要老去，以外表作為處世立身之本命的這些女人，彷彿不配擁有第二人生，她們的臉孔是公共財，必須時刻儲備完好供人意淫取用。

即使這些熟悉名字與陌生臉孔的搭配漸漸不再成為特例（試想那被拍到擺脫嬰兒肥臉頰的深田恭

172. 林青霞（1954-）：台灣演員。

子[173]），我們所身處的現代世界，凍齡終究還只是神話，或者更現實一些，是怪談。在凍齡的趨力之外，我們同時擁有對凍齡的過頭努力作噁的雙重標準。致力對抗世人對於「老女人」成見的瑪丹娜樂於比青春少女更炫耀、更敢曝自己的緊實臀線與活躍性生活，然而多數時候她必須面對的，還是感覺尷尬的群眾與媒體的奚落；近年已鮮少出現在公眾場合的芮妮齊薇格[174]，在以幾乎難以辨識出過去招牌特徵的嶄新面孔出席《ELLE》[175]雜誌晚宴、造成全球媒體熱議之後，接受訪問感謝大家注意到她的改變，淡然地說自己看似劇烈變化的面貌並非來自整形手術，而來自於「快樂、健康的生活方式。」

於是我們恍然，出於「自然」的第二人生仍是更有價值的第二人生。微妙的是，那自然絕非不做任何努力的自然，也不能是太努力的自然，而是一個朝向「正面」並且可以被想像的自然。在性

173. 深田恭子（Fukada Kyoko，1982-）：日本演員、歌手。
174. 芮妮齊薇格（Renée Zellweger，1969-）：美國女演員。
175. 《ELLE》：法國時尚、生活雜誌，一九四五年創刊。

別盲的面紗之下，在視覺霸權促使臉孔掌握身而為人絕對的標示權力之後，這些事例促使我們必須面對「何以為人」、「何謂『完整』、『健全』的人」、並進一步挑戰身心一元論的迷障。再激進一點細項思索：人類擁有多少「破壞」自己的權力？人是否可能以「破壞自己」開展身分與處境流動的可能？而可能流動的世界將會變成如何？這不是什麼新鮮論點，唐娜哈洛威[176]早在一九八五年便寫下振聾發聵的〈賽伯格宣言〉[177]，她所目睹的人種物種合體進化，她眼前業已開展的新世界：「……我們需要的不是由死復生（rebirth）而是從傷處再生（regeneration）：我們需要的是那些重構的可能、那朝向一個不再有性／別（gender）之分的駭人世界的烏托邦之夢。」

三十年了，看著成仙失利的王祖賢，我想我們尚未準備就緒，我們還像六零年代手塚治虫[178]漫畫

176. 唐娜哈洛威（Donna J. Haraway，1944- ）：美國科學史學家。
177. 〈賽伯格宣言〉（A Cyborg Manifesto: Science, Technology, and Socialist-Feminism in the Late Twentieth Century）：由Donna J. Haraway於一九八五年發表。
178. 手塚治虫（Tezuka Osamu，1928-1989）：日本漫畫家。

《人間昆蟲記》[179]裡對待如昆蟲般不斷蛻變以求生存與強大的十村十枝子那樣，讓她因為永無歸屬而成為一個注定孤獨無愛的怪物。而捨身投入那人本的世界瘋狂的世界、眾多不成小倩的祖賢，「你渴望自由與完整的心情，是否始終如一[180]？」

179. 《人間昆蟲記》（にんげんこんちゅうき）：日本漫畫，手塚治虫著作，一九七〇年出版。
180. 語出香港作家黃碧雲作品《媚行者》，二〇〇七年，大田出版。

和宅女小紅一起臥底

　　本著一種人類學觀察的心情，加上太害怕被媽媽（不只是我媽，是普天下的媽媽）討厭，每晚八點鐘我會和婆婆坐在客廳準時看《大愛劇場》[181]。雖然每檔戲都得按捺十次以上想站起來大罵刻板對白及人物的衝動，看了兩年卻也或多或少能體會前代主婦、尤其是如駝獸苦過一生的底層女性如何在戲中對號入座獲取慰藉。這種膚淺的同理心近日在看到某台新戲廣告詞時還是破了功，當耳裡傳來優雅的台語歌，葉歡[182]任勞任怨操持家務堆滿母性微

181.　《大愛劇場》（1999-）：台灣戲劇節目，於大愛電視台播映。
182.　葉歡（1964-）：台灣歌手、演員。

笑溫柔揮手，旁白煽情地說：「六十年前的台灣，女人到底怎樣吃苦當作吃補，全力撐起一個家？」我內心仍感到萬分驚悚，再次確認自己身為臥底主婦的角色。

每位主婦都有她們所信任的代言人及知識來源。幼時我的母親訂閱了一份婦女刊物，刊名與發刊頻率都年久不可考，只記得每期寄來一張薄薄的紙，折疊如方塊、字奇小，內容占最大篇幅的是各色的讀者投書。我時常興味盎然地坐在院子裡一字一字讀過每則投書和所謂的專家回應，想像隱身在某小鎮家屋的無名女人如何伏桌寫下使她們萬分困擾難以啟齒的人生難題，以及這些難題如何總是擁有完美解答。

但自從母親發現自己寄過去的信已遭重複刊登數次之後，我們家再也沒有收到令小小讀字與偷

窺狂期待不已的那份刊物。人生路迢迢，我從未設想自己有可能成為主婦，那份小報也從未有機會成為我主婦之路的一盞明燈，我所需要知道的一切，PTT都有解答。舉凡嬰兒厭食幼兒玫瑰疹如何訓練睡過夜安撫分離焦慮，媽寶版（BabyMother）上不但有體己分享，還有各科醫師輪班駐診；儘管對婚姻我別無懸念，但有一陣子我還沉迷於閱讀婚姻版（Marriage）。不同於我也沉迷過的性版（Sex）所帶來的龐大溫馨感（我一度認真懷疑有作家匿名在此板寫小說），婚姻版的文章因過分寫實而接近超現實地恐怖，使人在從螢幕抬起頭來時別有一種大劫重生的洗滌感。

由於備受啟發，我向僅有的主婦朋友、正身處孤身一人一嬰一狗與一婆婆同居生活的珍妮佛推薦閱讀PTT婚姻版，隔天她傳訊說自己當晚便通宵讀遍精華區不可自拔並深獲安慰。以為交換，她熱情地

與我分享她的偶像宅女小紅[183]，說小紅上一本書如何成為她的床頭聖經，讓她在考驗奇多的新婚課堂上仍能保有自娛娛人的黑色幽默。我因為人生歪扭性格偏差、來不及躬逢宅女小紅初到乍紅的盛景，遂輕巧到了粉絲團按了讚，像補課那樣每週老實跟讀專欄。

如果說PTT婚姻版裡躲滿《七夜怪談》[184]裡怎麼試圖消解都還會從古井爬回現世的女鬼，戴上那副假鼻子假眉毛的宅女小紅就是《國產凌凌漆》[185]裡終於被交付任務的周星馳[186]，把兩者剁碎丟進腦汁機攪拌均勻，便成網路世代主婦的精力湯，飲畢可泣可歌，可再回現實生活庖丁解牛。我們不再幼稚地期待可能從天而降的魔法基因與一根魔杖將童年的我們從樓梯下的儲物間解救出來，但仍暗暗期待一扇讓我們的人生豁然的轉換門，彷彿我們全都是深具祕密與雙重人格的肉販凌凌漆，丟下屠刀便

183. 宅女小紅（1977-）：台灣網路名人、作家。
184. 《七夜怪談》（リング）：日本電影，一九九八年上映。
185. 《國產凌凌漆》（From Beijing with Love）：香港電影，一九九四年上映。
186. 周星馳（1962-）：香港演員、導演。

擅離粗鄙市井、前進花花世界。更完美的是,我們的弱處便是我們的絕技,只要心無罣礙地自曝其短,便不再為世俗所圍,還可召喚同伴自組朋黨,好不舒暢。

　　宅女小紅所闡釋的兩性世界和我所體驗的兩性世界其實交集不多,但我仍邊讀邊傻笑、深感她真是個奇葩,尤其是處理禁忌的那種異性戀女孩獨有的大剌剌,實為一絕。那並非無視禁忌,而是正視禁忌以集體沉默囚禁手腳的心法,於是反芻轉化後生動再現,國王的新衣經伸手一指大喊,權威便成笑話。無論書寫的是婚姻或育兒生活,宅女小紅搬演的其實是十分典型的神經喜劇(Screwball Comedy):價值觀落差甚大怎麼也看不對眼的男女相遇,唇槍舌劍、追逐攻防,最末總明白彼此是獨一無二的歡喜冤家。在這樣高度類型化的寫作表演底下,冤家間瘋狂的衝突與怨懟不會是結局、而

是配對要件。當讀者閱畢，眼底的餘韻是狡黠世故的自嘲底下沒有說出口的無盡溫柔，而投射在心底的，則是那因天下無雙的不完美而隱隱象徵的完美結局。

我和另一位心理分析專業的小說家聊起宅女小紅，她被我逼著看了幾篇之後，笑著說自己大概永遠也無法成為跨下界寫手。我繼續與她說以她的背景條件或可專注經營自己成酷兒[187]界的鄧惠文[188]、或者精心拍攝中產時尚愛侶照再寫一些《愛情青紅燈》[189]等等的垃圾話，說著說著竟油然生出聽見復古台劇廣告詞的相似驚悚感。可能性與樣板戲只在一線之隔，稍一懈怠便成了幫兇。

因為太容易懷憂喪志淡忘任務，作為臥底主婦，妳不能不對這些事警醒。春節假期一對女同志愛侶朋友來訪，她們的小兒子快要五歲，笑起來傾

187. 酷兒（Queer）：英文原義為「怪異、與尋常不同的」，為用以貶低非異性戀者的負面詞彙。八零年代開始在性別平權運動中被策略性採用以統稱拒絕性別二分法的各族群，成為反污名化的象徵。
188. 鄧惠文（1971-）：台灣精神科醫師、作家。
189. 《愛情青紅燈》：台灣交友月刊，為第一本廣播刊物，一九七四年創刊，二〇〇五年停刊。

國傾城、值得贏取一萬次深深擁抱。我看著她們牽
著孩子的背影，心想那是新的主婦，她們還要有新
的心法新的代言人，小男孩長大之後會發現自己的
兩位母親擁有多麼與人不同的胸懷，發現自己的血
管奔流愛與心痛的血液。他的時代還要發生更多寧
靜與殘酷的革命，到時他會明白所有臥底主婦都是
轉動世界的鑰匙。

暢銷純情女作家之死

　　作為慘淡書市的當事寫作者，我必須斗膽承認自己鮮少買書，尤其是文學類的書。我有個自以為濃情蜜意的解釋：它們距離我太近，而且我腦波極弱、不堪其喚。我可以在亞馬遜[190]下訂大部頭的攝影集、到書店買下翻譯得奇糟的法國哲學家文集、或者媽媽菜家常食譜，卻無法果斷地把一本小說帶回家。這樣彆扭的讀者我竟在當年甫上市便買下了伊能靜[191]的《生死遺言》[192]。

190.　亞馬遜：意指美國亞馬遜公司，跨國電子商務企業，一九九四年成立。
191.　伊能靜（1969-）：台灣歌手、作家。
192.　《生死遺言》：台灣散文，伊能靜著作，二○○二年出版。

伊能靜的《生死遺言》大概是我失手購置的書裡頭最羞於示人的一本，那種羞赧隱隱埋藏了對情感／智性、高級／通俗文化位階的成見，與儘管察覺這些位階仍無法自持的欲望。我沒法抗拒坦白的情書體，不但秒買，還努力克制了一陣子想寫信到出版社給伊能靜的欲望，我想告訴她：「人們難免誤解妳但我懂妳的純真多情。」「世間冷酷，妳長大一路辛苦了。」這類教現在的我不免大翻白眼的鬼話。

《生死遺言》毫無疑問地是極為成功的私書寫，伊能靜確有文采，書寫的材料雖不至露骨、也足夠引人懸念。公眾人物私書寫是可引發最大綺想的私書寫，這看似悖論的創作手法滿足了廣大群眾的偷窺欲，同時滿足了書寫者與表演者的被偷窺欲。偶像光環之中原本被視為塑造而來的「假」真實，被本人出面以第一人稱詮釋的「真」真實所覆

蓋，那鮮為人知的、選擇性揭露的「真」真實以一種龐大純情的面貌製造出「雖千萬人吾往矣」與「就算全世界與我為敵還是要愛你」的氣勢，為業已散發出陳腐之味的「假」真實適時配上導演版的bonus電影旁白，我們於是被一種距離明星更近的錯覺所迷惑，為這對首次被我們感覺有血有肉的人間愛侶心生愛惜。那嚴格說來不是誰設下的陰謀，而是以純情大法普渡眾生的女明星與期待為純情所渡的讀者之間的共謀。只是大多數人並不存有同樣的共識：純情不必要是一種一對一的關係，而更是一種情感狀態。彷彿這世間紛擾無關其他，一切大不過人情愛戀。

二○○二年出版的《生死遺言》賣了二十萬冊，這個現在看似天文數字的銷量並非特例，前有台灣史上最暢銷的散文集《緣起不滅》[193]狂賣百刷、再版三十萬本；另一本以耳語口碑默默相傳、

193. 《緣起不滅》：台灣散文，張曼娟著作，一九八八年出版。

至今翻閱仍不覺過時可以不臉紅稱「好看」的《傷心咖啡店之歌》[194]竟還在數年前發行了五十萬冊紀念版。那幾乎是一個仍可以情服人的年代，沒有人料想到一個仍容人期待故事的年代即將終結。十年中間我們擁有了更多談情說愛的作家，純情不乏、性愛有加，風花雪月不再是女作家專利，更有大膽自嘲異色幽默各式門派精銳盡出。除了相信愛情，我們同樣需要不相信愛情的解構書寫，除了相信母性，我們更為不相信母性的自剖而動容；我們時時都被迫陳述自己，時時都被迫閱讀他人，再不可能製造出那引人入勝的落差、不可能再創作出最大能量的私書寫。而所有的不可能回指材質的消亡，如同數位攝像將記錄與詮釋的權力賦予給普羅大眾同時為電影底片送葬，網路媒體將人人打回平等的作者之後紙本書遂轉型成昂貴的名片，私書寫之所以為「私」的古典性遭材質的公共化消融，再難遭人謾罵使人瘋狂。

194. 《傷心咖啡店之歌》：台灣小說，朱少麟著作，一九九六年出版。

　　而彼時文字的重量尚未隨著普及與多樣的媒材稍解，我們比自己想像中更相信文字、更痛恨被文字所玩弄，與固著的律法同樣可笑，比起暗湧人生我們更必須相信白紙黑字的證據。公眾人物私書寫的代價其一便是誓約的公共化，那誓約不再專屬一男一女之間，而是一女與全世界的誓約，文采成為原罪，成為人們願意相信她同時以此鄙棄她的證詞。比背棄了婚姻的誓約更為可怖可擲石的，便是背棄了這無形的一對多誓約。

　　《生死遺言》問世多年，背離誓約的伊能靜江[195]無法繼續寫作，悲傷茱麗葉[196]不再回來了。與面對從前任何人生重大時刻同樣、與所有擅於為自己的人生定調的寫作者同樣，她後來以多情的辭藻表示：「多年前就下決心，將台灣當成生活的地方⋯⋯因為太愛台灣，所以只求單純地在這裡過日子。」經歷一場慘烈的獵殺，身為火中逃生的

195. 伊能靜江：伊能靜本名。
196. 悲傷茱麗葉：典故出自伊能靜的《悲傷茱麗葉》專輯，奠定其楚楚可憐的
　　　童話形象。

女巫,她比誰都清楚,此地群眾基於一種類似的「愛」,不再見容她在鏡頭前巧笑倩兮,不再見容她濃情蜜意寫情說愛,不見容她任何他樣「純情」的可能。作為一名必須尋求取悅最大值眾人的藝人而言,她幾乎別無選擇,唯有隱身人後另覓市場,將此地轉化為「生活的地方」。

　　要到很久之後我才真正接受自己身體裡的言情魂,與儘管萬般克制,還是完全展現在書寫之間的風花雪月,承認自己即使在宣稱自己不願追尋愛情之後,仍為情感的吞吐多義而傾倒,承認自己無法坐視不為異端辯解。此心難絕,遲至最近才恍然伊能靜現在身邊的男人就是《春風沉醉的夜晚》[197]那位秦昊[198]之時,我仍如當年始終沒寄出那封信的小讀者那樣,感覺心又與她無理靠近,屬於她的歷史與曾被秦昊身影擊中的感官記憶相疊膨脹、成一鏡花水月之情網。這次無關共謀、無關愛與禁忌,而

197. 《春風沉醉的夜晚》(Spring Fever):中國電影,二〇〇九年上映。
198. 秦昊(1979-):中國演員。

是時間，和必然比我們都更遠的時間。

　　誰不是自以為是地詮釋自我與詆毀異己，誰不是在每一刻暴露自己的表演底下欲死又生，那所謂純情之神啊，不屬於我們之中任何一人，總外於命運，吃笑同時守護我們。

潘美辰
如何Cosplay一場T婆神話

我十二歲那年台灣發生了潘美辰[199]事件。

所謂的「潘美辰事件」，其實全稱應該是「潘美辰被影射為同性戀事件」。起因為台視新聞世界報導在〈夜幕追蹤〉單元，做了女同性戀的專題報導，潛入T吧以針孔攝影機獵取畫面，並將潘美辰訪談剪接其中，以曖昧言辭暗指潘美辰的女同志身分。報導一出，潘美辰含淚控訴節目移花接木，被影射為其愛人的鄺美雲[200]氣急敗壞，兩人狀告台視

199. 潘美辰（1969- ）：台灣歌手、音樂創作者。
200. 鄺美雲（1962- ）：香港歌手。

新聞部，最末與台視新聞部達成和解，節目製作人兼張雅琴[201]與負責該專題的採訪記者璩美鳳[202]皆受懲處離職。鄺美雲在隔年推出、由潘美辰製作的專輯《容易受傷的女人》[203]勢漲大賣，潘美辰逐漸將演藝重心移往中國，這起事件中最無轉圜餘地的受害者是一個沒有姓名的女子，在T吧的偷拍影帶中被強迫曝光、自殺身亡。

現在重溫這二十多年前的事件，關於這社會如何容許性傾向被佯裝磊落地當成一種籌碼來要脅他人，似乎都仍令人驚訝地不甚長進。曾立於風暴中心的潘美辰不改率性，一身皮衣披風、唱著誓死護花的情歌，她不常上台灣的電視節目，但有回在《超級偶像》見到她現身與背景雷同的參賽者江明娟[204]哽咽合唱〈我想有個家〉[205]，忍不住使我感到神經錯亂：這兄弟相惜的畫面多麼具有世代交替的意味，但展露的情苦情難又仿若時代從未推進。

201. 張雅琴（1963-）：台灣新聞主播。
202. 璩美鳳（1966-）：台灣政治人物、前議員、記者。
203. 《容易受傷的女人》：鄺美雲第二十一張專輯，一九九三年發行。
204. 江明娟（1977-）：台灣歌手。
205. 〈我想有個家〉：一九八九年單曲，收錄於潘美辰《是你》專輯。

　　我一點也不在意潘美辰是不是女同性戀，只在意她如何能「演」得這麼像女同性戀。既是「演」，真真假假，與她實際的情慾投向自然不見得必須對齊。潘美辰得以在民風仍保守的當年普獲女同志族群認同，對我而言，除了中性的外型，還包括她在歌曲與形象中塑造的情感聯結：她是無家且渴愛的浪子（我好羨慕他，受傷後可以回家，而我只能孤單地、孤單地尋找我的家。）[206]，她是烈愛情人（我可以為你擋死，你說要不要？）[207]，那些可歌可泣、不被接受的苦情戀歌是時代氣氛、亦是生存現實，她直白的控訴與孤傲的氣質以此輕易擄獲淪落天涯傷心T的心。

　　坦白說我從來不是潘美辰的迷，對一面倒的悲情攻勢也無感，直至二〇一一年她與波蘭籍美裔女子Joanna Moon合組的團體Eagle & Moon[208]華麗出場，我才如雷轟頂，第一次試著重新看待圍繞在潘

206. 出自潘美辰一九八九年單曲〈我想有個家〉歌詞，收錄於《是你》專輯。

207. 出自潘美辰二〇〇三年單曲〈我可以為你擋死〉歌詞，收錄於《我可以為你擋死》新歌加精選輯。

208. Eagle & Moon：台灣重唱組合。

美辰身邊的一切表演性。

這場虛實相映的表演，前戲是另一場偷拍風波，媒體捕捉她與Moon在書店裡互動親暱緊擁牽手，並在報導中佐以活色生香的現場實況說明文字。潘美辰並未在第一時間反擊，而選擇在發片記者會上解釋澄清，表示一切出於國際禮儀、並非媒體所述般煽情，前來站台的胞兄潘協慶甚至哽咽說道：「你們可以不喜歡她，但請不要傷害她。」時光至此退回八零年代。

回到八零年代的不只是潘美辰本人以及大眾對這條新聞毫無疑義的本質性解讀，還包括Eagle & Moon這個團體的所有服裝造型、視覺概念、MV行銷，和兩人在舞台上的互動表現。那是一場貨真價實的Cosplay。而她Cosplay的對象不是別的，正是最老派的T婆表演。

　　這場Cosplay在台灣娛樂市場被殺得潰不成軍，在女同志社群裡也幾乎得不到任何共鳴，她空白離隊了這些年，恰恰沒跟上台灣同志圈以網路線打底鋪展的嶄新語言與情緒，更別說這閃亮的新網絡最末還與主流娛樂圈繾綣合體、蔚然成勢。在主打歌〈傷心神話〉[209]的MV裡頭，潘美辰身著勁裝、駕重機奔馳公路，打扮神似車展女郎的Moon依偎在後座，兩人停在沙灘死生離別……這一切都使人費解，像部忘記自己是部B級電影的B級電影。

　　老派的T婆表演為何如此使人費解？我們感覺刺眼，是由於她顯然不合時宜的Cosplay形式，或是因為這齣「公主與騎士」的戲碼不夠現代、不夠前進？如果說那Cosplay吐露的老派情感牽動了我們內心不可言說的、斯德哥爾摩症候群式[210]的集體羞恥，認為我們（女同性戀）不配如此張揚，我們的情感當真可以現代、可以前進嗎？任由我們情感實

209.　〈傷心神話〉：二〇一一年單曲，收錄於Eagle & Moon《Eagle & Moon》專輯。
210.　斯德哥爾摩症候群（Stockholm syndrome）：意指被害者對於加害者產生情感與同情，認同其部分觀點、想法，甚至幫助加害者的一種情結。

現的真實生活當真已自由到來嗎？

　　任何表演必定要面對與真實之間的辯證，尤其是這個長久以來已累積如此厚重「前科」的潘美辰，在螢光幕前注定無法演繹一場簡單而平凡的女同志戀情，她得科幻、得作勢、得極端cliché[211]，否則一切都將變得太真，使人無法逼視。而那擁有一絲絲得以勾勒出最精華的、富含運命張力的、朝露夕死的T婆之愛輪廓的可能性，也將在表裡如一的假象底下消解殆盡、氣息無存。

　　這些關於真實生活與娛樂世界的難題一直使我想到，剛滿二十二歲那年，我與朋友在雙龍部落[212]的深山小吃店唱投幣卡拉OK，每投十塊錢放出來的歌與平地毫無二致，但你歌我歌伴唱帶裡的女子卻都衣不蔽體。我們一首一首唱著〈聽海〉[213]、〈再會吧我的心上人〉[214]，或許還有〈拒絕融化的冰〉

211. cliché：意指陳腔濫調。
212. 雙龍部落：布農族部落之一，位於南投縣信義鄉。
213. 〈聽海〉：一九九七年單曲，收錄於張惠妹《Bad Boy》專輯。
214. 〈再會吧我的心上人〉：原曲為排灣族歌曲〈涼山情歌〉，後由動力火車重新編曲、選唱，收錄於《無情的情書》專輯。

215，未至午夜人已半醉，如夢一般，小螢幕裡的裸體女子若無其事地在全台風景區走秀。

那樣踩在粗鄙現實的夢中，女人被剝削、女人有時被你我珍愛保護，女人裡頭還有些、披著比女人更女人的外皮但實為另一種生物稱之為婆，婀娜多情又堅韌脆弱。已年過不惑的Eagle飛了那麼一段長長的路，她已不必向誰宣示「她是什麼」，但心中仍有一齣神話未成。她毅然回頭，披上自己為自己縫製的騎士披風，一個箭步上前環住女神如貝閃耀珠光的肩，不以輕浮口語卻以實際行動無聲吶喊：「她、是、我、的。」

事已至此，是B級電影或是愛情神話皆無謂，演入深處情自真。

215. 〈拒絕融化的冰〉：一九八九年單曲，收錄於潘美辰《拒絕融化的冰》專輯。

Kimmy：
我們擁有
全宇宙不限定的酷時間

　　真正和Kimmy[216]說上話的時候，我還是馬上就
告訴她我是她的迷。儘管不能說是個多麼盡責追蹤
動態的歌迷，連新組的團我也是重新google[217]她的名
字之後才認識，但她二〇〇八到二〇〇九年出現在
媒體上的所有影像存檔我全都在線上反覆觀看過無
數次。這麼不酷、而且聽起來活像個神經病的事情
我願意坦承，因為我覺得這是一個認真而且孤獨的
歌手應得的，那就是喜歡她的人無所保留的由衷告
白。

216.　Kimmy（1985-）：台灣歌手。

217.　Google：意指google搜索引擎，一九九八年成立。

　　第一次在電視上聽見Kimmy時她還叫做陳怡文，她參加的是二〇〇八年《超級偶像》[218]第二屆的比賽。這個選秀節目第一屆的冠軍，是當時風靡全台女同志、現正經歷轉性期的張芸京[219]，主持人是性別異端女子利菁[220]，陳珊妮受邀作為評審之一。這些組合在許多人眼裡沒有什麼了不得之處，但對某些鼻息敏銳的人來說意義重大。當時我正試圖開始一份關於台灣視覺文化中「T」的形象的博士論文，前無來人，後有時間追兵踱踱而來，一切亂無頭緒又充塞過度柔情，以研究之名我每週準時收看好心網友上傳的影像，目睹選秀節目這個極其媚俗的舞台如何以流行文化包裝與呈現某些非常態的表演與美感，有時不敢呼吸，深怕把這些美麗而自然的怪胎推向鋒頭的無端浪潮，在密語揭開之際便會毫不留情地將她們捲起丟棄。

218.　《超級偶像》（2007-2013）：台灣歌唱選秀節目。

219.　張芸京（1983-）：台灣歌手。

220.　利菁（1962-）：台灣節目主持。

我在當時的筆記本裡這樣速寫Kimmy：「突梯未經修剪的聲音、應對的怪異節奏、整個人擺在鏡頭前節目裡像是做壞的機器人。」我寫下這些字的時候，還未聽到她在節目上自陳二十二歲那年僵直性脊椎炎發作，躺在床上整整一年，生活起居全靠家人。黃國倫[221]在她選唱陳珊妮創作的〈今天清晨〉[222]後質疑：「妳唱完那個兩個夢的時候為什麼這樣一直抖（作勢模仿）這樣子，那是幹嘛的……妳在發抖，妳是故意的這樣是不是？」引來詞曲原作者陳珊妮與他關於「表演目的性」的針鋒相對，特別來賓胡彥斌[223]在講評中沒有辦法地一直重複說她的聲音「太健了」。儘管表現不算穩定，選歌也偶有差池，沒有人能否認她的特別，幾乎刺目，像一下就穿眼而來卻無法抓握的光束。

「特別」是一個使人必要謹慎以對的形容詞，那代表這麼說的人或許尚未準備好。一路賞識她的

221. 黃國倫（1962-）：台灣音樂創作者、節目主持人。
222. 〈今天清晨〉：二○○六年單曲，收錄於楊乃文的《女爵》專輯。
223. 胡彥斌（1983-）：中國歌手、音樂創作者。

陳珊妮為她寫了歌，共同發行EP[224]《雙陳記》[225]，而後她迷惘苦等，說自己像「櫥窗裡任人挑選的玩偶」，不了解自己可以為音樂主動做些什麼突破的事，也還無法取得腦內世界與現實環境的認知平衡。於是當發掘過當紅女歌手的製作人表明欣賞、想將她簽下，她沒有思索太久便點頭應允。兩年後她靜靜解約，無功而返繞了一圈，才回到最初與她彼此相惜的超偶同期創作歌手謝廣太[226]面前，兩人從零開始共同創作，集結樂手，並在二〇一四年底發行同名EP《大事件》。

那兩年發生了什麼事呢？「那兩年我大概就學會了兩件事吧：『吉他』和『禱告』。」她以一種自嘲的方式說著。「現在呢？不去教會了嗎？」我問，「不去了啊。」她說。我小心翼翼儘量不想觸及隱私，大概因為這樣，直到最後也沒真的讓她說全那一路上的「shitty things」。

224. EP：意指Extended play，迷你專輯。
225. 《雙陳記》：二〇〇九年發行。
226. 謝廣太（1987-）：台灣歌手、音樂創作者。

　　我驚覺自己對於Kimmy的親切共感並非憑空而來，她的歌聲與音樂之路，都使我想起第一個使我明暸「原來歌聲真的是從身體深處發出來」的女孩，那是我的高中同學，與Kimmy同樣，情感與歌聲一比一輸出毫無浪擲，絕對是一種天賦。她後來離開了南部北上發展，與資深音樂製作人實習許久，最終還是因無法想像該如何塑造她而相互放棄。長長的追尋旅程過後她不唱歌了，非常瘦，身心困苦憂傷仍繭居那座吃人的城。邁向十八歲那前幾年我寫過不可計數熱烈的情書給她，因為這樣我會永遠記得這個世界帶給她的傷害。

　　「無法被現在想像」的樣子要如何在此刻突圍存活？我聽著《大事件》，那是一張如電似影，時金屬時科幻有時又轉進暗夜酒館的短碟，那裡頭有一些活跳新鮮的東西，栩栩若生，聽了彷彿伸手便可以揪住他們的心臟。我聽著廣太舉重若輕的rap，

想著七年過去沒有舞台Kimmy還在唱歌，她的歌聲還是像閃電凌空劈下那麼暴美，某首歌前奏的小號使我頭皮發麻，標誌性的年輕吉他手為他們的音色拋光。

「我現在不大敢看以前的表演。」那些我心珍藏的、與周遭格格不入的衝突美感，她不忍回視。她說自己學著更有邏輯說話，想讓別人能更完整捕捉她思考的形狀，還試著穿女裝。我忍不住問她想讓別人看見的是什麼樣子，我在她粉絲頁面所看見的幾乎裸身近乎魅惑的黑白相片，那是她想讓別人看見的樣子嗎？

「我覺得裸體是一種自由。」

「是一種挑釁嗎？」

「我覺得是。」

「我們團裡沒有女生。」、「坦白說,教會不接受同志啦。」、「妳可以去找王心凌[227]來聽,她最近那張,方大同[228]幫他做的。」、「三十歲又怎麼了?」電話裡頭Kimmy以有點暴衝的方式不時冒出一些意外坦白的句子,她說話聲音裡比語言字義更早抵達聽者耳裡的破感和歌聲裡的如出一轍,然後這些生來的破裂之處繼續與她所經歷的身體苦痛和世態炎涼疊合,互相綴補,同時帶來更多的、裁剪過後得以更為集中的力量,匯聚在音樂創作裡,也在醞釀已久的生活與表演當中。我半開玩笑地跟她說不如從歐洲發展回來吧台灣人比較吃這套,說起即興鋼琴手朋友的浪遊賣藝,心裡卻很清楚,一次又一次,機會與命運牌面閃現,我們還是會回來。這裡看來一點也不在意我們,一點也不珍惜我們,我們還是回來了。

227. 王心凌（1982-）:台灣歌手、演員。
228. 方大同（1983-）:香港歌手、音樂創作者。

　　後來我怎麼也無法相信自己真能用異國文字寫出眼底胸膛中間令人心痛至愛的那群人的樣子，頹然回到台灣時三十歲剛滿一個月又五天。一九八五年出生，初登場被鎂光燈襲擊又閃避，在身體的表象與本質之間忽男又女地試探，在才華的去向與力量之間跼躅迷失的Kimmy，與我同樣意識到這個數字，然後對它罵了句髒話。三十歲又怎麼了？正是三十已屆，才明白我們不是尋常女生，我們擁有的不是尋常時間，是全宇宙不限定的酷時間。我想到在布里斯托[229]的爵士酒吧賣唱數年、生計無以為繼之時遇到Geoff Barrow[230]的Beth Gibbons[231]，以一人之姿行二人意志瀟灑出場橫掃全歐舞廳的La Roux[232]，在這酷時間的酷次元裡，妳會遇上不僅僅用「特別」概括妳的酷的伙伴，然後妳們直面撞擊。大爆炸過後不見得會誕生夢幻的超新星，可能會是深不見底的黑洞。但也有可能，這麼百分之一的可能，白堊紀結束，所有恐龍盡皆滅絕，新世紀應運誕生。

229. 布里斯托（Bristol）：英國英格蘭西南區域的城市。
230. Geoff Barrow（1971-）：英國音樂製作人。
231. Beth Gibbons（1965-）：英國歌手、音樂創作者。
232. La Roux（2006-）：英國新浪潮電子雙人樂團。

然後Kimmy在唱歌。

人人都愛琵亞諾

　　我有陣子的guilty pleasure是看偶像劇《愛上哥們》[233]，不是守在週六的電視前看，是一定得上共享資源平台網站看有網友同步留言字幕的版本。網友會在杜子楓（陳楚河[234]飾）幾近耳鬢廝磨地教琵亞諾（賴雅妍[235]飾）打領帶時大發花癡，也不吝在淋雨跳大樓救兄弟這種灑狗血到令人發噱的場景底下發揮獨特的幽默：「導演這演技也收貨，觀眾要報警了」、「看得我一臉尷尬，羞恥心爆炸了」，每回讀著那些紛紛流過的即時字幕，都得到一種多

233.　《愛上哥們》（2015-2016）：台灣電視劇。
234.　陳楚河（1978-）：台灣演員。
235.　賴雅妍（1979-）：台灣演員。

重角色扮演的後設舒爽感。

　　《愛上哥們》的故事梗概從劇照與劇名就可以猜到百分之九十九點九八，基本上就是《梁山伯與祝英台》[236]、是《金枝玉葉》[237]，或也可說是《花樣少年少女》[238]。女主角因為一些不可告人的因素扮為男裝，進而與男主角過從漸密，發展出看似禁忌的揪心之愛。這套劇本的精髓建立在於女主角性別身分尚未真相大白、與男主角曖昧生情的段落，選角得當加以性格設定成功的話，常逼死少女師奶心，從古至今、歷久不衰。

　　這並不是賴雅妍的第一個中性角色，沒有人忘得了《等一個人咖啡》[239]裡的阿不思。這種在通俗娛樂戲台閃現的跨性靈光實在使我難以釋懷：究竟是誰第一次發現短髮的賴雅妍相較起長髮的她，簡直像補打上了三百盞spotlight呢？是誰告訴Agyness

236.　《梁山伯與祝英台》：中國四大民間傳說之一。
237.　《金枝玉葉》（He's a Woman, She's a Man）：香港電影，一九九四年上映。
238.　《花樣少年少女》（花ざかりの君たちへ，1996-2004）：日本漫畫。
239.　《等一個人咖啡》（Café·Waiting·Love）：台灣電影，二〇一四年上映。

Deyn[240]妳無論衣著如何多變，中性氣質才是王道呢？Peter Lindbergh[241]在《L'UOMO VOGUE》[242]為Kate Winslet[243]拍的一組男裝照片是此類跨性靈光中的一道閃電：Clare Richardson[244]是如何剝除了女演員豐腴體態劍眉媚眼的軟殼，在如此深入異性戀情感生活樣貌的表演履歷之外，為這組造型動念定案？誰一眼看穿、並決意打磨軟殼底下使人怦然心動的硬蕊？

使我們虛幻愛意愈深的是尋常之眼與異常之眼間的落差，而刻意營造出落差的，除了欲望，更多的不免是商業運作。在無需觸及粗鄙現實的投影世界裡，我們可以短暫且絕對安全地成為危險欲望的奴，甘心為因身心錯差而更顯命定的露水激情所擄，以女身女眼瘋狂愛上琵亞諾、或者攝影作品裡的Kate Winslet。這種異常卻正當的激情成為賣點，促使我們重複這老套劇碼的輪迴，重複迷戀陰錯陽

240. Agyness Deyn（1983-）：英國模特兒。
241. Peter Lindbergh（1944-）：波蘭攝影師。
242. 《L'UOMO VOGUE》：義大利時尚雜誌。
243. Kate Winslet（1975-）：英國演員。
244. Clare Richardson：英國造型師。

差的女男主角。

對女身男相的迷戀彷彿是一個謎，又彷彿再理所當然不過。當妳生為女性，便不再無辜，無法不對權力過敏。妳沒有辦法不注視英氣煥發的女性，她們揭示了除了「等待」王子、還可以「成為」王子的選項，那是一種奪權的可能，我與妳，我們可能擁有一種與「生殖性」脫鉤的、自決的權力。而當妳注視著那名演員、注視那夢幻的角色、感受到陌生又熟悉的欲望，潛意識自認她與妳同一邊：男人是多麼危險的動物，多麼接近獸的動物，多麼異端的動物，與生殖相聯結的性一旦和社會與階級關係連結又是多麼帶有條件、無能清純。而她不一樣，她與妳同一邊。那抽離了慣常、暴力閹割的扮演裡頭同時富含安全感與禁忌感，安全的禁忌是如此完美的禁忌。對女身男相的激情看似迷亂，實際上卻擁有精密理性的判斷。

　　進一步說來，女扮男裝的fantasy只是此類戲碼難言魅力的其中一環，強大的BL[245]之愛，才真正拔地而起、完整了這座情感新宇宙。BL之愛是一種神祕的造物，它富含著因目睹男性的意外脆弱（掙扎猶疑的同志傾向）而不可自己猛然肥大的母愛，也充盈了男男戀情之間身心強度都加倍激烈的自注腦內啡。以此為主調，《愛上哥們》每集一小時的節目裡，大概有三十分鐘都在讓琵亞諾和杜子楓這對結拜假兄弟調情，這賣點有時帶有些許美感或劇情上的誠意，有時則僅僅追求一種表面的刺激，嘴唇靠近到只剩零點五公分而又若無其事轉開的戲碼前幾次看了還心頭亂撞，看了十次就覺得自己像搭上了劍湖山[246]不知節制的雲霄飛車，一次拐彎俯衝可以嚇破膽，連續拐彎俯衝便使人想解開安全扣大罵髒話：「我允許你使用我的奇想欲望綁架我，但別把我當凱子。」我熱愛類型化的風采，但不耐於膚淺的賣弄，渴望逸離的可能，同時意識到服膺規

245. BL：Boy's Love的縮寫，意指男性之間的戀愛的包括漫畫、小說等各類型創作。

246. 劍湖山：意指「劍湖山世界」，台灣遊樂園區，位於雲林縣古坑鄉。

訓的危險，儘管劇中所有角色都直白表達了對兩人配對的樂觀其成，甚至多次把「多元成家」掛在嘴邊，但看似政治正確的表達仍然無法掩蓋實質想像的貧乏，當琵亞諾的表情開始懷春鬆動，我們漸漸看清她心所追求的是最傳統的男女角色關係，那些帥氣逼人的打鬥和挑逗指數破錶的場景，都只是用以點綴她回歸正途公主夢的、使我們遭過度玩弄而感官疲乏的冗長前戲。

然而穿越時空而來，琵亞諾從未消失。她的皮相再如何譁眾取寵、如何扁平無法觸及深處，都無法否認相較起任何基進[247]的理論與辯證，她更可能如流感病毒散佈感染至普羅大眾的感官、生根待爆發，而我們也永遠無法確知她將如何動搖此代、以及下代的情欲基因。這樣我想起《風之畫師》[248]裡，既未逃避自己對歌妓丁香的動心、向她剖白，亦未安然投靠恩師、尋求世俗庇護，最終選擇獨自

247. 基進，意指基進女性主義（Radical Feminism）：意指女權主義的一種派別。其基本觀點是：女性所受的壓迫是剝削形式中最深刻的，亦為其他各種壓迫的基礎，基進女性主義則試圖找出使婦女擺脫此種壓迫的方式。
248. 《風之畫師》（바람의 화원）：韓國電視劇，二〇〇八年播映。

浪跡天涯的畫師潤福；想起《金枝玉葉2》[249]裡與夢幻情人張國榮終成眷屬之後，仍必須經歷和梅艷芳[250]奇情冒險的袁詠儀[251]。也許我們從頭至尾都問錯了問題，也許一切都不是答案，沒有必要殷殷期待所謂「真正的」動搖，我們作為入迷的群眾、作為人間浮沉的情感載體，有可能在某個意想不到的時刻愛上琵亞諾、成為琵亞諾，總帶著那曾經體驗的力與美，繼續癡找夢幻中心愛，路隨人茫茫。

249. 《金枝玉葉2》（Who's the Woman, Who's the Man）：香港電影，一九九六年上映。
250. 梅艷芳（1963-2003）：香港歌手、演員。
251. 袁詠儀（1971-）：香港演員。

不快樂的雜交後青蛙下蛋

　　我拿不定主意要把瑞士藝術家Milo Moiré[252]列在哪個認知類別：煙視媚行不畏世俗的表演者、惡俗奪目的色情女王，還是心態投機作品拙劣的藝術虛榮病患者。和大多數人一樣，我從二〇一四年四月開始認識她，她在科隆藝術博覽會（Art Cologne）發表了被暱稱為「青蛙下蛋」的作品〈PlogEgg No.1〉[253]：將油彩與墨水注射入雞蛋、把注滿顏料的雞蛋塞進陰道，再裸身站在搭建好的舞台支架上，從陰道使勁吐出雞蛋。應聲落地的雞蛋們隨機

252.　Milo Moiré（1983-）：瑞士藝術家。
253.　《PlogEgg No.1》：Milo Moiré的藝術作品，發表於二〇一四年。

潑染在平鋪地面的畫布上，她最末將畫布摺起、再攤開，成一對稱畫作。讀到這則報導時我以為自己看了作品會啞然失笑，但沒有。我皺著眉頭看了好幾次，都還無法理解那使我無法理解之處為何，她的表情與舉動都顯示她十分嚴肅，這嚴肅使人迷惑。

　　裸體是Milo Moiré創作的主要表現手段。為了與古典畫作中裸身男女的神聖性相呼應，她曾赤身懷抱著一名嬰兒快閃逛美術館；另一件在杜塞道夫（Düsseldorf）進行的早期作品中，Milo Moiré裸身背著提袋蹬著高跟鞋與當地住民一起搭公車，在該穿著上衣的部位僅僅寫上大大的「上衣」，該穿著內褲的部位寫上「內褲」，以此類推。其後她試圖重演這件名為〈The Script System〉[254]的作品，遭巴塞爾藝術博覽會（Art Basel）拒絕入場；二〇一五年她在愛菲爾鐵塔前寬衣解帶與遊客進行裸體自拍、並上傳自拍照，遭法國警方逮捕拘留一晚。回顧其

254.　《The Script System》：Milo Moiré的藝術作品，首次發表於二〇一三年。

創作軌跡，不難想見她每回演出是如何占盡版面，並佐以搶眼標題。媒體對她完美的妝容與體態趨之若鶩，藝術界對她則訕笑有之，不置可否有之，也多有大嘆行為藝術之飢渴絕望者。

青蛙下蛋無疑是一件壞作品，訊息陳舊、手法粗糙，綜合其他作品來觀察，其表現大概也和好些亟於一脫成名的的藝術學院學生相差無幾。但作品壞沒什麼了不起，我們都知道這世界上真正不俗的藝術作品就和真正好看的電影一樣、百年難求，因此早已理解必須時刻對自己及他人懷抱悲憫，讀不出任何震聾發聵的訊息不是罪，只是尋常人生。然而在最寬容的前提底下她依然使人心存殘影難以釋懷，這顯然不單純是作品好壞價值判斷之後的遺留物。

行為藝術是藝術世俗化的極致表現，它強烈表

達了除卻與生俱來的素樸身體與過度運轉的大腦之外、你一無所有。那隨之而來的，是人們的輕易鄙視，鄙視你竟不願為任何生而為人的技藝而努力，那鄙視與對於性工作者的偏見幾乎同源，只是多披上了「當代藝術」這件國王的新衣。當巴塞爾藝術博覽會堅持要Milo Moiré穿上衣服、才得以與其他觀眾一起入場觀賞藝術時，行內對「性」的焦慮微妙地被化約為對當代藝術庸俗化的焦慮，化約為以身體獲取矚目之不道德的焦慮。行為藝術作為內省自身衝撞世界的呼喊嚎叫，矛盾地必須透過極度神祕化的儀式展演，儀式明明出於自覺，卻必須鍛鍊為忘我，我們期待藝術家作為一個仿若天啟的媒介，不允許大於訊息本身的主體聲音存在。於是Milo Moiré在個人網站上播放馬賽克版本的作品花絮，並張揚地販賣無碼版本時，我們不得不起身攻擊那作為靈媒、同時混淆我們的挑逗舉止與完美身體，因為我們非常清楚，性欲會淹沒所有訊息。儘管她

同時意欲釋放的還有其他聲勢浩大的訊息，但只要有一絲絲關於性欲的露出，人們便無法專注。我們被撩撥，感受到她並不如自己所宣稱以性為平常、需持此為令箭的氣味，遂起了抵抗心。儀式非但失效，還使人無措，一切弭平、僅剩性欲。

對於那些她所從事的行徑究竟是色情或藝術的質疑，她一派輕鬆地說：「脫離性人類便不存在（Man does not exist without sexual content.）。」表達自己並不介意遊走於色情邊界。但問題從不在「色情」與「藝術」是否真正存在一道界限，而在她如何結合「性」與空泛的政治正確映照出一種錯覺的深度。她在訪談中霸氣地表示：「藝術不該有任何限制，我僅僅接受死亡是唯一限制。」事實卻是其作品中從未擁有Marina Abramović[255]早期作品中那種幾度要「以死明志」的決絕。Milo Moiré的存在與聲名大噪，凸顯了明明源遠流長血肉模糊卻鮮為

255. Marina Abramović（1946- ）：塞爾維亞藝術家。

人知的女性行為藝術在主流文化的啞口，雙重否定了過去眾多女性藝術家無數對於身體、性別、認同與歷史的深痛挖掘。她在作品當中反覆陳述的「身體自主」與「女性產出藝術」等主旨如此過時到幾乎可稱作反行為藝術，她的「完美」身體使人目盲，扁平化我們的眼界，仿佛過去從未有人激進努力，從未有人以身挑釁現世，其作品形式打磨的失敗無意形成了對形式的嘲笑，對形式的嘲笑又轉而成為對她希冀靠攏的行為藝術的嘲笑。若這一切並非出於反諷，妳如何熱愛它到狠狠嘲笑它卻不自知呢？這簡直使得所有曾對當代藝術心存盼念的人無法忍耐。

　　因為目睹過幾次她們優雅或者毫不優雅的現身，因此我們曾心存盼念：Carolee Schneemann[256]四十年前從陰道深處徐徐拉出的卷軸、Tracey Emin[257]黏上沾血衛生棉與性愛毒物遺跡的那張傷

256. Carolee Schneemann（1939-）：美國藝術家。
257. Tracey Emin（1963-）：英國藝術家。

痕累累的床，我在讀《踏青——蜿蜒的女同創作足跡》[258]時還想起鄒逸真[259]坐在自己的尿液與異鄉的瓦礫之中誠心捏塑，想起那日柏林午後吳梓寧[260]站在玻璃櫥窗前，任一生皮相投射在她業已千錘百煉卻寧願毫無防備的肉體之上，一對路過的陌生愛侶走入靜靜看完整場表演。我想知道身體被性造成、又遭性消解之後，那些苦痛或者歡愉的回音是否仍值得收集，因為單一性欲化而遭消音的身體，那失去獨特語言的身體，還可以去哪裡？

　　我還讀不懂，只感覺這則變異的童話恐怕還要纏住我們一陣子，纏住我們的弱點我們的進化失據，纏住我們看似深慮實則偽善的high culture。我們得面對，這個時代不再有公主一吻青蛙變王子的故事，青蛙吃下名為「行為藝術」的威而剛之後，變身美女Milo Moiré與我們雜交。我們並不快樂，她仍為我們生下一顆視我們為無物、同時通往虛空的蛋。

258. 《踏青——蜿蜒的女同創作足跡》：台灣散文合集，徐堰鈴策劃，二〇一五年出版。
259. 鄒逸真（1983-）：台灣藝術家。
260. 吳梓寧（1978-）：台灣藝術家。

岡部桃死而復生的少女之愛

　　一九九九年，由Canon[261]所主辦的攝影新宇宙大獎（New Cosmos of Photography Award）中，岡部桃[262]以〈As If I Were Alive（宛如活著）〉系列獲得優秀賞，那年她十八歲，又一位受媒體關注的少女攝影師橫空問世。將這顆新星從茫茫影海中一手撈出的荒木經惟[263]，在評語當中讚賞她鏡頭底下有著絕妙的視野，又說：「她的作品訴說活著是如許溫柔，吐露死仿若生。」

261. Canon（キヤノン株式会社）：日本企業製造商（光學、影像、醫療設備等等），一九三七年成立。
262. 岡部桃（Momo Okabe，1981-）：日本攝影師。
263. 荒木經惟（Araki Nobuyoshi，1940-）：日本攝影師。

　　十多年過去，星移物換，那雙溫柔的眼睛是否走向同等溫柔的世界？

　　岡部桃甫獲得阿姆斯特丹攝影博物館大獎Foam Paul Huf Award的作品《Dildo》[264]以及《Bible》[265]，是讓妳身上所有不願記起的傷口底下的脈搏都應相撞擊、幾乎要破痂而出，那樣強烈的作品。「我曾經和女人約會，但我不確定自己是不是女同志、甚至是雙性戀。我從未真正喜歡男人，而且真的不喜歡看到男性性器。」當她在自己的混淆與不確定當中思索時，幾乎是出於本能地，開始與性邊緣族群廝混愛戀，並以相機紀錄這些人的生活。《Dildo》和《Bible》便是岡部桃與兩名跨性別愛人在二〇〇八至二〇一四年間，跨越東京、宮城及印度的相伴歷程。評審團為她的作品下了這樣的註腳：「我們為她作品中的情緒張力和極其私密的特性所驚豔。岡部的作品溫柔中帶有未經修飾的親密，由她色彩

264.　《Dildo》：日本攝影集（Session Press），岡部桃著作，二〇一三年出版。
265.　《Bible》：日本攝影集（ Session Press），岡部桃著作，二〇一四年出版。

的運用、主體的多變性、及對一重要且複雜的議題（跨性別）的微妙掌控可看出：她承襲了日本當代攝影界的血脈，卻創造了自己獨特的美學。」

　　《Bible》的第一張照片是似坦若掩的女性性器與直面承接它的、另一名女性的右手指。在這張照片裡，取代人類雙眼直視鏡頭的，是粉紫濾鏡底下，彷彿為萬謎所在的女性性器。為了揭開這無底的性之謎，愛人作為愛人伸出手，攝影師作為攝影師舉起鏡頭，被世界窺視的同時，這具性器與包含在那周圍的一切愛憎困惑以其最平凡的姿態回望世界。接著攝影師及愛人帶著我們一同赤足踏進私宅露台、踏遍城市灰燼荒野海洋，眼見被錯置而後割棄的乳房、可褻玩可欲求的假陽具、狂歡與裝扮、廢墟與坦白、為迎向可能未來而疼痛的現在。這兩本限量攝影集取材構圖生猛素樸、成像近乎粗糙，然而在以深情與觀望縫補過後，那肖像、人體與建

築、景物之間細緻情感的相繫相應，卻揭露一種別成謳歌的大膽與含蓄之美。以景喻情並非岡部的創舉，但以壞去失能的人體器官呼喚破敗的城市器官，她的作品刻畫出遭身體與欲念踩踏千萬次的心中橫躺著車痕陷落的泥濘之地，被人類遺忘的各個角落癡心等待在文明中深深受傷的人。她稱此系列作品、這片與其戀人共同織就的圖像是「自他們傷痕累累的過去、克服漫長艱困的掙扎而出，終見的悲傷而美麗之景（"sad, yet beautiful scenery that they could perceive after overcoming the long and difficult struggle out from their traumatic past."）」。

岡部的作品不可避免地使人想起幾位以私攝影風格聞名的攝影師，比如Nan Goldin[266]，比如Richard Billingham[267]。但即使和拍攝題材手法都更為相近的Nan Goldin相較，我們仍可依稀看出兩者的差異，Nan Goldin在意的是「關係」，岡部則把「性」物

266. Nan Goldin（1953-）：美國攝影師。
267. Richard Billingham（1970-）：英國攝影師。

質化之後、再投擲回哀愁多彩之眼籠罩的身處畸零
地。如此逼視現實之後人們會問，當我們得以真正
捨棄生而為人的部分配件、選擇對的形式重生，我
們曾受的傷是否便能稍減？我們所共同經歷的苦楚
與歡樂將成為何種樣貌的存在？

　　岡部獲獎後接受時代雜誌訪問時曾經表示：
「我現在對自己的作品感到有自信了，我所希冀藉
由攝影所傳達的並非錯事。我想捕捉生命當中的悲
傷與希望，想將它轉化成像幻想那樣的東西，而非
單純的記錄。」此系列作品在歐美攝影界備受矚目
的程度，使得在她口中所謂的「幻想」究竟如何被
觀看及參與顯得更為曖昧多義。西方文化或藝術媒
材以性少數作為創作與再現的主題已非特出，但這
並不代表岡本所展示的是過時的、二手的體裁，而
恰恰表現出她作為一名根植日本的女性攝影師，如
何以其「並非真正不可想像，但又旖旎奇情可茲投

射」的幻想建構企圖，清晰地表現出那「銘刻在亞洲身體的現代化痕跡」，並以此為主體，切實留下了這不可復返的時代片刻。那不僅僅是關於性別與情欲的，同時是關於醫療與規訓的，以彼此殘缺的身影相映，使人頹然理解而最末釋然：我們與這城市、這時代的破口是相連的，你我終不孤單。

「一心想著要拍照，我的身體都跟不上了。連按下快門的千分之一秒都使我不耐，因為我知道『此刻』即將消失。也許我拍照正是為了證明我活在此刻，為將它深印我記憶。」岡部當年在〈As If I Were Alive（宛如活著）〉的創作自述裡如此直白地表達她十八歲的心與熱望。無能釐清性之謎題也好，逃離不開時代之網也罷，那名十八歲的柔情少女即使世紀屆末戰火摧平從未離去。她腳踩死者赤身如貞德揭旗無畏而來，被混亂所吸引的少女。愛過痛過之後說那本聖經不必是一本關於她的書，甚

至也不必要是關於那些她所親近的、被攝者的書，
而是關於我們，所有經歷各式「心中創傷（trauma
in our heart）」的我們，在黑暗中迷濛似見的小小歡
愉。

救苦救奧斯卡Anohni
觀世音菩薩

　　二〇〇八年冬天我們還有冷可忍，我搭著火紅的484小公車到Brixton[268]赴跨性別電影節（Transgender Film Festival）的放映及講座，手上寫了抄來的住址卻對地點毫無頭緒。跟著前方看來是同路人的情侶，在沒有招牌只用噴漆寫上B3 Media的鐵門前按了電鈴，對著沙沙的對講機表明來意，拉開很沉的門、繞了兩個彎，走進滿滿都是人的放映間。

268.　Brixton：英國倫敦南部的地區之一。

　　台前五、六個女孩男孩與非女孩男孩討論著生活、認同、及種族混雜而生的困境，台下多的是各種樣子煙視媚行不可一世的queer，說著舊字彙新字彙、和各自表述的詮釋，場子彌漫著一股刻苦求同的親密感與緊張感，彷彿一鬆懈就要被那樣以身相搏的孤單所擊倒。我記得那樣的倫敦，我曾願望以小說留存下來的倫敦：那名說自己一存夠錢就要去做平胸手術的咖啡店女侍、開始服用男性荷爾蒙的博士後研究員、那些不再說自己是T說自己是trans[269]的朋友，即使身在女同志舞廳裡他們都還是站在角落硬著臉不發一語，影子的黑滲入酒吧暗夜。

　　差不多是那樣的時候我才剛在BBC[270]的某個隨選音樂特輯聽見了Anohni[271]的聲音。彼時她仍名為Antony Hegarty（二〇一四年接受Flavorwire[272]訪談時表示自己一生希望被稱作「她」，二〇一五年宣布改名為Anohni），是Antony and The Johnsons[273]的主

269.　trans：“transgender” 縮寫，意指跨性別者。
270.　BBC：意指英國廣播公司，一九二七年開播。
271.　Anohni（1971- ）：英國歌手、音樂創作者。
272.　Flavorwire：紐約線上雜誌，主軸為藝術及大眾流行文化。
273.　Antony and The Johnsons（1998- ）：英國樂團。

唱。那是一段樂團男主唱的特輯，短短十多分鐘的集錦裡她是壓軸，聽了幾十年間有文雅有狂暴的眾多性格男主唱，最後的最後，沒有任何前奏，她坐在鋼琴前開始唱〈Hope There's Someone〉[274]。我沒聽過那樣的聲音，好像身體是座苦痛的宇宙，而聲音在裡頭撞擊而後發出回音，再讓我們聽見回音的回音。

你無法不注意到她的身體，她與龐大男性身軀不免違和的女性衣著，她無法自抑仿若入乩的搖頭晃腦，無論是Hercules and Love Affair[275]的電音舞曲、CocoRosie[276]的古怪新民謠、還是Lou Reed[277]的老搖滾，她幾乎可以融入各式樂風，富含情感卻萬分自制的歌聲無入而不自得。我的播放清單裡私藏一首她與小野洋子合唱的〈I'm Going Away Smiling〉[278]，這兩人的怪異不意疊合，像億萬年才連為一線的神祕星象，Anohni如河現流又悄然隱沒，療癒程度可

274. 〈Hope There's Someone〉：二〇〇五年單曲，收錄於Antony and The Johnsons的《I Am a Bird Now》專輯。

275. Hercules and Love Affair（2004-）：英國樂團。

276. CocoRosie（2004-）：美國重唱組合。

277. Lou Reed:（1942-2013）：美國歌手、音樂創作者，地下絲絨樂團（The Velvet Underground）成員（1965-1973）。

278. 〈I'm Going Away Smiling〉：二〇〇九年的單曲，收錄於塑膠小野樂團（Plastic Ono Band）的《Between My Head and the Sky》專輯。

比尋聲赴感化身救苦，男女無分相的觀世音菩薩。

許多人知道Sam Smith[279]在獲得二〇一六年奧斯卡最佳原創電影歌曲獎時表示：身為一個公開的男同志，他要將此獎項獻給整個LGBT[280]族群。但很少人知道同以紀錄片《競速滅絕》[281]的主題曲〈Manta Ray〉[282]入圍最佳原創電影歌曲的Anohni根本沒有受邀在典禮上演出。她在臉書上發文宣布自己決定不出席任何奧斯卡入圍者相關活動，她很清楚知道這並非單一事件，從未停止過的此類事件業已建立起整套體系，一而再、再而三忽視及低估那生而女性化，長大後成為跨性女人的她，也壓榨那些被資本主義市場視為無利可圖的邊緣人的意志。

我本來已恨典禮上克里斯洛克[283]的獨白與穿插的諧擬劇，他出現在此時此刻奧斯卡的本身就是一種不忍卒睹的示眾，已經不是歷史圖片裡黑奴屍

279. Sam Smith（1992- ）：英國歌手、音樂創作者。

280. LGBT：意指性少數（性別認同與性傾向）之女同性戀者（Lesbian）、男同性戀者（Gay）、雙性戀者（Bisexual）、跨性別者（Transgender）的英文首字母縮略字。

281. 《競速滅絕》（Racing Extinction）：美國紀錄片，二〇一五年上映。

282. 〈Manta Ray〉：二〇一五年單曲，收錄於《競速滅絕》電影原聲帶。

283. 克里斯洛克（Chris Rock，1965- ）：美國演員。

體吊在橋下的那種示眾，而是難以清楚察覺更難起身抵拒的示眾。他沒說出什麼更一針見血的見解，只是些陳腔濫笑話，他的群眾不是他的人民，而是那些知道自己必須忍耐的白人演員，他們知道只需要在這風頭上如坐針氈幾小時，讓出那些過分用力的主持台詞，讓導播在主持人說到：「我們要求黑人演員與白人演員擁有同等機會，如此而已。」時熟練地將鏡頭移往《自由之心》[284]男主角Chiwetel Ejiofor[285]肅穆淨黑的臉，便能製造出表面的政治正確，使觀眾在一時的爽笑間忘卻權力行使的暴虐。更別提那則叫人咋舌的亞裔童工計票員笑話：「如果有人被這笑話惹毛了，敬請用你的手機大肆tweet[286]，附帶一提，你的手機也是這些小孩做出來的。」那種高明的、混雜盛讚與羞辱的雙重嘲笑充滿著一種上下交相賊的齷齪感。連自嘲的權力也不給你，這就是你所生活的自由社會。

284. 《自由之心》（12 Years a Slave）：美國電影，二〇一三年上映。
285. Chiwetel Ejiofor（1977-）：英國演員。
286. Tweet：原為小鳥鳴叫聲，此處意指在社群網站Twitter上發佈訊息的動作。

　　在這樣以華麗嘲笑苦難的典禮上還等不到觀世音Anohni的歌聲來洗滌身心，使人對這個世界感到絕望。但身陷沸騰世道、目睹麻木生靈，比誰都早一步得以預見大滅絕或大突變來到的跨性人，因此生注定騷動而比誰都早一步見識萬物生成之前與死絕以後完全寂靜的心，既已袒露再無退路。

　　那年的跨性別電影節我並沒有看到最後。我在座談結束之前穿上外套，靜靜拉開鐵門離開了那個祕密集會，走到大街上，繼續和這城市裡其他成千上萬的老百姓一起等公車、吸牙買加大嬸的二手煙，想哭的情緒只能用耳機暫時塞住。後來我有時還會感受到這樣「注定無法屬於」的哀愁心情，十八年前低著頭喃唱完〈Miss Misery〉[287]的Elliott Smith[288]使我感受到了，Anohni也如此。憂鬱是一種隱喻，跨性是一種隱喻，隱喻新舊人種之間爭戰奪權的肉身現實，及滅絕在前仍擇以柳枝枉然灑露的神。

287.　〈Miss Misery〉：一九九八年單曲，收錄於Elliott Smith《XO》專輯。
288.　Elliott Smith（1969-2003）：美國歌手、音樂創作者。

如鑽時間——
寫給Y.C一封關於邱妙津的信

Y.C 你都好嗎？

在臉書上看見有人發文悼念邱妙津[289]過世二十年。想起某個週六下午穿著高中女校制服的自己站在漢神百貨地下樓的誠品[290]，一邊輕輕發抖一邊看完《蒙馬特遺書》[291]；想起短短的十年之交裡我們負氣似地一次也沒有討論過邱妙津，但偶然在中國時報人間副刊讀到賴香吟[292]的〈憂鬱貝蒂〉[293]，我想也沒想就轉寄給你；莎妹劇團[294]二〇〇〇年改編

289. 邱妙津（1969-1995）：台灣作家。
290. 誠品：意指誠品書店，一九八九年成立。
291. 《蒙馬特遺書》：台灣小說，邱妙津著作，一九九六年出版。
292. 賴香吟（1969-）：台灣作家。
293. 〈憂鬱貝蒂〉：台灣散文，賴香吟著作，二〇〇三年發表於中國時報人間副刊。
294. 莎妹劇團：意指莎士比亞的妹妹們的劇團，一九九五年成立。

《蒙馬特遺書》是圈內的大事，我沒與你共赴一場戲，聽說在演出中間你倏地站起來，指著實驗劇場舞台大喊：「那、是、假、的！」關於那齣戲我所憶甚少，只記得徐堰鈴[295]髮剃極短、臉色嚴峻。後來我把自己的第一本書寄給了她，她說要帶去中國巡演時讀。妳知道她還演戲嗎？她要我九月去看她重新搬演十年前的舊戲。我恐怕要落單，還沒有盤算好該看哪場才對。

《鱷魚手記》[296]的第一版是正紅色的小開本，封面是隻在浴缸裡泡澡喝可樂的大鱷魚，看完小說會覺得這封面簡直是開玩笑，卻又覺得再沒有更適切的選擇：一本名為《鱷魚手記》的小說，有理由不錄用鱷魚做封面嗎？書本裡的世界一直活著直到它們在現實裡抹滅面目一再死去：小福、總圖、醉月湖、汀州路，我與你一同經歷的是後拉子[297]時代的馬肥草長，那時同志影展是票房保證，想辦什麼

295. 徐堰鈴（1974-）：台灣演員、劇場工作者。

296. 《鱷魚手記》：台灣小說，邱妙津著作，一九九七年出版。

297. 拉子：為 "Lesbian" 簡稱 "Les" 之中文諧音，始見於邱妙津小說《鱷魚手記》，後漸沿用為女同性戀代稱。

講座要請誰來對談都成，一夜平路[298]與王浩威[299]，一夜張小虹[300]搭配陳雪[301]，主持人是Gay Chat[302]當家花旦Drag Queen[303]小玉，她肉慾橫陳風姿綽約，像精神象徵那樣端坐在台前拋媚眼，絕不讓場子學術、有理、正常化。許多校外人士下了班呼朋引伴而來，小小的放映廳許多人必須站著看片，第一次辦這樣的活動，心情激動且天真，我當時不知道這樣的風華是台北的特權。

我們還是生得太晚、太依賴知識，像是話都被邱妙津說盡了一樣，在尚未開化與細密咀嚼那些邊緣而深自究責的情感之前，便一次一次投身場景，被細節吞沒，不由自主復刻那些情感，彷彿我們確實共有一種不證自明的、別於這世界其他群體的、集合的情感，它們時而柔情似水、時而咬牙切齒、掙扎求生慷慨赴死、反覆辯證關係意義，因為敵人太多、必須建立體系。「愛」與「死」的暗示，作

298. 平路（1953-）：台灣作家。
299. 王浩威（1960-）：台灣心理治療師、作家。
300. 張小虹（1961-）：台灣作家。
301. 陳雪（1970-）：台灣作家。
302. Gay Chat：台灣大學男同性戀文化研究社。
303. Drag Queen：意指扮裝為女性、並刻意誇大女性特徵的男性表演者。

為與一切選擇重量相等的可能選項,在《蒙馬特遺書》裡首次壓倒性地展演在我們眼前,當青春潮水退去,我漸漸不再費心掩藏浮現在眼前的雛鳥印記,那是邱妙津文字所為我們帶來的雛鳥印記。願意承認我們或多或少都是他人激情的贗品,那從不是專屬我一個人的感情,沒有誰比誰更熱情洋溢,沒有一種憂鬱不攀附著其他憂鬱而生。

冒著至此沒有人能夠真正公正對待她作品的極大危險而死,邱妙津確實為我們華麗展示了如何以身體作為寫傳的工具,身體作為情感的載體如何出於直覺、同時可資雕刻經營。然而外於那「被完成之事」,世上沒有一個人的自死是從不被人事先知曉的,邱妙津如此,鄭南榕[304]如此,林冠華[305]如此,你也是如此。自死不一定是要為了什麼崇高的知識的正義的愛與美的明志,或許只需如你兩名學姊早慧的台詞:「這個社會生存的本質不適合我們。」

304. 鄭南榕(1947-1989):台灣社會運動者。
305. 林冠華(1995-2015):台灣社會運動者。

　　那當中許多人並未在死意最盛的時候離去,彷彿作為最後的溫柔,必須預演幾次,為倖存者可知的長久悲傷預作幾幕緩衝的震驚場景。那年四月友人撥電話給我,先問我是否坐在椅上,像電視演的那樣,她要我去找一張椅子,怕我衝擊過大無法自持。在這樣的緊要時刻我記憶最深的卻是尋椅乖坐的情節,使人更加確認這世界的陳腔濫調。我把兩大幅離開台灣前為你拍的黑白相片遞給接待的陌生男女,在應該走進告別式會場的前一刻轉頭離去,對去向毫無頭緒,只知道遠離你使我感覺親近你。我轉進行天宮,坐在熙來攘往的階梯上看人,不知坐了多久,起身搭捷運回我們一切故事的起源。日光大好,學生牽著單車在巷弄中看淡時間無情穿梭,我隨意挑了間店走進去,坐在吧台,喝完啤酒,沒有和誰說一句話,再次離開了台北。

　　幾年後我在書店翻開你的詩集,看見幾首寫

給我的詩，感覺非常寂寞。不是感覺我自己非常寂寞，而是想到這個世界上沒有任何一個其他人知道你究竟在寫些什麼，就一下子無法明白這一切究竟擁有什麼意義。轉瞬又想起此時喜悲不必關於我，便合上、放回書架，心情的震動驚醒我的孩子，他把頭鑽進我的肩膀，我親吻他的頭髮，在他的耳邊說一些同樣與誰都毫無關係的話。我沒有一絲懷疑你會毫無條件接受我所做出的任何人生決定、會比我更疼愛他，比疼愛我更疼愛他，像是已放棄心願，幡然了悟自身的侷促與此生因緣的限度那樣。

有晚我做了夢：朋友告訴我她發現了你的祕密，她用水潑在你的遺物幾張白紙上，結果出現了你的字跡：「想知道我尋死的真正原因嗎？我埋在左邊數來第三棵樹苗下。」我驚駭莫名，想著：「真的可以嗎？我值得比你的親人愛人更早知道真相嗎？」我們走到四方形的小花圃，樹苗種成好幾

排，一時不知從何下手。我已經做好把所有的樹苗連根拔起的準備，就醒了。

Y.C，這只是我所做過關於你的許多夢其中極少數沒有真正出現你的夢境，醒時我會寫下，而後繼續以直白或者隱晦的形式重建自己偽善的記憶。寫過幾次我已明白，任何形式的表達原本便含藏真情與卑鄙。我想你不會介意，你，或者邱妙津，都比我體悟更深。

有時我回頭翻拾你遠古以前在網路廢墟留下的話語，提醒自己我們曾擁抱，並拋棄彼此、獨自乞求原諒：

「愛一段記憶裡的時間
　時時地在心裡摩挲
　它便越來越光亮

比一切真實都更耀眼」

漫長的告別裡時間如鑽，惟時間得允鑿開時間。

週日我下了一台前往
奧地利邊界Spielfeld的巴士
（和龐克教母、Warsan Shire、與擁有月經的男人在一起）

週日我搭上了一台前往奧地利邊界Spielfeld[306]的反法西斯[307]遊行巴士。

清晨微雨，三台巴士從維也納西站出發，起因是為反制屢屢騷擾難民、鼓吹全面封鎖邊界的新納粹法西斯分子。那是巴黎自由的心臟被深深刻下一刀過後的第二天，歐陸人心惶惶，許多人第一次確信戰場已臨，所有生而為人的認識與信仰將續遭攻擊。「我真心覺得這只是開始。」去年春天認識的

306. Spielfeld：奧地利施蒂利亞州萊布尼茨縣的市鎮。
307. 法西斯：意指法西斯主義，屬於極致國家民族主義的政治運動。

巴黎朋友這樣在信裡寫道：「我試著樂觀，但我們必須面對現實。」

我一直記得二〇一五年初《查理週刊》[308]事件[309]發生後他說的話：「生活在這樣的世界，我很悲傷。」沒有料到這一年裡需要發兩封信關心他是否安好。

來回Spielfeld的遊行巴士是免費的，從維也納到Spielfeld大概是高雄到苗栗的距離，以一日包車的價格來思索，仍是一筆開支。我對奧地利的政治勢力拉扯和此地抗爭的運作方式並不熟悉，抱著淡淡的疑心上了車。沒有多久，領頭的男子發給每人一張遊行示意地圖，並拿起麥克風開始講解。我一句德文也不會，只聞身邊此起彼落的驚呼與輕笑，好心的旁人為我解釋：為避免發生衝突，警察將兩造遊行隊伍的路線劃定甚遠，但人都來了，沒理由不站

308. 《查理週刊》：法國政治時事諷刺雜誌，一九七〇年創刊。
309. 《查理週刊》事件：二〇一五年由恐怖分子於《查理週刊》總部發動之恐怖襲擊事件，造成十二人死亡，十一人輕重傷。

到法西斯分子面前嗆聲，發起遊行的年輕人表示他們有祕密計劃：遊行終點時大家要一哄而散成三個小隊，我們將分頭翻越橫亙在我們與對方之間的荒野丘陵，再抵達法西斯隊伍的遊行路線會合對決。

「但如果妳覺得太激烈，隨時可以喊停。」親切的女孩這樣跟我說。

這種幾乎是積極求愛的策略使我發現自己的天真。我原本以為這是得以目睹那些取徑奧地利、前往德國的難民現場的機會，眼下看來邊境區管制嚴密難以靠近，我所上的這台巴士，更多像是象徵性的表態大隊。接近目的地之前，領隊再次發下一張小備忘單，上頭寫滿了被警察逮捕時的注意事項以及可撥打求助的電話。「想休息的話，千萬別去車站旁的咖啡廳。」男人最後補上一句提醒：「他們並不友善。」大家就放鬆地笑了。

　　坐我身邊的短髮女孩，是剛剛從蘇格蘭來維也納當交換學生的大學報紙記者，她說自己得見機行事、在這場示威中保持適當距離，否則無法好好報導。和她說話時我一直覺得她氣味相熟、很像倫敦時代認識的朋友，下車、站開了，才看見她背包上的彩虹徽章。我們在Spielfeld火車站的停車場集合，領頭者熟練地把旗幟和布條搬下車，音響裡大聲放出歡快的音樂。一名瘦小的斯洛維尼亞女人走來攀談：「我一個人也不認識，請問可以和妳們一起走嗎？」她會挑上我們顯然不是意外，我們的表情與膚色看起來不屬於任何群體，甚至不屬於群體裡的小團體，任何團體都擁有排外的性格，唯有落單的人會自然找到彼此。她說自己在工廠做工，成天都被裡頭保守的中年女人包圍，多對時事表達意見便會被圍剿、指責她偏激的意識形態，於是她總是錢賺夠了就開著破車四處去電音派對與示威抗議，也被警察上銬逮捕過好幾次。

遊行開始沒有多久，蘇格蘭女孩克里斯背著相機開始四處取景、名叫克勞蒂亞的女工說她要走快些跟上前頭的隊伍，我便真正一個人了。遊行盡頭，警察並未阻止擅離路線的人群，放任我們從碎石路徑滑下山坡、迎向還看不見盡頭的另一座山丘，他們只是荷槍實彈站成一排冷靜看著，然後拿起無線電互通信息。

我們的隊伍在山野間拖得長長的，有時連領隊者都迷失方向，手機收不到訊號，幾次多虧路過的住民好心為我們指路。一小時行軍過後，球鞋已沾滿泥濘、露水溼透厚襪，略為險峻的下坡路段讓受力的腳掌前端發出哀嚎，大部分人已無法好好說話。偶爾停下，有人從背包取出餐盒，一勺一勺餵食認識或不認識的其他人。這樣翻過不知道幾重山，踩過幾座美得不可方物的森林，驚動許多跳躍的小鹿，聽見身邊的人自嘲像正在演《魔戒》[310]，

310. 《魔戒》：意指《魔戒首部曲：魔戒現身》（The Lord of the Rings: The Fellowship of the Ring）：美國、紐西蘭電影，二〇〇一年上映。

終於瞥見遠方敵對的旗幟、與全副武裝保護他們、同時等待著我們的警察。

　　前方夥伴們見狀紛紛奮力跳下山、竄入警方嚴陣以待的路口，我看著克里斯藍綠色的毛帽突破防線，聽見被警察拉扯時虛張聲勢的女聲叫喊，一陣短暫的混亂之後警察鬆手，他們其實不必努力、只需甕中捉鱉。路障已設好，所有衝下山的人們最後被指示聚集蹲坐，不再有機會前進。

　　我沒有往下移動，站在葡萄園的頂端，可以很清楚地看見群山之間兩方的隊伍與旗幟、以及他們開始彼此叫囂的、我聽不懂的口號。我問身後的大鬍子男孩你們要去哪，他和兩旁的朋友討論了一陣，說如果妳和我一樣兩邊都不信任，就跟著我們走回去吧。我們輕手輕腳、擔心驚動方才從大路上經過的法西斯分子，互相扶持著、從原路再苦行回

到火車站。

我在心裡偷偷喊與我並肩的、看來約莫五十多歲的女人「龐克教母」，她染著火紅短髮，右耳戴著一只藍色的擴洞環，完全看不出她和另外兩名同伴的關係，只感覺她說話分量重、兩人都很尊重她。下山後她領著我去找她的朋友，看看是否有便車可搭，便車未果，她繼續託孤一般帶我上月台、向另一名也在等車的同路女子攀談，請她一路多照顧我。與她及她的朋友們告別，站在宛若剛從黑死金屬音樂會出來的刺青壯漢與歌德[311]少女之間，直到現在我仍覺得龐克是這個世界上最溫柔的人。

當我抵達深夜的維也納市中心，地鐵如常，文明如常，身後的一日宛若《綠野仙蹤》[312]的夢境。回到公寓打開電腦，收到維也納酷兒電影節的通告信，表示為紀念巴黎之難、影展停映兩天。

311. 歌德：起源於八零年代英國的歌德搖滾界，其衍生的美學風格包括中性、神祕、死亡搖滾、龐克風、維多利亞風及一些文藝復興和中世紀時期的衣服樣式。

312. 《綠野仙蹤》（The Wizard of Oz）：美國童話故事系列，一九〇〇年出版。

我想起初見影展預告[313]時的震動心情，那與我曾見過、明亮宜人、健康多彩的同類影展視覺構成多麼不同：如此黯黑陰沉、如此不祥，又彷彿即將坦然擁抱、即將製造可驚動世界的電光石火。這便是此時此地的顏色、此時此地的氣氛，日常爭戰中的身體、哀愁的器官，不同事件裡各自漂流的身體與漂流的器官，在死與流亡之前，在見識更大的破壞與更大的團聚之前，文明戰場上所有欲望都面目模糊。我越專注思索，他們的面目便愈模糊，像所有活過沉寂過的台灣之子，沒有一日不在戰鬥的酷兒身體，人類的恨與愛，我對所有事情都沒有答案。全都沒答案，戰鼓正催，我在想無用的詩人們會說些什麼，像Warsan Shire[314]那樣、專注地不說什麼，只說「遠離人類你無法成家」[315]。

我下了一台前往奧地利邊界Spielfeld的巴士，一路上還要遇見稻草人、機器人和膽小的獅子，感覺

313. 完整無剪接版影展預告：vimeo.com/138385048
314. Warsan Shire（1988-）：英籍肯亞詩人。
315. 「遠離人類你無法成家（you can't make homes out of human beings.）」：出自Warsan Shire詩篇〈For Women Who Are "Difficult" To Love〉。

自己不屬於這裡，感覺自己屬於全人類，不可能的
家仍是家，遠離人類你無法成家。

萬事失敗豈不正好相愛

　　我在一本免費發送的藝術雜誌上第一次看見了
Sharon Hayes[316]，她捲髮大鼻（附帶一提，是我喜歡
的類型。）、手持一副白底黑字近乎簡陋的標語：
「I AM A MAN」，兩名警察正上前攀談。因著語言
的歧義以及我幾不失準的gay-dar[317]，我對這標語的
直覺翻譯是「我是男人」；另一張照片裡她憂鬱沉
默地站在百老匯街口，胸口掛上「NOTHING WILL
BE AS BEFORE（一切不再復返）」的海報，我完
全忽視內文對她的訪談與介紹，只覺得這兩張照片

316.　Sharon Hayes（1970-）：美國當代藝術家。

317.　gay-dar：gay與radar（雷達）的合成詞，意指判斷他人性別取向的直觀能
　　　力。

使我感覺有力量，便毫不猶豫地把它們從雜誌上剪下，然後貼在書桌前的牆上。與她一道的還有兩張虎斑貓拍立得、和一捲占屋[318]派對之夜的底片放樣。

那組作品名為〈In The Near Future〉[319]，從二〇〇三年到二〇〇八年，Sharon Hayes在六個不同城市的特選地點進行這場行為藝術表演，她選定的地點都是曾經歷大型公眾示威事件之處，但她所標舉的口號卻截取自完全逸離脈絡的、過去的別項群眾運動，甚或憑空捏造。比如「I AM A MAN」其實是一九六八年發生在美國田納西州的民權運動「曼菲斯清潔工大罷工（Memphis Sanitation Strike）」為抵拒種族與階級歧視而生的標語；曖昧抒情的「NOTHING WILL BE AS BEFORE」則純屬虛構。奇妙的是，這些錯置的呼喊與需求天外飛來並不使人感到錯愕，它們幽怨又鏗鏘彷彿未曾離去，從過

318. 占屋：意指占用棄置的空間與建物而未有法定的擁有權或租用權。
319. 〈In The Near Future（在不久的將來）〉：Sharon Hayes藝術作品，發表於二〇〇五年。

去到現在，仍在文明的荒謬殘酷與自我重複之中深戀徘徊。

　　Sharon Hayes之所以吸引我，或許與她作品中感性卻不自溺的氣質有關，每當她意圖處理政治生活當中的挫敗與失落，都並未放棄同樣在那當中載浮載沉的私人情感。與其裝模作樣公事公辦，她索性把形單影隻的個人放置在公共劇場，咬緊牙盛裝情感在形式之盒中，再將脆弱袒露於大街眾人之前。在〈I March In The Parade of Liberty But As Long As I Love You I'm Not Free〉[320]中，她徒步走在紐約街頭，每隔幾個街口便停下來、拿起麥克風對一位無名愛人告白，她從日常經驗說到時事、社群、政治與戰爭，以及認同與價值存有之間的掙扎，那掙扎體現在援引巴布狄倫[321]〈Abandoned Love〉[320]的歌詞而成的題面，是個人言說嘗試崩壞、同時療癒集體失落的、唐吉軻德[323]式的浪漫，既枉然又真情。大風之

320. 〈I March In The Parade of Liberty But As Long As I Love You I'm Not Free.（我在呼喊自由的隊伍中前行，但只要仍愛著你我便永不自由）〉：Sharon Hayes藝術作品，發表於二〇〇七年。

321. 巴布狄倫（Bob Dylan, 1941- ）：美國歌手、音樂創作者、作家。

322. 〈Abandoned Love〉：一九八五年單曲，收錄於巴布狄倫《Biograph》精選專輯。

323. 唐吉軻德：為西班牙作家Miguel de Cervantes著作《Don Quixote》之主角，既堅持信念憎惡壓迫、又耽溺於幻想脫離現實。

中偶有人回頭傾聽，多有人木然而過，即使腹中有稿她偶爾還是出錯，那錯誤太平凡聲音太顫抖，我們遂心痛。

　　二〇一〇年底我來到Sharon Hayes[324]那座以愛與政治構築的城市，一個人到New School聽了她的課，我不確切知道自己為何到紐約，只想像那是個與倫敦擁有同等強大、卻兩極力量的城市，而我一向迷戀那種能將人吞沒的城市。紐約在Sharon Hayes口中，正和她作品中同樣，既激進又懷戀，既亢奮又教人倦怠。她說自己來到紐約的前五年，每天都盡可能地參與一場表演、舞蹈、劇場、扮裝秀、朗誦、電影放映、社運集會、或者告別式，她非常安靜、極端專注，因為感覺自己要學的太多，無暇分神。現在回首，所有選擇參與其中的人都在生產些什麼，生產知識、忿怒、藝術、或者政治，她於是感受到當人們聚集在一起，就有更多「什麼」可能

324.　New School：美國高等教育機構，亦為知名的左派大學，位於紐約，一九一九年創立。

發生，「因此我無法不被今天這樣的場合所吸引，無法不去想像會有大於我們的事件將因此發生，當人們聚集在一起。」她感性地說，「就像我們今日聚集於此那樣。」

一九九一年Sharon Hayes來到紐約，那是個仍遭愛滋的死亡陰影籠罩、美人如慧星劃過的時代，即使死去的並不是她的朋友，而是她剛剛發掘的藝術家、革命家、或是她才剛想著想要成為的那個人，但在那五年之中紐約瘋狂攫取住她，迫她見證那絕對政治性、絕對女性主義、絕對queer的創傷場景。因為切實目睹，必須選擇要投身而入亦或袖手旁觀，必須選擇要離得多遠或多近，因為切實選擇過、活下來，她將永遠攜帶著這些創傷場景漫溯在歷史之流。

她對於紀年與城市的敏感，使我記憶起

一九九八年帶著無比熱情所奔赴的那個台北。直至
今日我才漸漸能夠理解，那時候我所遇到的大多數
人，都為我們正要面臨的、世界的開口而焦慮且興
奮：bbs[325] 還正盛，地下讀詩地下聯誼祕密集會都貼
了諱莫如深的條子在窄窄的書店走道上徵人，晶晶
書庫[326] 初登場，新的遠渡重洋而來的論述與名詞、
新的遠渡重洋回來的運動分子，永遠不缺的讀書
會，永遠不缺的戀愛與背叛。時代就要裂開，已經
看見光，身體跟不上，憂鬱如蛇如瘟疫見縫苦纏。

　　一個季節會有幾次，我到不同的醫院探望朋
友，醫院會依情節輕重斟酌搜身的嚴厲程度。台大
醫院算是寬鬆的，我們穿越或癡坐或轉圈的精神科
病人、抵達為情自殘的社團友人，我因為緊張而佯
裝自若地說她實在太傻。「那妳告訴我，我該怎麼
辦？」她忽然十分認真地看著我的眼睛：「妳告訴
我好不好？」走出舊院區，同行的黑玫瑰學姊（我

325. bbs：意指電子布告欄系統（Bulletin Board System），目前的網路論壇的
　　　前身，提供分類討論區、閱讀、軟體上傳與上傳與其它使用者線上對話等
　　　功能。
326. 晶晶書庫：同志主題書店，位於台灣台北市，一九九九年成立。

們叫她黑玫瑰，因為她永遠獨來獨往，而且衣櫥裡只有黑色衣服。）忿忿地說她實在不明白，「愛情」如何在現代社會被打造成如此重要且教人生死相許的概念。

凡此種種，我們作為九零年代末台北的活口，自願或者非自願留下的證詞，都彷彿因為太過珍視而顯得畏首畏尾、躊躇不前。再看Sharon Hayes，恍然或許這正是我們需要形式的原因，有時愛的核心只有足夠遠離它才得以顯現。

那年來到紐約的我擁有一敗塗地的人生與一敗塗地的愛情，來到紐約之後我開始繼續對著一個或幾個愛人寫下無數情信，證實我無能堅守陣地、我對知識體系、語言系統與自己的失望、以及人與人之間的理解如何不可能、暴力如何以愛之名行使無礙。那樣的日子裡有一天，我和其中一個人到

MoMA[327]約會，MoMA大廳中央架設了一隻孤單的麥克風，不時有路過的人走上前去、喊出相似頻率尖叫的聲音。我知道人本來有吶喊的欲望，但感覺人的想像力總被欲望侷限，便問身邊的人：為什麼沒有人走過去開始讀一封情書呢？

那時我還沒有去聽Sharon Hayes，卻擁有與她相似的衝動，我想走向大廳中央，把愛人剛剛在書架間塞給我的紙條唸一次給所有人聽，我想讓這裡的人都和我們對彼此的渴望不期而遇，我正是如此帶著暴露性與表演欲。Sharon Hayes說：「Everything Else Has Failed！Don't You Think It's Time for Love？（萬事失敗豈不正好相愛）」她機敏的台詞閃爍星火、既苦且甜，當我們終於得知私密的愛不可能存在，愛與放棄其實深深相連，如此渺小的、處處游擊的時代，為了迎接偉大的失敗，我們無計可施只能放膽相愛吧、相愛。

327. MoMA：意指現代藝術博物館（Museum of Modern Art），位於美國紐約市曼哈頓中城。

聖女舒淇

在google打下「一九九五」，搜尋引擎會為你自動建議「一九九五閏八月」[328]的選項。這不僅僅是一種暗示，那年的台灣島並不平靜：年初台中的衛爾康西餐廳大火奪去六十四條人命、年末一場連三天無名火將高雄地標大統百貨公司燒停九年、李登輝[329]訪美引爆台海導彈危機、鄧麗君與張愛玲[330]先後辭世。任何正史都不會提及，但一九九五年我們同時心蕩神馳地手捧青春胴體降臨，那年剛滿二十的徐若瑄[331]甫出版全裸寫真集《天使心》[332]，十九

328. 「一九九五閏八月」：意指台灣因一九九四年出版的《一九九五閏八月：中共武力犯台世紀大預言》之內容預言中國人民解放軍將於一九九五年的農曆閏八月以武力進犯台灣而生的社會爭論與恐慌。
329. 李登輝（1923-）：台灣前總統。
330. 張愛玲（1920-1995）：中國作家。
331. 徐若瑄（1975-）：台灣演員、歌手。

歲的舒淇[333]赴香港為《閣樓》[334]雜誌拍攝一系列情色照，部分選為當期專題，其餘在舒淇拍片走紅後另出專書，港台版本良莠不齊、一時瘋狂流竄。

同受香港三級片風潮推引，徐若瑄跟隨的是篠山紀信[335]與宮澤理惠[336]以《Santa Fe》[337]建立起的藝術寫真形式，而在台灣百試不紅破釜沉舟渡海試金的舒淇不走東洋路線，也沒有知名攝影師造型師為她操刀，在多年之後一場舒淇控告自由時報的官司判決書中我們甚至發現，當年那組尺度大膽為數驚人的照片她只收了三千元酬勞。那是場壯烈的求生記，九七[338]在即的香港頗有一種末世恍至的暗湧，連簽下她的王晶[339]都在後來的訪談中坦承：「每個人聽我簽下舒淇，都在等著看我是怎麼死的。」

我有幸在戲院目睹舒淇被電影之神自苦海拎起那刻。在爾冬陞[340]百無聊賴的導戲之中，連張國

332. 《天使心》：台灣寫真集，一九九五年出版。

333. 舒淇（1976-）：台灣演員。

334. 《閣樓》（Penthouse）：英國成人雜誌，一九六五年首刊。

335. 篠山紀信（Shinoyama Kishin，1940-）：日本攝影師。

336. 宮澤理惠（Miyazawa Rie，1973-）：日本演員。

337. 《Santa Fe》：日本女星宮澤理惠寫真集，一九九一年出版。

338. 九七：意指一九九七年香港回歸，英國將主權交還中國而生之社會焦慮。

339. 王晶（1955-）：香港導演。

榮也顯得暮氣沉沉，《色情男女》[341]唯一的靈光是飾演夢嬌的舒淇突如其來的自剖，她不說粵語、說起了台灣國語：「我以前在台灣啊，我家裡很窮的（皺鼻），父母常常吵架。就因為家裡窮啊沒錢，自己又不行啊因為書讀得不是很多，所以我就跑到香港來，我要拍戲、我要賺錢。我要賺好多好多的錢，讓我爸我媽過得好一點。」那是一個直視觀眾的時刻，整部片像是只為此刻準備了這樣漫久，電影選中舒淇的眼睛直視我們，而我們回望的是一個奇巧剽悍又彷彿如此易碎的、說話有腔的真情台中妹。這個不是台中人的台中妹，不愛讀書愛玩、敢玩也敢擔輸贏，因為儘早見識過人情冷暖，因此面對打殺威迫還可以巧笑倩兮四兩撥千斤。

台中妹沒有在怕的，她可以一直大步走向她夢想的巴黎，那是她的氣魄與本事，《刺客聶隱娘》[342]在法國公映時，舒淇的電影劇照與沙龍宣傳照一

340. 爾冬陞（1957-）：香港演員、導演。
341. 《色情男女》（Viva Erotica）：香港電影，一九九六年上映。
342. 《刺客聶隱娘》（The Assassin）：台灣電影，二〇一五年上映。

下攻占了《GRAZIA》[343]、《Libération》[344]等大小雜誌版面。法國人對侯孝賢[345]的偏愛毋庸置疑，而舒淇作為侯導幾部電影的繆思，對法國人而言，語言隔閡而生的speechless非但並未成為理解繆思女神的阻礙，反而更符合作為鏡頭下那幾乎哲學化的timeless東方女子想像，更別說落實到各大紅毯場合時，舒淇鼻息比誰都靈、比誰都懂如何若無其事地施展effortless之技誘惑男女。Less並非缺失、Less is More，這是Coco Chanel[346]經典美學的祕語。

我多讀了幾篇時尚雜誌與網路報導，不意發現在某個自我感覺良好的微妙瞬間，我們把這來自歐陸的寵愛反客為主，不再將她個人的烈愛風韻說成風塵，而說她擁有的是優雅自信不拘泥的法式風情。這不禁使人驚歎，從左岸咖啡鋪天蓋地的無理浪漫開始，我們神往法國的奇想業已成功分殊化。我們關心的事項包括法國學生在公共會考如何應答

343. 《GRAZIA》：義大利時尚雜誌，一九三八年創刊。
344. 《Libération》：意指《解放報》，法國報紙，一九七三年創刊。
345. 侯孝賢（1947- ）：台灣導演。
346. Coco Chanel（1883-1971）：法國時裝設計師、香奈兒（Chanel）品牌創始人。

哲學提問、法國女人洗髮後如何不吹頭髮自然風乾維持隨性風格（兼論法式編髮DIY）、法國媽媽如何優雅喝咖啡小孩不哭鬧、法國老男人如何可仕紳可粗曠穿搭自如，此類或多或少出於文化位階自卑的奇想，其範圍之廣分項之雜囊括各齡各性族群、越進化越專門。我將這進化的自卑感視為一種活力，證實這世上沒有比我們更害怕自己消失的人民，你必須無時不刻以各種方式比對你與強勢文明的座標、以確認己身的存在。被忽視太容易成為事實，我們必須以鞏固一個又一個的他者，來感受到我們與之不同、或者與之逼近，在反覆確認的過程當中，又重新劃定了彼此界限。說舒淇充滿「法式美」，同時也在說「她不是法國人」，就這點看來竟又與法國人的凝視相疊合無礙：她是個概念中的女人，「她不是法國人」。

而舒淇真正的性感，豈又是「法式」二字可輕

描淡寫。相較起這幾年她時常硬撐著京片子演的文藝愛情片，我心珍愛的還是《千禧曼波》[347]裡的舒淇。《千禧曼波》對我來說是上一個世代的大人非常努力試圖理解這個世代的觀察報告，誠意十足、姿態不免尷尬。舒淇說著那些文謅謅的旁白時使人出戲，但一旦鏡頭底下只有她，就又活了起來。你不由得覺得她演的是自己，那是真正屬於她的寫真集、屬於只有她揮灑得出的一種性感。

那種性感並不來自她不擇手段要闖出名號的露點演出，也並非來自我們眼見她把衣服一件一件穿回來、以符合我們力爭上游的階級夢想，卻又迴響在兩者之前，缺一不完整。裸露的身體一直都在，不再僅是她「過去」的污點、而是完成她「現今」性感形象的一部分，因為我們清楚知道她曾如此無知無畏將衣服全都脫盡，知道是她終於賦予自己「擁有」可肆意穿脫的權力。我們有感動情，這與

347. 《千禧曼波》（Millennium Mambo）：台灣電影，二〇〇一年上映。

她被巴黎寵愛無關,又彷彿與她被巴黎寵愛息息相關,是我們見識人類微小身體歷史的感性,心底的神女與聖女因她合而為一。

敢曝少女接地記
（我還是那個徐懷鈺）

我的姪女十二歲半，漸漸耳朵生刺、聽不得大
人任何存有控制心意的言語。她本來個性倔強，少
女病來襲時轉型陣痛莫名，連她自己也拿自己沒辦
法。前晚陪她整理書桌，原本還有說有笑，後一秒
隨即收起我與她之間的鐵橋拒絕溝通扁嘴不語，我
越逼問，她的城門闔越緊，低頭反覆捏弄手上的單
把鑰匙，掉著眼淚像受了天大委屈。唯一可能惹毛
她的嫌疑人我無法從她行徑擠出一點蛛絲馬跡，僵
持到幾乎惱羞成怒時腦中猛然響起徐懷鈺拔高的嗓

子大喊：「地球上明明有四十幾億人口／偏偏就是選中我／轟隆轟隆隆／每天對著我噴火」[348]一時腦內劇場過分生動，只得披起她給我穿戴的怪獸皮起身離去，把少女獨自留在小小的少女之城。

少女是聽〈小蘋果〉[349]跳江南大叔[350]騎馬舞[351]長大的，在那之間還看了各種水果釀成精成哥姐[352]巧笑倩兮的帶動唱，她不認識徐懷鈺，沒有聽過無厘頭到如此雅俗共賞的女生宣言：「你不要學勞柏狄尼洛／裝酷站在巷子口那裡等我／你不要寫奇怪的詩給我／因為我們沒有萍水相逢過」[353]徐懷鈺頭還頂著衝天炮拉著卡通布偶跳舞，腳卻任性跨向青春期、談起「飛起來了怎麼可能救命啊我不要」[354]的戀愛，洗腦的兒歌式口號喊著殘存的童年與幾乎是與之背向的、亟欲擺脫家父長的任性態度，使她成為充滿矛盾魅力的陣痛少女代言人。

少女的陣痛來自於通往完全「性化」的路上

348. 「地球上明明有四十幾億人口／偏偏就是選中我／轟隆轟隆隆／每天對著我噴火」：出自一九九八年的單曲〈怪獸〉，收錄於徐懷鈺專輯《向前衝》。

349. 〈小蘋果〉：中國音樂組合筷子兄弟二〇一四年單曲。

350. 江南大叔：意指PSY（1977-），韓國歌手。

351. 騎馬舞：意指PSY於二〇一二年單曲〈江南Style〉音樂錄影帶中的舞蹈。

352. 水果釀成精成哥姐：意指東森電視台旗下頻道東森幼幼台所經營的YOYO家族裡以水果、動物為名的哥哥、姐姐等節目主持人。

無法逃避的眾人之眼、以及極可能胎死腹中的「自己」。儘管自詡為「E世代自主女生」、試圖以傻大姐的氣勢挑戰成人威權凝視，卻還能無礙地被各小學選作晨操音樂，陣痛少女徐懷鈺的根本性矛盾是她表現出想長大、想掌控自我的野心，選擇的武器卻並非正邁向成熟的「未來」身心，而是她最有把握能大鳴大放、代表著「過去」、但不再原初純粹的幼稚表演。回頭翻看她最火紅的MV演出，青春心情無論如何陰晴不定，還是以鼓吹集體通往一片光明未來為已任，簡直可稱作新健康寫實風。

幼稚作為一種敢曝[355]少女扮裝技藝，在九〇年代末新世紀初的台灣流行文化占有華麗的一席之地。除了徐懷鈺大手大腳揮灑的新健康寫實風之外，還演化為更精緻隱晦的暗黑風，比如晚幾年出道，扮相更具科幻感的張韶涵[356]，在MV裡一面無辜追逐變色龍穿蓬裙跳排舞喊「藥藥」、「抱抱」

353. 出自一九九八年單曲〈我是女生〉，收錄於徐懷鈺專輯《第一張個人專輯徐懷鈺Yuki》。

354. 出自一九九八年的單曲〈飛起來〉，收錄於徐懷鈺專輯《第一張個人專輯徐懷鈺Yuki》。

355. 敢曝（camp）：意指以誇張方式展演作品、觀者感覺荒謬突梯，進而產生一種反差而複雜的吸引力。

356. 張韶涵（1982-）：台灣歌手、演員。

[357]，一面以同樣仍帶童音及些許歇斯底里的高音大唱「求妳別做潘朵拉／其他都可以」、「盒子千萬別打開／我會盯著妳」，呀呀學語戰略底下偷渡的是少女初萌的性焦慮。而當性化路上欲拒還迎的姿態終於無法再以去性化表演模糊與代償、陣痛少女討愛無效，她們之中只有極少數得以驍勇地擁抱世界、完全進化，最極端的例子如早早放下了幼稚敢曝表演，試搭各式風潮，最終全面drag queen[358]化、神情姿態都開竅美妙的蔡依林，她所操作的正是幾乎成為敢曝正典的男同性戀身體展演，低級幽默高級舞台，整套做足了便暢快淋漓。蘇珊桑塔格[359]在《敢曝筆記》[360]裡說敢曝的本質正在於它「對不自然的愛（love of the unnatural）」，那表演幾乎毫不莊嚴卻召喚龐大的感性、使人笑中帶淚。只是少女對身體與欲望已毫無掙扎猶疑，隱愛埋痛後決定為自己與同類製造的幻覺已非同日而語，精準的舞台節奏與到位的自嘲表情，彷彿都在告訴我們，那少

357. 「藥藥」、「抱抱」：出自二〇〇六單曲〈潘朵拉〉，收錄於張韶涵的專輯《潘朵拉》。

358. Drag queen：意指扮裝為女性、並刻意誇大女性特徵的男性表演者。

359. 蘇珊桑塔格（1933-2004）：美國作家、評論家、女權主義者。

360. 《敢曝筆記》（Notes On "Camp"）：美國評論集，蘇珊桑塔格著作，一九六四年出版。

女斷了懸念、早已一去不回。

　　我曾經見過徐懷鈺一次面，我們在澎湖拍戲。她那時因為合約問題已經消失一陣子，我不知道導演如何福至心靈將她找來客串一角，只記得穿過滿記燈光製片劇組人員、瞥見保姆車裡妝容完整美好的她，說話很緊、沒有回音，像出聲總先撞到自己堅硬的殼。我沒有辦法忽視那樣的殼，就像我對於十二歲半姪女的彆扭始終難以釋懷。她也有機會操持一些比較不容易傷害到自己的敢曝武器嗎？那會是徐懷鈺的任性水果姐姐風格、張韶涵的科幻公主風格，還是她得迷惘許久疼痛難忍、最末棄守陣地隨波逐流？她最後也渴望生出一個自若性感的蔡依林嗎？這一切的彎路小徑轉角堆滿對的錯的標誌與前人記號，我不確定她直直的眼睛有沒有機會看到。

　　那部題材難得成品可惜的電影後來並沒有獲得太大的關注。許多年過去，當時第一次演電影的男主角決心投入大選、並如願進駐國會。百年之間都還會是一場重要選舉的那晚，本著一種懷戀的心情，我在臉書上搜尋「徐懷鈺」，長我兩歲的她發了新單曲，褪去當年誇張妝髮，反而不見歲月傷勢。少女長長的陣痛後自己洗淨斑斑血跡，素顏仍怕不被看穿，在入口封面大大寫上：「我／還是那個我」。

深井裡的三毛與
不可能的恆星

　　二〇一〇年四月，我和美國朋友坐在由台東開
出的南迴列車上，前晚在海岸民宿臨時動念換走一
本書，車途長，便打開來看。見到封底披著白袍迎
風走在大漠的的長髮女子，朋友忍不住開口問我這
是誰的書：「那張照片讓我想起小時候母親特別喜
愛的一位作家，家裡有好幾本她的書，都有這樣的
相片。」

　　我們花了十分鐘試圖比對，她還是說不出任

何關於那位作家的細節或者作品內容，最末她福至心靈地脫口而出：「我隱約記得她的名字，好像叫做……Echo。」

Echo是三毛[361]的英文名字，我換來的書正是皇冠[362]舊版《哭泣的駱駝》[363]。朋友的母親是香港人，自小便離開動盪時局遠赴新世界，之後與風流倜儻的美國男子戀愛婚生。朋友告訴我母親某次曾盯著幼年的她和弟弟、認真地說：「我從沒想過自己會生下兩個美國人。」

這故事濃縮了我心中關於「三毛」的所有時代意象：漂浪、愛情、自由與歸屬。背離儒道禮教、投身異國文化與戀情、心中又滿懷對藝術與美的嚮往的女人，三毛便是她們的神。那是一九七〇年代、台灣退出聯合國之後三年，三毛在聯合報副刊發表了撒哈拉系列的第一篇作品〈中國飯店〉，

361. 三毛（1943-1991）：台灣作家。
362. 皇冠：意指皇冠文化出版集團，一九五四年成立。
363. 《哭泣的駱駝》：台灣散文，三毛著作，一九七七年出版。

那是人心倉皇、有錢有能力的商賈政要相偕渡海移民的幾年，沒有人可以毫無顧慮做任何選擇，廣播電視播送出來的是淨化過的歌曲，已旅外多年的三毛以凝煉得恰到好處的浪漫、不意作成對抑鬱現實的反動，她神祕主義式的愛情與生活領會將受制於苦悶時機的讀者就地拔起，飛往一座真空的、不羈的、卻又笑中帶淚的有情沙漠。

　　一開始接觸文學時，我幾乎是抗拒三毛的，總覺得她是風花雪月靡靡之音，難登大雅之堂。大三那年才偶然讀了《傾城》[364]，覺得心臟被猛然抓得死緊，不知如何解套，只得將文章影印數份，分送給幾個自己以為會懂得的人。這種幾乎使人羞恥的、為所謂「命定之愛」而激動的心，不知何時開始已被自己完美審查不復失態。其實我這症頭與眾多書迷毫無二致，既為她傾倒、又將她看輕，彷彿我們內心忖度著流浪，又憎厭那種可以不為群體

364.　《傾城》：台灣小說，三毛著作，一九八五年出版。

的、完全個人主義的流浪。

現在回頭重讀以圍牆倒塌之前的東西柏林作為背景的《傾城》，才讀到她在完全龍捲風式的感官投入書寫底下、那些舉重若輕的留學細節與時代迷茫。她所描繪的世界並非沒有現實與苦楚，甚至點出了戰爭、饑荒、與地區女性的困境，只是這一切的觀察與關懷，最末都概括在她耽美的哲學觀之下。這個時代和上個時代同樣，不可能完全接受耽美，從前是不願承受耽美落入人間成醜，現在是根本不相信「美」、懷疑純粹情感的存在。為此，這耽美的氣息在信息透明喧嘩的此刻，必得受到更大的檢驗。

這樣說吧，當旅遊書成為排行榜上連年不墜的寵兒，臉書[365]instagram[366]部落格[367]使我們得以時刻刷新個人史的現在，我們還可能擁有一個像三毛一樣的作者，以幾無生命時間差的方式、從事不帶

365. 臉書（Facebook）：美國線上社群網路服務網站，二〇〇四年成立。
366. Instagram：美國社交應用軟體，二〇一〇年成立。
367. 部落格（Blog）：一九九七年由Jorn Barger首次創立 "Weblog" 一詞，後由Peter Merholz簡稱為 "blog"，是一種可管理張貼文字圖片等信息的社會媒體網絡。

包袱的自傳性書寫嗎？她不再需要開著破車橫渡風沙、到小郵局取千里之外投來的書信，網路電信已盛，她亦不可能心無旁騖構築自己的夢幻宮殿。最重要的是，在人人都稱證人，時時必須辯護的時代，她不再擁有餘裕創造故事與現實之間的曖昧，不再擁有詮釋自己生命的特權。她所需要面對的，不僅僅是小說與散文、真實與虛構之間的文類道德困境，而是更為根本的，她，身為一名創作者、同時身為一個人，如何無可迴避地當眾端坐在自己作品的正中、或者之外，好好活著。再把活著的證據與（若還存有的）對人間的熱愛轉化、傳達給殷殷等待的讀者。

　　我偶然造訪過位於新竹縣五峰鄉清泉部落、深山環繞的三毛夢屋。那是她回台隔年，因翻譯丁松青神父[368]著作而結緣的簡居之處。她曾如此描述這位於山谷之間、遺世獨立的所在：「當我想到清泉時簡直

368.　丁松青（Reverend Barry Martinson S.J.，1945-）：美國神職人員，一九七六年派駐台灣。

有一種痛。每當生命中出現太美好的事物，我總覺得
痛，和孤獨。我離開清泉，一部分的心簡直碎了。」
我越過吊橋，爬一段山路，在門口投下二十元清潔
費，走進一間十分簡樸的紅磚屋，牆上只掛了一些
三毛生平的記述、與清泉的淵源、以及娛樂版面的剪
報，角落並佈置起咖啡座讓遊人憩息。我繞了一圈，
家徒四壁，實在不忍心，連一張相片也沒有拍下，便
草草走了出來。斯人已逝，空留此屋淒清。

那揮之不去的淒清感，使我有時仍會想像，孑
然一身回到台灣的三毛，仍續活，到了二〇一五年
還寫著她的浪遊情懷純愛故事，會如何在被轉載之
後加上奚落與酸語，再如何以各式意識形態放大檢
視。三毛還要死的，除非她乖乖地聽從元神宮裡菩
薩跟她說的話：四十五歲再婚。讓情愛與家庭倫常
關係把她架好在這吃人的社會、在這她曾無數次逃
離的「家」。

　　對於會說出：「如果流浪只是為了看天空飛翔的小鳥和大草原，那就不必去流浪也罷。」的決絕三毛，這樣的推論不免有些令人沮喪。我聽完那卷民國七十四年三毛參與其中的觀靈術錄音帶，似幻似真中，菩薩告誡她如何在大劫之際活下去：「盡可能放開胸懷，做一個開朗的人。」錄音裡只聽三毛喃喃地複誦著：「『做一個開朗的人』……怎麼這麼白話？」

　　聽了好幾次，我幾乎有點愛上這句話了。我寧可相信三毛是真正和菩薩見了面。她直見本命，但仍執迷不悔。為了避免這樣不從所願沒頭沒臉地苟活下去，「呀，死好了，反正什麼也沒有，西柏林對我又有什麼意義？」

　　她便像顆真正的流星劃向深井裡的那顆恆星[369]。

369. 語出三毛《傾城》：「在車站了，不知什麼時刻，我沒有錶，也不問他，站上沒有掛鐘，也許有，我看不見。我看不見，我看不見一輛又一輛飛馳而過的車廂，我只看見那口井，那口深井的裡面，閃爍的是天空所沒有見過的一種恆星。」

陳淑樺妳要去哪裡？

　　在台北讀書的第一年住在學校宿舍，每天要穿
過公館地下道、到對面的大學口覓食。地下道會有
一個穿著T恤的外國男孩拿吉他彈唱，多數英文歌，
有時中文歌。有一晚我停下來問他：你會唱許美靜[370]嗎？他說我不大會唱，歌詞太難，但我喜歡她的
聲音，好breathy。走離他我嘴上一直唸著這個新單
字，心想真是好對的一個字，回程時買了朵白玫瑰
放在他腳邊道謝。

370. 許美靜（1974-）：新加坡歌手。

　　對許美靜的心情無關癡狂，只是忽然癮頭一犯便聽整個下午。在我的流行女歌手分類抽屜裡，她大概是和陳淑樺[371]做著室友，有陣子俗事繁多臨要寫稿，只能一直重播陳淑樺的〈孤戀花〉[372]作引，推開現實迷霧往寫作夢境而去。她的歌聲不可思議地承接了原唱紀露霞[373]如流水不斷的韻致，又在現代的稀薄空氣裡攫取新式節奏感，你不由得嘆服她如何打磨淬煉自己的聲音使其不俗。我一向對「經典」抱持本能的懷疑，但二十多年過去聽了還不膩的歌聲，只能用最敷衍的「經典」形容來致敬。

　　八零年代末期陳淑樺先起，九零年代林憶蓮[374]、許美靜後進，風風火火時她們所帶給聽眾的，都是一個「摩登女性下班後」的形象，這個摩登女性隨著整個東南亞社會、包括台灣社會的現代化進程應運而生。她們在經濟上不需倚仗他人、擁有自己的房間和獨立思考的能力，她們並非不再為情所

371.　陳淑樺（1958-）：台灣歌手。
372.　〈孤戀花〉：一九五二年單曲，原唱為紀露霞；陳淑樺一九九二年翻唱，收錄於陳淑樺《淑樺的台灣歌》專輯。
373.　紀露霞（1932-）：台灣歌手。
374.　林憶蓮（1966-）：香港歌手。

苦，但在面對情感困境時開始練習如何抽離自怨自艾的情緒、以知性包裝必須壓抑的感性，儘管在灑脫的「早知道傷心總是難免的，你又何苦一往情深」[375]之中仍有「你問我明天是否依然愛你，剎那間淚已無法停留」[376]的示弱。

　　為陳淑樺一手打造時代女子形象的重要推手李宗盛[377]在訪談中坦白地回顧是時：「我心裡面有一個我要的女人的樣子，比如在這時候的女人應該是什麼樣子，這個時代的女人應該是什麼樣子。淑樺在這個部分幫我完成，而企劃幫我把我要的這個，原原本本地告訴了所有的人，這麼多人都相信了淑樺是這樣子的人。」周華健[378]更一針見血地把陳淑樺說成是「我們夢寐以求的女性形象的代表」，說他們如何共同察覺那股女性自主意識抬頭的潮流，以及陳淑樺如何完美演繹他們心目中的新女性：

375. 「早知道傷心總是難免的，你又何苦一往情深」：出自一九八九年單曲〈夢醒時分〉，收錄於陳淑樺專輯《跟你說 聽你說》。
376. 「你問我明天是否依然愛你，剎那間淚已無法停留」：出自一九八八年單曲〈明天，還愛我嗎〉，收錄於陳淑樺專輯《明天，還愛我嗎》。
377. 李宗盛（1958-）：台灣歌手、音樂創作者。
378. 周華健（1960-）：台灣歌手、音樂創作者。

「女生抬頭。可是我要女生不是野蠻地抬頭，而是溫柔地抬頭。」

「我們」與「我要」所表現出的是嗅出變異後、決心率先定調的男性意志。於是李宗盛、小蟲[379]、陳昇[380]、王治平[381]、甫自美返台的陶喆[382]，全都前仆後繼地為這個堅強中帶些脆弱的摩登女人上色定裝，而個性竟與歌聲一般隨遇如水的陳淑樺，就這樣流入各式容器變化形貌毫無扞格。這半虛半實的人格由大環境而生，再由握權者捏塑之後加諸在謎一般的載體歌手之上，透過她對這人格的淋漓演出，使其落實、散布，又回過頭「啟蒙」普羅大眾、形塑了時代面目。我們以為自己看見了不同的女人、可以成為不同的女人，但那些智性的精緻的哀愁、冷淡柔情，其實都還在佛祖的五指山下，須臾未曾離。

379.　小蟲（1958- ）：台灣歌手、音樂創作者。
380.　陳昇（1958- ）：台灣歌手、音樂創作者。
381.　王治平（1961- ）：台灣音樂製作人。
382.　陶喆（1969- ）：台灣歌手、音樂創作者。

　　正如這些現代女性的崛起，她們的失蹤同時也在舊世界與新世界的斷層縈繞使人難以釋懷。我們所熱愛過的摩登女歌手在新世紀之初有瘋癲有憂鬱，有的大鬧市街、有的足不出戶，彷彿心意負荷過重的靈媒走火入魔、失足而成超現代城市裡敏感的鬼魂。陳淑樺消失許多年之後某日，我在Youtube[383]上隨意點閱一些歷史錄影，發現一位不知名歌迷在好幾個陳淑樺影像的頁面底下都留了一模一樣的留言，說陳淑樺我也有媽媽我也好想念我媽媽，自從她過世之後我每天都想念她，以此同理呼喚陳淑樺莫再為母逝心傷。我訝於這位歌迷如此真心真情的自剖，卻同時發現他並非特例，許多過往歌迷、甚至過往並非歌迷的人們前來憑弔，表示想念陳淑樺，說她那婉約節制的美才是真正的美、現在的歌手已經唱不出那樣的感情，說多麼希望她復出。與其說他們呼喊歸來的是歌姬陳淑樺，不如說他們內心嚮往的，是那已再次屬於舊時代的、仍深

懷母性美德的、溫柔的摩登女性。除去懷念，更多
的還有對身處世情的不滿，頗有當今妖魔盡出，需
要正典立範驅邪之意，

　　而女人要消失總是城市裡最深不見底的祕密。
二〇一四年初孫燕姿[384]在演唱會上邀請了沉潛多年
的許美靜做嘉賓，唱完主歌，她隆重介紹許美靜出
場，紮了兩隻長辮盛裝從後台出場的許美靜娓娓唱
出「城裡的月光把夢照亮，請溫暖他心房」[385]，科
幻紅髮的孫燕姿再鏗鏘地唱「世間萬千的變幻，愛
把有情的人分兩端」，重複看了好幾次這個片段，
像看見鬼魂被千呼萬喚回被珍愛，仍是感傷地皺了
好幾次鼻子。這次想念陳淑樺，不再想要她回來，
只想對她說，無論如何我們都走到了這個最壞的時
代。而我鍾愛這個壞時代，像我同時鍾愛上一個擁
有優雅自持的明星的時代。我想為她繼續唱「心若
知道靈犀的方向，哪怕不能夠朝夕相伴」，想對她

384.　孫燕姿（1978- ）：新加坡歌手。
385.　「城裡的月光把夢照亮，請溫暖他心房」：出自一九九五年單曲〈城裡的
　　　月光〉，收錄於許美靜專輯《遺憾》。

說她所曾穿戴飾演的摩登女人在這最壞的時代也已經真的可以成真，還有好多種女人都有可能成真了。

　　而走在大街的女子，到底妳要去哪裡？

情非得體

我是佳麗

藝術學院念到第三年的時候我去參加了選美。

那天下午A在地下社會bbs站傳訊給我：「欸要不要去選港都小姐？」然後丟了一個連結給我。

「好啊。」我幾乎沒有考慮地這樣回答。

我們開著她的老車到新營圓環一間照相館拿了報名表，填好三圍，貼上一張貞靜賢淑的大頭照

繳了報名費，像開玩笑那樣完成了初選手續。從此我和其他女孩共同擁有了一個時效三個月的頭銜：「佳麗」。

聽到主辦單位自然而流暢地以「佳麗」代替「小姐」或「同學」統稱所有參賽者的時候，我第一次真正體會到「美麗」是一種職業。抱著這樣短期打工的心情，每個週末我乖乖到飯店地下室參加訓練課程，從各種節奏的直線台步到餐桌禮儀，從佩戴假睫毛的技巧到人際溝通祕術。課程進行當中，幾乎所有女孩都佩帶著父母在旁噓寒問暖，但我母親覺得我簡直神經，只想與我劃清距離。直到眼見說出「不會駝背的人內心沒有祕密」這種話的女兒開始每夜挺背貼牆站立、餐椅謹坐三分之一，她的嘴角才略微鬆動。

複賽規定女孩要穿著自選服、泳裝和旗袍上

台，女孩還要耍彩帶、變魔術、忘情歌唱。我印象最深刻的才藝表演，毫無疑慮是一名穿著超低胸禮服的佳麗，堆滿笑容站在台上，架好鐵桌筆墨，表演寫書法。她的開場辭說了很久，大致是關於自己如何培養出書法這項嗜好，這項嗜好如何改變她，以及她如何感謝主辦單位給她機會發揮所長。而當她彎下腰來真正開始揮毫那刻，我只感覺整個會場都被那神祕大膽又矛盾的美感暈眩成一座黑洞。

在廁所的梳妝鏡前，我終於忍不住指指她的胸部，開口問：「可以摸摸看嗎？」她眨眨眼好心揭曉她的祕密武器，毫不浪漫，是一圈又一圈緊緊捆住胸下圍、最黏著可靠的封箱膠帶。忍痛撕下時她整張臉皺成一球壞紙團。比自己想像中更熱衷於這次賽事的我錄了寶唯的音樂作自我介紹的入場曲，還心機深重地為了烙英文講了一段約翰藍儂的歌詞，但我的文化資本一出手便被吞進吸音壁無聲無

息，它們在這個宇宙的短暫閃現，顯得比調整型內衣更荒謬不已。複賽的尾聲我被披上一條「最佳口才獎」的背帶，這大概是一場選美比賽中所能頒出最具幽默感的獎項。然後我們一齊歡樂地領取了贊助廠商提供的珍珠粉、血蛤膏，和一件在襯墊裡加了水球的魔術胸罩。

其實我長久以來對於和「很女生的女生」相處感到害怕，我害怕她們過分熟成濃郁的性氣味使我無法忽視，直至放下一切競爭心成其奴隸。性的想像與階級的想像如此親密，我心生退卻，愈怕愈成結。於是生命中第一次，我全心努力和身旁的女孩一樣戴上閃亮首飾、換上自己最女性化的衣服、專注調整妝容儀態，卻老感覺自己額頭上貼著「假貨」的符咒，既無比心虛，又期待有誰前來撕開這張符紙，我這非人非鬼的殭屍就能人人喊打慷慨赴死，或者驚世駭俗地硬著膝蓋跳走。

　　然而沒有人來。入圍決選的佳麗被送上一台遊覽車，開往屏東的某個度假村進行三天兩夜的集訓營。抵達屏東的第一個公開行程是恆春搶孤[386]，我和其他二十幾個女孩穿著藍白絲緞高叉旗袍和五公分的高跟鞋緩慢移動到貴賓席，典禮已經開始，政治人物在舞台上說著場面話，村民與觀光客以一種目睹外星生物下母船的眼神看著我們。接過了隨行保姆遞來的吸油面紙，我謹慎地側腳坐在鐵椅上，眼前搶食供品的孤魂貧人奮力攀爬，他們好有力量。

　　隔天早上排完大會舞之後便是媒體時間。佳麗們被告知換上粉紅粉藍粉黃的比基尼，主辦單位以體能訓練之名，讓所有佳麗開始滾輪胎、打水上排球，接著和記者搭遊艇出海兜風。在狹隘的甲板上空氣裡的一切都是眼睛，幾個比較願意表現的女孩站到船頭迎著風拉開紗麗，對著鏡頭擺姿勢，咖擦

386.　恆春搶孤：意指普渡中的一種廟會特殊儀式，表達超渡孤魂、慎終追遠之涵意，傳承百年，目前定為每三年一次於農曆七月十五日中元節，於恆春古城的東門旁舉辦。

咖擦的快門聲沒有停過。

　　我看著曼妙的比基尼女孩貼著男記者，央求著要看看相機裡的照片，她的笑容多情嫵媚，投向半推半就的攝影師。我迎著強勁苦鹹的海風，衣不蔽體，忽然感覺真想回家，現在不回家不行。

　　我伸手撕掉額頭上的符咒，靠岸回到宿舍收拾衣物，和主辦單位說家裡有急事，便拉著行李走出度假村大門。門外黃沙熱浪不知處，我鐵了心，見到貌似客運的車種便跳起來猛揮手，轉三次車回到家。那走滿我輩怪物的山谷，貓咪呼嚕嚕走向我到我腳邊繞。

　　我恍恍惚惚了幾天，向人說實驗結束了，終於看見自己的極限。

　　但我沒說的是，我渴望全世界的關愛，那顆渴望獲得認同的心因為閃躲太久，借勢跳得更混亂兇猛；而當我試圖交出自己全心討好，卻亦無法面對自己一直以來賴以立足存活的破碎板塊，對絕大多數的人類而言毫無意義。實驗的盾牌掩飾的是我媚俗的真心，無論對誰我始終沒真正出櫃。

　　這是一個完全反高潮的結局，但秉持著有始有終的精神，我還是到了台北參加決賽。賽後我頂著濃妝與戰袍去唱KTV，以酒家女之姿和gay朋友敬了整場交杯酒，還拍了眾多低級照片。我一直演到最後，都分不清是朋友陪著我演，還是我陪著朋友high，只覺得從電視轉播中的飯店舞台，到五光十射燈不停旋轉的包廂，我並沒有顛覆什麼。世道堅硬，我的輕蔑或較真都毫無意義。

　　我一直以為自己總會把這段奇幻旅程寫成什

麼，或做成什麼，但十多年過去一次也沒有，我一次也沒寫出來。偶爾想起，便感覺那段時空浮光掠影，既無深度也沒色彩，腦中一片空白。我只清楚記得決賽機智問答時抽到的題目是：「如果妳有機會向現任總統說一句話，妳會說什麼？」

那時的總統是台灣人今後都不可能忘記的陳水扁[387]先生，剛剛才因為槍擊事件不甚清白地連任。我露出一個祝願世界和平的笑容，用字正腔圓的中文說：「我希望他能記住自己的初心。」

靡不有初，鮮克有終。

這毫無爆點的回答既美妙又狡猾。我這樣從稀落的掌聲中下台，不再留戀地離開那座華美壯烈的戰場。

387. 陳水扁：（1950-）：台灣政治人物、前總統。

Gig Calling

　　初到英國時完全不認識gig這個單字，是聽了室友喬治gig長gig短的，才偷偷去查了一下：gig是 "engagement" 的縮寫，二零年代首用於爵士樂界，漸成泛稱各式音樂表演的俚語，在我們的摩登時代裡，它的定義甚已囊括劇場及各式身體性的現場演出。有趣的是，在《葛洛夫音樂與音樂家辭典》（The Grove Dictionary of Music and Musicians）中特別提及，gig是「一夜限定」（one night's duration only），正如它的發音那樣短促不停。

喬治平日在藝廊工作，和許多倫敦年輕人那樣，除了份糊口的工作外還有個樂團，名字取得很糟，叫The Fucks。我聽過他們在酒吧的週末現場表演，他是吉他手，另外一名女孩是鍵盤手，兩人都唱歌。安可之後喬治拿著啤酒下台，像想盡地主之誼那樣問我們「還好吧？」，我們熱情地說「喬治你真是superstar！」，他害羞地笑笑。後來他們的樂團有個難得的機會到倫敦著名的表演場地Roundhouse表演，臨演出前幾天喬治卻摔斷了手，他提著打滿石膏的右手，懊惱地說得在幾天內找到人教會他所有的吉他譜，然後關上房門繼續抽他的大麻煙。我一直覺得他是故意摔斷手的。

在倫敦聽的第一場gig，是法國電子團體Air。彼時我初抵達一個月，得知表演訊息時票已售罄，還是不服輸地上網尋票，最後從一對溫文儒雅的銀行經理夫婦手中奪得兩張站票。以結論來說，我對這

場gig頗失望。音響燈光一切毫無瑕疵，特效處理過後的人聲與想像中毫無二致，不僅毫無二致，簡直和從CD放出來的一模一樣。但不知為何我一直有個強大的感覺，就是「他們不喜歡倫敦」，那種感覺瀰漫滲透在所有完美音牆之後，像空氣中無法目睹卻始終揮之不去的黴菌株。在那之後我連他們的唱片也不聽了，我的Air時代正式慘烈終結。

這使我不禁思索，人們的感官或許必定遭受情愛波及而橫生一些甚至毫無來由的偏見。Yeah Yeah Yeahs[388]來宣傳《It's Blitz》[389]專輯時我的人生正墜往馬里亞納海溝[390]並且尚未看見最底，漫長的暖場之後，Karen O像個頸上還吊著繩環的女鬼，在靛藍色的布幕後開始唱：「我感到悲傷／無法不回頭看／公路遠颺」[391]感覺到她強烈而龐大的母愛將我籠罩，我的眼淚一直流。此後我曾幾次向人描述Karen O體內如宇宙母船的愛，沒有人與我身有同感。

388. Yeah Yeah Yeahs（2000-）：美國樂團。

289. 《It's Blitz》：Yeah Yeah Yeahs樂團的第三張專輯，二〇〇九年發行。

390. 馬里亞納海溝：位於關島附近的馬里亞納群島東方，為目前已知世界最深的海溝。

391. 「我感到悲傷／無法不回頭看／公路遠颺」：出自Portishead二〇〇九年單曲〈Runaway〉歌詞，收錄於《It's Blitz》專輯。

Yeah Yeah Yeahs的表演場地是Brixton Academy。相較起其它諸如Hammersmith Apollo等的大型場地，我偏愛這裡，泰半是因為我喜歡Brixton。它不高傲，它一團亂、很真實，市場裡總是有數不盡令人心跳的濃重顏色與氣味。緊接在一九八一年的血腥暴動Brixton Riot之後，一名二十三歲的青年以一英鎊買下了這間廢棄的威尼斯風格劇院，自此這座老劇院與英國搖滾史再也無法割離。這名承認自己當時相當天真的青年Simon Parkes說起令他最難忘懷的一刻：「The Clash[392]的開場。」那是一九八四年三月，Brixton Academy命運的轉捩點：「他們開始表演〈London Calling〉[393]，看著五千人瞬間瘋狂，使我感覺腎上腺素激飆到介於出車禍和與你哈很久的辣妹接吻之間。」

這種集體入神或出神的體驗，一次又一次，搭配著大量酒精及沉默的藥物將人引入極幻與恐怖之

392. The Clash（1976-1986）：英國樂團。
393. 〈London Calling〉：一九七九年的單曲，收錄於The Clash的《London Calling》專輯。

地。我在Brixton Academy看過Portishead[394]的演出，發生在倫敦境內所有gig都一樣，絕不可能準時開場，於是接近九點的時候，當燈光終於按下，已爛醉的群眾開始鼓噪吼叫，Beth Gibbons的聲音像是從夢的最底爬出來，時而溫柔時而兇殘地包圍我的全身。Adrian Utley的吉他捧著她走，你聽不到他們究竟會到什麼地方，但他們一路糾纏到到最冷冽的懸崖也沒有把她摔下。六人編制的Portishead音場跟這個場地貼合得近乎完美，他們平均地在新歌當中穿插了過去那些令人想念不已的舊曲：〈Wandering Stars〉[395]、〈Mysterons〉[396]、〈Sour Times〉[397]、和引發全場大合唱的〈Glory Box〉[398]，明明已經是十年前的歌曲，連編曲也沒有變，還是把輕易我們帶到了暗巷、仙境、外太空。

另外讓我驚奇的發現是，過去以為是效果器做出來的聲音，竟然全都是Beth Gibbons的身體和喉嚨

394. Portishead（1991-）：英國樂團。

395. 〈Wandering Stars〉：一九九四年的單曲，收錄於Portishead的《Dummy》專輯。

396. 〈Mysterons〉：一九九四年的單曲，收錄於Portishead的《Dummy》專輯。

397. 〈Sour Times〉：一九九四年的單曲，收錄於Portishead的《Dummy》專輯。

398. 〈Glory Box〉：一九九四年的單曲，收錄於Portishead的《Dummy》專輯。

製造出來的，對照十年前經典的紐約現場，她的聲音完全沒有損壞或者弱化，屏幕上投射出許多她痛苦地緊閉雙眼、雙手緊握麥克風的臉，這才是痛並快樂著，沒有華服與多餘的把戲，大大的重複的她的臉與那張嘴發出的絕美聲音，是折磨我們同時懷柔安撫我們的一把溫暖的槍。前夜在BBC先看了他們的新歌現場，演唱的〈Machine Gun〉[399]很乾、並不大好聽，讓人失望，但今夜的〈Machine Gun〉簡直像是另一首曲子，鼓聲像利刃、非常hardcore[400]一層一層逼迫過來。她在最後笑著說請大家原諒她今天的嗓子，說It's rubbish，然後跳下舞台，讓樂手完成了最末一首曲子。這真是笑話，她不知道她的槍可以抵著我們到任何地方。

在倫敦聽的最後一場gig，是來自瑞典的Little Dragon[401]，我的行李前週已打包漂流上海，機票日期是五天後，和我一道的，是3D動畫師瑪麗和她

399. 〈Machine Gun〉：二〇〇八年的單曲，收錄於Portishead的《Third》專輯。

400. hardcore：原意指色情傳播業中真槍實彈器官接觸之表演，後為龐克音樂挪用意指為猛烈、粗糙、混亂之極端風格。

401. Little Dragon（1996-）：瑞典樂團。

的同事瓦倫提娜。瑪麗說妳就要離開了待會一起去喝一杯吧，我近乎無禮地說接下來已有約，得去趕公車。那夜細雨，我一個人行色匆匆在站牌底下等待，剛才的音樂不像是地球上的音樂，我暫時被帶離，現在又踩上骯髒溼滑的巴士地板了。和來時同樣，這座城市的一切淒美與時效性的相濡以沫使你加速理解自己的渺小與偉大，我的簽證已經過期，不走不行。這些年不再聽了。印象裡最末一場gig，也是回到台灣的第一場，在高雄港邊我初次來訪的露天場所，我們聽甜梅號[402]。我為朋友點了一杯野牛草伏特加[403]，因為好喝又特價，就多點了一輪，待我轉頭不見人影，才發現朋友已不勝酒力倒臥在地，來人滑順地繞過她，我初尋著的她看來就像母親體內的嬰兒那樣安全自若。中場過後有一陣子我坐在外頭抽菸，昆蟲白[404]海浪一樣的吉他越過破牆湧來我身旁，嘩地破碎而後輕埋我的雙腳。直到最後我也沒有醉，我用力捻熄菸頭，發現自己再也無

402. 甜梅號（1998-2015）：台灣樂團。
403. 野牛草伏特加：意指一款波蘭產伏特加，特色為擷取自波蘭Bialowieska Primaeval Forest野生的草本植物。
404. 昆蟲白（1976-）：台灣音樂創作者、吉他手。

法在這魔幻時刻、像個真正的迷那樣出神入神，這才明白我曾身體力行的gig這個單字，竟和它的原意同樣，此夜此情不復返，此生限定。

琴之森

　　Brad Mehldau[405]唯一一次到台北演奏是二〇〇六年九月九日，我在場，但Brad Mehldau並非我搭車北上的理由。那是一個腥紅的夜晚，施明德[406]初發表了〈九九運動宣言〉，他說：「台灣同胞們，這是決行懲罰的日子，站出來！」是日起，人群湧向凱達格蘭大道，台北城山雨欲來。圍城前胡德夫[407]在台前激情高唱〈月亮代表我的心〉[408]，伴奏的陳文茜[409]接著起身帶領群眾比了拇指朝下的手勢，坐回電子琴前，再與眾人合唱一次〈美麗島〉[410]。

405. Brad Mehldau（1970-）：美國鋼琴家。

406. 施明德（1941-）：台灣政治人物、前民進黨黨主席。

407. 胡德夫（1950-）：台灣歌手、音樂創作者、社會運動家。

408. 〈月亮代表我的心〉：一九七三年的單曲，收錄於陳芬蘭的《夢鄉》專輯；後由鄧麗君選唱而廣為人知。

409. 陳文茜（1958-）：台灣政治人物、媒體工作者。

410. 〈美麗島〉：一九七七年單曲，收錄於楊祖珺《楊祖珺》專輯。

　　凱達格蘭大道多的是像我們這樣晃蕩的遊人，我茫然四顧，舉起相機拍下幾張照片，感性已然確認這是重要的一刻、必須記錄下來，但理性尚未抵達真相的彼岸。我們隨波逐流領取了飲水和便當，然後趕到國家音樂廳門口和拉斯會合。她臨時生事，得錯過這場音樂會，遂將票留給我。此夜淡淡落著雨，她一如往常，見到我便笑著喊我的名字，或許是雨的緣故，她看來有些不安，我們沒來得及多說什麼，她把兩張票遞給我，我們揮手道別。

　　那是我第一次聽見Brad Mehldau的鋼琴，在我仍命運渾沌當年，那緊緊揪著時代心臟的琴聲如電流穿過我。走出音樂廳我心情激動，又開始短暫相信人們應當為自己的才華負責，而那汲汲營營並不是為了自己。

　　上小學前的那個夏天，家中來了一架鋼琴，那是為了不足齡三個月因而無法註冊入學的我買下的。平日衣食儉樸的父母，決意在已經狹隘的生活空間裡嵌入這台龐然黑物，幫助因為被玩伴扔下而心情低落的女兒度過等待時光。我們出身微小而心意上進的家庭算是追上了那股台灣經濟起飛的中產階級製造潮，階級幻影裡總有一名女兒舉止合宜地彈奏莫札特[411]。

　　與大部分幻影裡的女兒一樣，彈奏鋼琴的技能最終成為我們佩戴的首飾，它既未帶給我們舞台上的光耀，亦未指引我們名利財富，只在某些需要的時刻，被我們撿出珠寶盒，短暫燃熱場合氣氛。斷斷續續彈了十年之後，母親擔憂我眼睛弱，終於不再讓我求師續練，但我心裡清楚，不願再彈，是因為我無法吃苦，我的心志沒有堅實到可以深入琴鍵世界無盡鍛鍊。因為曾經如此接近如此碰觸，從此

411.　莫札特（Wolfgang Amadeus Mozart，1756-1791）：奧地利音樂家。

鋼琴成為輕易使我感覺心痛的事物之一。

拉斯在一場募款晚會聽過我彈琴，我是壓軸節目，但是彈得很差。幾年後她才迂迴地表達她的想法，那是有一回我給她聽挪威鋼琴手Ketil Bjørnstad[412]，她聽畢，抬頭笑著說：「我知道妳為什麼喜歡他。」我側頭，不曉得她想說些什麼。

「因為這就是妳彈的鋼琴啊。」

她自然不是在誇讚我的演奏水平，只是表達她知道了，她有聽見我無能以自制與技巧遮掩的、質樸的訴情。我也笑了，我們把話題引向別處。

論文陷入困頓時，音樂系的學妹給了我琴房的密碼，好讓我可以隨時潛進去彈琴。我後來偶爾會自己翻找曲目來練習，由於識譜甚慢，通常我會一

412. Ketil Bjørnstad（1952-）：挪威鋼琴家。

面聽著喜歡的樂曲版本，一面反覆彈奏樂句。有陣子迷上了李希特[413]彈拉威爾[414]的〈Pavane pour une Infante défunte〉[415]，我從圖書館印下樂譜，坐在琴房戴起耳機一句一句練習。印象裡是一個淺灰的下午，我恰好把曲子初初練過一輪，正試著順暢彈奏全曲，門外忽然有人敲門，我轉頭一看，是個有著中東輪廓的瘦弱男孩。他對我微笑，示意我開門，然後指著架上的樂譜說：「我從門外看見這樂譜上有我的名字，好想聽聽以我名字為題的音樂彈起來是什麼樣子。」

他的話聽起來像夢囈，我無情地伸手向他索討證明。他從皮夾裡抽出學生證，上頭明白寫著「Pavan」。我請他坐下，為他一個人斷續彈奏了給逝去公主的孔雀舞。他滿足地離去，我們沒有再見過彼此。

413. 李希特（Sviatoslav Teofilovich Richter，1915-1997）：德裔烏克蘭鋼琴家。

414. 拉威爾（Joseph-Maurice Ravel，1875-1937）：法國鋼琴家。

415. 〈Pavane pour une Infante défunte〉：一八九九年鋼琴曲，由拉威爾所譜寫。

那段期間還練了三首德布西[416]，兩首半的〈郭德堡變奏曲〉[417]，缺乏規律訓練的緣故，耳朵比手指快太多，時常感到力不從心。肉體如籠，僅能靜靜煮熬。我開始聽另外版本的〈郭德堡變奏曲〉，在那之前慣習的都是顧爾德[418]一九八一年的版本，拉斯和我一起聽過，我們從宜蘭驅車回到台北，車上其他乘客忍不住埋怨顧爾德無端使人神經質。

也是那次旅程讓拉斯開始聽爵士。她所聽見的第一首爵士樂是比爾艾文斯[419]的〈My Foolish Heart〉[420]，音樂從音響裡流出不到十秒鐘她從走廊盡頭的房間疾走出來，瞪大雙眼問：「這是什麼？」她開天闢地的表情至為感染人，像第一次淋了雨知道是雨的海倫凱勒[421]。

為答謝她的慷慨賜票，許久之後我燒了張Max Richter[422]的專輯給拉斯。那說不上是古典更難以歸

416. 德布西（Achille-Claude Debussy，1862-1918）：法國音樂家。

417. 〈郭德堡變奏曲〉（Goldberg-Variationen）：一七四一年鋼琴曲，由巴哈所譜寫。

418. 顧爾德（Glenn Herbert Gould，1932-1982）：加拿大鋼琴家。

419. 比爾艾文斯（Bill Evans，1929-1980）：美國爵士鋼琴家。

420. 〈My Foolish Heart〉：原曲首次發表於一九四九年，由美國歌手Matha Mears所演唱；此處意指Bill Evans一九六一年的改編版本，收錄於《Waltz For Debby》專輯。

類在爵士的音樂，我不確定對她而言是否過分耽溺
而情緒化，但她一如往常欣然愛惜，並回贈我一整
本瑞蒙卡佛[423]小說集的英文複印本，我寫信給她：
「唸了一篇覺得心就凍住了。」接著寒武紀降臨，
黑暗年代，隕石撞擊，巨獸在我們之間橫陳死去。

　　第二次聽Brad Mehldau在英國，他的琴音變得
更複雜，又更趨向搖滾一些，我上網搜尋拉斯寫過
的、關於Brad Mehldau獨奏專輯的文字，回頭怎麼
也想不起來，當年她究竟是為了如何要緊的事放棄
那場不曾再有的演奏會，人都到了，又怎說無法入
場？或者她其實知道我必然攜伴，為了使我能夠安
心聽到這音樂，她選擇吞進心願、放棄座位。細想
下去，回憶迷惘，竟連票券是否是她給的都心生
疑慮。我於是私訊問共同的朋友W，是否我記憶有
左。W果斷地回答我，票其實是她的，無法到場於
是送了拉斯，並不知道她後來轉給了我。

421.　海倫凱勒（Helen Keller，1889-1968）：美國作家、社會運動家。
422.　Max Richter（1966-）：英國鋼琴家。
423.　瑞蒙卡佛（Raymond Carver，1938-1988）：美國作家。

　　一切逝無對證。她是否真正到了音樂廳將票親手拿給我呢？她難道不是將票券寄存在櫃台讓我領取？而我記憶裡那張略顯倉皇的臉呢？雙眼瞇作一線的笑容，呼喊我的聲音。她說：Brad Mehldau的音樂「彷彿過去在他心裡刻下了一些傷痛，而他不願說出。」又對我說：「消失不一定會帶來傷痛吧，傷痛才會帶來傷痛。」好像在我耳旁。此刻全世界無處可去的鋼琴下成一座森林，埋葬不曾被深究的生活與不可能的愛情。

長頭髮

　　我買下的第一頂假髮非常女性化，髮長幾乎到腰、微微大捲、咖啡糖褐帶一些淡金。我在eBay[424]上猶豫了幾天，怎麼也沒法想像任何一頂假髮戴上我頭頂的樣子，但為了平復自己新生的光頭焦慮，只能咬牙下單。

　　戴上假髮，站在鏡子前面看了很久，火車時間都要錯過還沒有辦法出門，我對著鏡子自拍，相機視窗裡的我看起來比沒有頭髮的時候來得更格格不

424.　eBay：美國線上拍賣與購物網站，一九九五年創立。

入。我像個沮喪的扮裝皇后跨出家門，重複瀏覽路過的汽車反光窗戶、商店櫥窗、以及任何可以反映出自己樣子的平面，一次一次我重複練習表情、線條、要用最快的速度渡過鏡像階段。因為我已經不是幼兒，世界距離我很近，打開門、鎖上鑰匙、他人就要像洪水一樣壓過來了。

和過去一整週一樣，我進了圖書館還書、拿了預訂的片子、走進女廁、和門裡整面的塗鴉老朋友打招呼。自從上次在圖書館恐慌發作之後暫時不想在裡頭久待，我會到離學校走路三分鐘的咖啡店念書和工作，儘管裡頭總是燈光過暗使眼疲憊。要走進之前，我先從門外看了一下，確定老闆不在外場。我感覺自己還沒有準備好用這個樣子面對某些人。所謂「某些人」大概是我不真的熟稔、但彼此存有好感的默契（或我對他／她存有某種程度的敬意）的那些人。那天的外場是我時常碰到的一個漂

亮女孩，我喜歡她，因為她整個人很沉著、而且感覺聰明，我知道她看見我的時候有些詫異，畢竟前幾天看見的我都冷硬、蒼白，而且沒有頭髮，但基於禮貌她很快地調整表情，如常與我寒暄。我坐下來讀了一點中文，寫下昨天的夢，和前天想到的電影場景。

回頭想想，那頂柔情似水的假髮，正是在潛意識裡我永遠無法成為的那種女孩，藉此機會，我想當一次看看。但事實是，戴著這頂長髮走在路上整個下午，一直有一種很脆弱、很委屈、幾度快哭出來的感覺，彷彿有人沉默搭上我緊繃的肩膀使我不意鬆懈。妳從不曾知道自己如此害怕不同於人，為著這可憐兮兮的安全感妳心酸不已。

後來我把那假髮束之高閣，認命地專注與無處可掩藏的憤世五官共生共處，一切表情都拿不定主

意，所有路線被揉糊，妳得想辦法重組。有時我襯衫筆挺軍靴緊繫，和T朋友走在利物浦街一起承受粗魯男人的訕笑；有時露出肩膀或者大片鎖骨，給大多數人一些線索安置我，給某種人一些破綻愛惜我。為何我們竟能從出生便如此篤定自己與他人的性別及其對應氣質呢？在頭髮以極緩的速度一點一點長回來的那段日子，我時常思索這個問題。

一個月之後我到當代藝術中心去看Mica Levi[425]的聲音工作坊。她以不隨成規的曲式與自製樂器被矚目，受嚴謹古典訓練的她說自己做的那些小怪歌是心目中的通俗流行樂，我則對她的捲髮駝背和縫隙過大的門牙感到親切愛戀。我先聽了專輯，決定去聽她的現場表演，旁若無人天馬行空的音樂出乎意料地使人感覺相當嚴肅，我萬分感動。

我上樓，沒料到現場如此冷清，偌大的房間

425. Mica Levi（1987-）：英國歌手。

裡僅有她與一名助手低頭苦幹。「我可以坐在某處看妳們做樂器嗎？」我鼓起勇氣開口：「我會很安靜。」

沒法完全聽懂她青少年式的純正倫敦腔，但她把紅色沙發上的衣服全都推到一旁，「妳可以坐這裡。」

從幾片木板和一些螺絲開始，然後把弦轉上去，她像坐在裁縫機前面那樣坐在自己腦中的樂器前面，踩著踏板試音，像古老的巫師正在施法。有時她會忽然哼出一句歌，右耳的喇叭打開之後整間屋子全是一些延遲的聲響。因為做工太專注，ICA的俊俏記者已經來了三次還訪問不到她，直至午飯時間，記者才鬆一口氣拿出筆記本和麥克風，對著大口啖食的Mica Levi進行訪談。接下來幾個小時，陸陸續續進來一些人，熟稔地向她打招呼，最後一位

大塊頭的男人禮貌地向我自我介紹，然後詢問我的姓名。我連忙跳起來揮揮手：「我誰也不是。我很努力讓自己隱形。」

「一個光頭男裝的亞洲女孩，要隱形很難吧。」Mica Levi淡淡地回話。

我臉刷地緋紅，過了一會兒才意識到，她所描述的，正是我此刻在此處所俱備的存在感：我不屬於這個世界，我的存在感來自於我的不存在。如同十年前的我在台北的女同志酒吧所感受到那腳尖沒法著地的慌張，十年後的我明明已經長得這麼強壯，但走進這裡，我是唯一黃皮膚的女孩，既沒有流利的英文，手中也尚未掌握這個次文化的溝通密碼，我的額頭刺了「外來者」三個大字，沒有任何一種瀏海遮蓋得住，事實上，我並不真的希望遮掩它。

　　我想起有一日敲門走進研究室，滿室亂書的教授抬起頭來，忽略我慘淡的臉對我微笑：「妳換造型了。」接著以典型美式溫情對話為此話題迅速作結：「我們都有過這時期，對吧？」

　　我腦子一緊，內心大叫：「省省吧我沒有那麼想被妳理解！妳的憤世嫉俗和我的怎、麼、可、能、一、樣？」

　　那年的耶誕夜無雪，我帶著被修整往某一個方向，同時被梳洗成毫無方向的一點八公分頭髮，化著比平時更濃一點的妝，坐在女孩和甜點中間，感覺自己像個怪物。試著拿一把吉他遮掩不正經的內衣，從喉嚨裡發出來的卻是失眠將眠之前被放棄事物的影子，它們從身體走出來時削弱了存在本身的力量，它們試圖說明事情的努力甚至沒有說明任何事情。

　　發現這一點的時候我把嘴闔上，低下頭專心地
辨認和弦與指法。當我的臉不朝向前方或他人的眼
裡，矛盾的是我終於感覺不再只有自己。

無人戒酒互助會

　　酒中人都知道飲酒會有那麼一個微醺的時刻是世界大同的時刻，當身體裡的酒精濃度達到微妙的平衡，你成為任何你想要成為的人，一切厄苦都迎刃可解。不過，從微醺到大醉僅僅一線之隔，那條線埋在地上隱隱發亮，誘惑你、呼喚你，即使心裡明明清楚當下便是完美時間，但一次又一次，妳苟且多斟一杯酒、跨過那條線，便開始從滑梯頂端呼嘯而下，那過程濕潤性感而瘋狂，但結果絕對稱不上愉快。

　　我有過那麼幾次大醉的經驗。一次站在Dalston Superstore[426]對面的公車站牌底下，還不過午夜，酒吧裡正熱烈，我自知已茫，獨自排開四方妖孽走出來搭車。難等的夜車從那方遙遙駛來，解離的我伸手招攔，一收手低頭便無兆嘔吐。聯結巴士緩緩停在我面前，我看不大清楚眼前事，只知道巴士不會等我，便拿袖子一抹嘴角，從後門乖乖走上。因為害怕摔倒出糗，我憋著一口氣直直走向最底的座位坐下。

　　我的身旁坐著一位怎麼看都已爛醉的亂髮男子，車子發動沒有多久，便用一種溫柔且異常清醒的語氣低頭對我說：「妳還好嗎？」

　　我驚愕萬分，但說不出話來，他則一面顛簸一面繼續對我走心喊話：「沒事的，撐著點。不要睡

著,只要不睡著就好。」直至他到站要落車,還回頭輕扶我的肩膀對我說,別擔心、It's gonna be ok。我的頭藏得更低了,被醉漢擔憂,這比酒後當眾失態更糟。入夜後的倫敦街頭是由酒、尿液、與嘔吐物鋪成的,我們全都在裡頭盡了一分心力(或者體液)。

同為酒醉,也有舒不舒服之分,得以趨吉避凶的訣竅無他,喝得夠多便能明白。在能夠自己選擇的場合,我通常會避開紅白酒或其它蒸餾酒類,選擇穀物釀造、或者成分與做法相對單純的酒。舉例來說,酒精濃度四十六度的單一純麥威士忌喝多了,軟綿綿的身體會像在高級水床上載浮載沉,但不到二十六度的花俏雞尾酒貪了幾杯,醒來會憎恨自己與這個人生,至少對我而言如此;可能的話,一晚儘量只喝同一種酒,這個夜晚便可過得更長。

酒量是一種有趣的存在概念。首先，它絕對是可以培養的，反之，當你疏於培養，再深不可測的紀錄也會輕易弭平，在我因懷孕而僅見的少酒（非無酒）時光裡，便退化到只聞滿室試酒氣味便頭暈目眩不得不拉把椅子坐下的程度。心理狀態影響酒量的程度有時也叫人吃驚，有回在朋友短片的殺青派對上，因為是殺青幾週後第一次再見整個劇組，我樂壞了全身細胞超展開，才喝了沒幾杯，派對只開始大概一個多小時吧，已完全失去意識。陣亡前最後一個畫面是從廁所出來之後勉力爬到隔壁房間裡，拉起棉被一角躲進去。待我醒來天已亮，攝影師笑著說大家一直找妳，妳到底躲到哪去，妳整個錯過化妝師與攝影助理的激情擁吻。雙眼仍難以對焦的我虛弱跺腳。

知道我能喝，有個朋友會寄品酒會的試酒給我，第一次收到他寄來的酒樣包裹，我把它們一罐

一罐排在桌上，覺得自己正在參與什麼神祕的對照
實驗。儘管當時毫無知覺此等遭遇是萬分奢侈，味
蕾與胸腔流過暖河的感受卻奇妙地一直替我記得。
大概就是他害我沒法喝香料與蜂蜜加太多的那些假
貨威士忌，豌豆公主[427]自此難忍雜礫對酒驕縱。

　　那位朋友曾說過要寄存一筆錢在我這裡，讓我
代他去蘇格蘭買些好貨。但人事變遷，直到最後我
都沒去得成蘇格蘭，只到了愛爾蘭。待在愛爾蘭境
內令人身心最舒暢的事，就是每天都可以喝到各地
大小酒廠直送的新鮮黑啤酒。特別強調新鮮，是因
為唯有喝過入口仍活的生啤酒，才能瞭解自己過去
所嚐到的，都不過是被時間之輪無情碾過的疲憊渣
滓。抵達的第一天，我們特意到了Guinness[428]酒廠參
觀，那原本是場數一數二慘烈的旅行，但站在酒廠
頂樓，向酒保接過黝黑的生命之泉，入口那瞬間我
原諒了我自己。那和我在倫敦尋常酒吧裡每次必續

427.　豌豆公主：安徒生童話女主角，睡在多層床墊與羽絨被上仍能感受到底下
　　　的一顆小豌豆。
428.　Guinness：意指健力士黑啤酒。

杯的Guinness啤酒，明明冠了相同的名字，卻根本是不同進化階段的生物，它拂走我愚蠢的悲傷帶來最表面卻最真實的快樂，我心滿意足舔淨嘴角的泡沫。幾年後我才知道Guinness啤酒在過濾階段使用了明膠（isinglass），而明膠是魚鰾製品。雖然並不真心介意，但有時仍不禁懷想，在那幾年的素食生涯裡，我究竟狂喜破戒了多少次呢？

愛爾蘭之旅的第二站住在Galway[429]的青年旅社，夜裡正在餐廳吃泡麵配冷掉的愛爾蘭燉肉加Guinness，隔壁桌的男孩忽然問我們想不想試試看他的威士忌。我想了二分之一秒，說Why not?

我們一起喝著他手上的Tullamore Dew[430]，聽他解釋他們正在進行的歐洲品酒之旅。他們是一對二十三歲和應該超過五十三歲的搭檔，在美國奧瑞岡州開了間叫做Two Friends Pub的酒吧，此行目的

429. Galway：意指位於愛爾蘭共和國西部的城市。

430. Tullamore Dew：意指一愛爾蘭威士忌品牌。

就是一直喝酒、挑酒、每天再把一日心得拍下來、剪輯上傳給客人看。二十三歲的丹尼說他以前從未聽過Galway這個城市，但現在完全愛上了，搭檔羅伯感覺很倚賴丹尼，開口之前總會先望望他尋求同意，他們說我們如果到Two Friends Pub，想喝什麼都沒問題。

「當她點威士忌時，她總是挑Tullamore Dew。」這是史迪格拉森[431]要讓他背上擁有大片龍紋身的女戰士莎蘭德[432]喝酒時的選擇。我從書上看到那句話時就笑了，誰不愛莎蘭德，我很開心與她同喝一種酒，它擁有遠超越其低廉價格的深度，而那和劃開難捱旅途的陌生善意一樣，不是常常可以碰到的事。

一位酒友曾告訴我她的飲酒祕訣：喝多少酒就接著喝等量的水。前提當然是妳希望保持清醒。這

431. 史迪格拉森（1954-2004，Stieg Larsson）：瑞典作家。
432. 莎蘭德（Lisbeth Salander）：意指《千禧年三部曲》（Millennium）（《龍紋身的女孩》（The Girl with the Dragon Tattoo）、《玩火的女孩》（The Girl Who Played with Fire）、《直搗蜂窩的女孩》（The Girl Who Kicked the Hornets' Nest））小說系列故事中的女主角。

前提並非廢言，喝酒的人泰半把酒視做特效藥，可暫時醫治表達失能或者無底心痛，其他則把酒當做對手，內心深處的願望卻是被它狠狠擊倒。很小一群人真正與酒交友，他們鍛鍊身體讓酒珍重通過，留下讓彼此愛意愈深的回聲，直至擁有一種無可言喻僅能俗濫地稱為默契的東西。他們不追求失控的快感，有時並非因為他們的心不夠疼痛，而是他們選擇帶著傷倖活。我認識過一兩個這樣的人，有一天連酒也不對他們說話了，他們便毫不留戀起身推門而去，留下我，掉魂失準，在週三夜裡地下室的無人戒酒互助會囁囁告解：「我曾是個酒鬼，後來好了，還沒有辦法再開始好好喝酒。我曾是個酒鬼，後來好了，還沒有辦法再開始好好喝酒。我曾是個酒鬼……」

最後的倫敦
（它帶給你這些小小的死）

　　與刺青師數小時的搏鬥過後我拖著裹上保鮮膜的左腳，拐拐地穿過正午的市集，感覺自己是一隻受傷的小動物，但暫時安全了，要走回自己的洞穴。市集裡攤位正散，我儘量把腳步放輕地路過黃色招牌的哥倫比亞雜貨店、用黑板綠寫上中文的越華超市、為磚造建築佩上領帶與珠鍊的塗鴉，幾名非裔男子出聲關心我，我禮貌著微笑走遠。

　　這是飛離倫敦前的倒數三個禮拜，我讓長居

柏林的藝術家兼小說家鄒永珊[433]為我畫了薔薇素
描，以為新紋身的線稿。我們在柏林小畫廊的開幕
初識，她在獨居的工作室裡攤開一張一張書法給我
看，帶我去吃深夜的甜點，現場口譯溫德斯正說著
的故事給我聽。我喜歡她整個人有量有重，繭活在
那城又輕若鴻毛，我想請她借一點沉著而優美的筆
觸讓我帶往未知。

我走得很慢，甫刺青那種「感覺受傷」的心情
使我願望徹底被世界的聲音與氣味包圍。或許正是這
種「感覺受傷」使我渴求刺青，肉身受傷之後理直氣
壯的虛弱使我甘心放棄武裝：不必這麼用力了，因為
沒有力氣；不必非得做出什麼選擇，因為現況不由
人。放棄的膜溫柔包覆我，我被自己的傷所保護了。

花去一個小時回到家，我放下背包，拉長了腳
坐在客廳地毯上喘氣。安娜走進來探看我：「妳搭

433. 鄒永珊（1975-）：台灣藝術家、作家。

公車去做了一個腳板上的刺青，卻走路回來。」她皺著眉頭，「我真不懂妳的邏輯。」

果然，正如她所言，毫無邏輯的我隔天傷口腫成麵包那樣，連挪步都困難。我勉強抵達鄰近的家庭診所伸出腳說這很緊急，診所櫃台的女人攤攤手說前一天沒有預約，不可能當日看診。我坐在診所外看著早晨公園的小山丘，感受血管在發脹的皮肉底下突突跳動，心一橫撥了電話給露易。

露易是我到倫敦之後，除了同學之外，認識的第一個台灣朋友。剛來的那個冬天久咳不癒，每晚只能坐著睡，懷疑是英格蘭空氣過於乾冷，便上網找了一台增溼器，露易是賣家。我們約在新十字車站外的斜坡面交，她開車滑近我，搖下窗，我愣了一下，是自己人。銀貨兩訖之後我站在街邊，一下子失去防備地開始抱怨吝嗇的房東和思念的食物，過

了二十分鐘她豪爽地說：「上車吧，我送妳回家。」

露易是個藥師，我在電話裡簡單向她報告了傷勢，她用一貫的「沒問題」風格說她會幫我從藥局拿藥，不過得等她下班。我們約在金融區人流熙攘的waitrose超市門口，她像個短小精幹的西裝版耶穌基督，提著解藥下凡向我走來。

不像我這種在租屋處只想接手舊電鍋買ikea桌椅的過客，從小就來英國闖蕩的露易家裡擺的是從台灣裝貨櫃運來的實木傢俱，她還說過小留學生幫派的麥當勞談判奇譚給我聽。「老大會罩我，」她輕鬆地說，「他的報告都我寫的。」因為不習慣倫敦吃食，初到時我隱隱憂鬱，露易領我去一間至今我仍覺得是全世界最棒的越南餐館東鴻（Cafe East）吃飯，咬著涼拌河粉裡那口味激似台灣鹹酥雞的炸豬肉塊，我的心像磁鐵塌地與那冷冽街角的小店招牌

緊緊黏合。

我們坐在購物中心中央的長椅上，耶穌露易看了看我發腫的左腳，輕聲指導我用藥與包紮的正確方法。

「早知道先打給妳，」我無奈地說，「我試著去藥局問，但沒處方籤根本拿不到抗生素。」

「我還帶了兩種麻醉藥給妳。」她笑著揮揮手上的藥膏，我的朋友真的好罩。

其實我們不久之前才碰了面。我們約在她新買下的公寓，我先到房仲那裡拿鎖匙，替她聽了保全設施與中央空調的開關方式，然後坐在空蕩蕩的客廳等她。「我最喜歡這裡的燈光夜景，我的夢想就是住在其中一棟大樓裡。」有一回開車經過金絲

雀碼頭時她這樣說過。這間公寓在米爾港，已經靠近，但去的時候過午不久，站在落地窗邊遠望，眼前荒白。我無法確定能不能算是完成她的心願。

那天以為是離英前最後一次見面，她問了我許多關於感情與未來的事，我一點也記不得自己是如何回答的。我遞給她一張問卷，是我和安娜正進行的計劃、她在舞蹈學院的畢業製作，一百天內我們會分頭每日做一件規律的事：她每天收集一段錄像，我則做了一份問卷請人填寫，上頭唯一的問題是：「你覺得我是個怎樣的人？」當時正處於強烈的生存危機，對「我」之所以為「我」發出了深入地心的懷疑，我預設無主無魂的自己其實散成了萬千碎片貼附在所有我接觸過的人的記憶裡，於是想試試看能不能至少回收一點，給我敷在心的裂口上。

她接過我的問卷，很認真地低頭用英文寫了滿

滿一張紙。每天幫我填問卷的對象都很認真，導致我很快發現這整個計劃流於自慰並且本質粗暴。要人對面坦白是一種暴力，而我快速失去窺視他人眼裡投射的「我」的興趣。

我和露易再次告別，揣著藥，搭上輕軌列車，轉一次小巴士回到住處，把腳清潔好，細細塗了藥，裹上紗布。安娜說要拆了自己的床板和衣櫃去佈置展場，她打工餐廳裡的廚師來幫忙我們，等待小貨車的空檔她為我在院子裡和所有即將離去的物件拍了張照片，我微微彎曲受傷的左腳咧著嘴笑，眼睛都給深深埋住。

小說家畫給我的那叢薔薇其實沒刺完，只刺了一朵。實在太疼了，我帶了一本書去看，卻痛到連一頁也翻不過去。那疼痛深觸無底，到現在我還沒勇氣繼續刺，與一座城市告別豈止是如此纏綿的事。

火宅人

　　我身在一間偌大華美、正深陷無可挽救的大火的白色旅館。火燒得如此之慢，人們仍可以任意進出。我看不見火，但煙霧濃重地瀰漫四處，尤其在燈光周圍。那真美。我既匆忙，又想拍照得不得了。我到我們的房間去拿必須營救的東西，不管那是什麼、我都找不到。我的祖母在附近，好像是隔壁房間。我不知道我在找什麼、我必須救什麼、這棟大樓還要多久會崩塌、我非得做什麼、我還可以拍多久。也許我根本沒有底片或者找不到我的相

機。我一直無法專心。每個人都很忙、都在晃蕩，但一切既安靜又有些緩慢。電梯是金色的，像正在沉沒的鐵達尼號⋯⋯我滿心喜悅卻同時焦慮困惑，遲遲無法進行拍攝。我的一生都在那裡。那是某種冷靜又痛苦地被封鎖的狂喜，就像妳的小孩即將臨盆，護士卻要妳忍著，因為他們還沒準備好。我幾乎要被那喜悅所征服、又被那其中的干擾所苦。天花板雕著愛神邱比特。倘若我試圖營救任何事物包括相機與我自己，或許就沒法為這一切攝像了。我感覺奇異地孤單，儘管人們圍繞四周。他們持續地消失。沒有人告訴我該做些什麼，但我擔憂著，唯恐我忽略了他們、或者什麼我該去做的事。就像慢動作播放的緊急事件，而我身在暴風之眼。

——黛安阿布絲[434]〈一九五九年記事本裡的一則夢境〉[435]

434. 黛安阿布絲（Diane Arbus，1923-1971）：美國攝影師。
435. 譯自《Diane Arbus Revelations》，美國攝影集，二〇〇三年出版。

　　我到得早了，就先進藝廊，黛安阿布絲的原作比我想像中小很多，使人感覺不大真實。這是午休時間，齊歡趕著從辦公室過來與我會合，她輕輕從背後拍拍我，我們安靜地把展場走過一輪。

　　走出展場我們信步到附近的小公園，是難得的好天氣，草地上三三兩兩曬著人。齊歡說話的時候眼睛會很認真地看著對方，尤其是舉起酒杯要乾盡的時候。「要看進對方的眼睛才能真正傳達心意啊。」她會一次一次低下頭把我的眼神撈起，迫我記得這尚未在我心上紮根的文化習慣。

　　「看了這些照片，讓人好想放下一切橫越美洲大陸。」她歎了口氣。

　　「妳現在就可以這麼做。」我漫不在乎地這樣回答。

　　齊歡只是說說而已，沒法真正從她日理萬機的日子抬頭。幾個月後她飛離這座陰冷之島，沒過多久，我去了兩趟柏林。我感覺旅行成功使人暫時分心，而且柏林愛我。

　　那場旅行中，我從Mauerpark跳蚤市場帶回一台古舊的Penti Ⅱ相機，一年後才打開機腹，取出原本就在裡頭沉睡的SL菲林匣。送沖前我心幾乎不存希望。從網路上仍存的資料看來，東德Pentacon的半格機Penti Ⅱ出廠於一九五九年，典金的外殼和秀美的皮套當時令許多女性趨之若鶩，對照使用的ORWO NP22底片，加以景中有大雪，我鬆散推測這或許是一九六〇代末至一九七〇年代初期，某人的冬日回憶。不知經歷幾人雙手幾多時光，送到熱帶亞洲我眼前時長牆已倒兩德親吻，台中西區一名沖片師小心翼翼將它們帶回人間。

　　倖存的八幅黑白相片似幻似真，有一半僅顯光影，顆粒粗糙卻成像清晰的另一半多是被雪深埋的道路與筆直上攀的樹林，唯最末一張見人影端坐若鬼，我心兌兌跳動。一幀使我感到與掌鏡人最為親近的相片畫面下方橫亙著陽台欄杆，右側有鄰近公寓入鏡，凝視那張相片的時刻我可以清楚意識到攝像者的座標與行動，而當我們終於在視覺向度重疊，彼此的距離卻同時前所未有地被張揚。

　　我把相片檔案寄給西岸的齊歡，她隨即把自己的電腦桌面換成那不知年月的東德雪中林，然後以手機拍下自己的桌面回傳給我。我反覆看著那回聲的回聲、未料有一日會被我所發掘的日常景象，意識到使我們萬般迷戀、關於情感的記憶物質來自於無敵的時差，那時差經歷到底又完全是官能性的，不在場的人扣下板機，時光擾動至今。

　　齊歡在信上說要搬回東岸，「我受夠了加州的陽光。」她簡單宣示，「我的身體需要真正的寒冷。」

　　我並不那麼瞭解齊歡對溫度的需求，或者其他賴以存活的偏好，我們只一起旅行過一次，到了台東，在無人民宿遇見一個騎偉士牌機車環島的髮型師。他說摩托車是死去朋友的，他向家人商借過來，要達成朋友騎車環島的心願。他身形瘦小，說起話來手舞足蹈，自若地說完這幾乎像個俗氣電影主題的故事，然後問我們要不要一塊吃他剛買的飛魚乾。

　　「他說的中文為什麼跟別人不一樣？」齊歡趁他進廚房時問我，「我都聽得懂。」

　　「喔，」我笑了笑，「那是台中腔。」

「台、中、腔。」她側著耳朵像在思索。「好像唱歌一樣。」

這次她來，替我把落在她那裡的黛安阿布絲傳記帶了過來，我沒告訴她我是故意要留那本書下來的，漫長的旅行到了盡頭，我的行李已經太沉太滿，不想法子扔下些東西無法回家。書是在春田[436]買的，我失散二十多年的叔叔開車帶我去，他開會，我則鑽進遊客中心看完林肯[437]的紀錄片。小小的市中心有一間二手書店，我在滿布塵埃的藝術區書架拿下這本傳記，付了錢，然後躺在市政廳的草地上讀書，等他領走我。

我老是讀不完這本書，相較起他人的考證與描述，我對她遺留下來的斷簡殘編更感興趣。在黛安阿布絲過世一年後出版、這位攝影師的首部攝影集《Diane Arbus: An Aperture Monograph》[438]裡，收

436. 春田（Springfield）：美國伊利諾州首府。
437. 林肯（1809-1865）：美國政治人物、前總統。
438. 《Diane Arbus: An Aperture Monograph》：美國攝影集，一九七二年出版。

錄了她一九七一年自盡前夕，在格林威治村所進行一系列講座的記錄文字，她這樣說過她所拍攝的那些非常人：「他們身上有一股傳說的特質，像童話故事裡阻擋你、並且命令你回答一道謎語的人。」又說：「大多數人終其一生恐懼自己會遭遇什麼創傷經驗，但這些人生來與他們的創傷共處，他們已通過自己人生的試煉。他們是貴族。」她所披露的對象在攝影史說不上空前絕後，但正因如此，藉由她的作品你更能夠明白，攝影不僅僅是機械複製現實，攝影是心之眼。如何讓心順暢意識眼中景物，再應運撳下必然使人感傷時間太快或者太遲的按鈕，那便是純粹的現代性，是人與機械之間不可言說的奧義。

石梯坪的清晨，溫柔的日光透進靠海的房間，趁齊歡還沒有醒來之前，我拿起背包裡的相機，為她拍了幾張照片。清醒的時候我們苦於太想親近

與遠離對方，那苦太緊，相機無隙可入。快門聲過響，她翻了個身，我們自由來去的火宅裡，僅能在洞穴中以微光勾勒幻影的世界將醒。已將此刻對方投射在心之暗處，我們繼續忍受明日別離。

寂靜之瀆

　　趕在登機前搭上 U4[439] 往南到博物館區，來
了幾次，忍到最後才上列奧波德博物館（Leopold
Museum）看了席勒[440]的童女與男妓，和一室女人坐
在僅有幾列長椅和一扇大窗的展間望向勾勒百年的
天際線。這城市遠比我一生窮盡的想像都要美，那
沒落貴族的餘裕之美，想到要離去我滿心悔恨，無
技可施只有踱往廣場中央的快照亭，雨幾乎要失守
地下大了。我縮在屋簷等待前一組花樣少年少女，
他們把背包恣意擱置在地，擠入小布簾裡又轟然而
出，共撐一把薄傘站在機器前等待長條四格相片顯

439. U4：意指維也納地鐵U4線。
440. 席勒（Egon Schiele，1890-1918）：奧地利畫家。

影落下。上次過來，一名工作服女子正為快照亭換藥水，「還要半小時！」她撩起凌亂的髮絲對我喊著，我點點頭離開，記不得後來去了哪，兩個月很長，以為自己時間甚多。

　　我把第二條相片夾進筆記本裡，因為無法忍受自己軟弱的眼神，掏光身上的硬幣再進去拍了一條，這次直接迴避了鏡頭。迴避從來不曾喜愛的自己的臉，那長年遭媚俗與嫉俗挾持的稜線、明顯骨突的左顎，我不信任毫無缺陷的美，顯像之黑使相中人眉眼橫陳、硬髮消融入邊框，淚溝淡淡劃過沙漠，所有為我完成肖像的都是世界各地靜靜矗立的快照機器，我為那不可決定與卸責性所迷惑，為有能耐直視鏡頭的人所迷惑，如何能夠保有祕密而又若無其事，如何正確理解孤獨世界在各自眼底的倒影，黛安阿布絲說：「它們是某物事『曾在』但『不再』的證據，像污漬那樣。那寂靜如許不可思議。」

　　黛安阿布絲一生中有過幾張自拍照，她本來出身富好容顏秀麗，與愛人攬鏡合影青春無敵，即使是孕中也還多有一種意識自我多於外物的驕態。當攝影逐漸攫取她的生活、命運執意偏離道路，她幾乎不再注意自己，時其髮已短，形容嚴峻，皺紋如無情擅離的支流，尤是眼神，我看過那樣的眼神，被大於人的愛與欲望折磨的眼神，那折磨誘惑勢不可當，得堅硬身心自迎戰場。生計所迫，她接下大量雜誌委託的拍攝案，一九七〇年為紐約時報的兒童時尚專刊拍攝一系列彩色相片，她指定一張四歲的黑人女孩與白人男孩牽手的照片作為封面，但編輯拒絕，那張相片甚至完全沒有出現在專刊裡。此類衝突屢見不鮮，我稱肇事者為黛安阿布絲詆毀世俗但不求甚解之眼，這不求甚解或也是蘇珊桑塔格[441]對她心有疑慮之處：一九六五年攝影師為年輕而傲氣橫陳的作家拍下一張肖像，同年，受《君子》[442]雜誌之邀，黛安阿布絲前去拍攝蘇珊桑塔格與她

441. 蘇珊桑塔格（1933-2004）：美國作家、女權運動者。
442. 《君子》（ESQUIRE）：美國時尚生活雜誌，一九三三年創刊。

正值青春期的兒子，那張母子合照最終並未收入雜誌，也未出現在黛安阿布絲自死後的MoMA大型回顧展。相差十歲、光芒於同代並陳的兩人短暫交會而後形同陌路，直至一九七三年蘇珊桑塔格發表了以黛安阿布絲為研究對象之一的重要評論〈怪胎秀〉[443]，兩位為攝影藝術所惑的女性以一種抵拒鏡像的方式映照出攝影作為藝術與寫實間的矛盾，那種對共同事物的非理性之愛帶動一切包括嫉妒蔑視與迫使智性，可使人物我之史深遠感人。

斯人已逝，雨一直下到午夜，同日要自維城離去的室友與我把行李扛下樓梯，最後一次闔上沉重的公寓木門。我們完美達成將冰箱裡的廉價罐頭與白酒清空的任務，三人的腳步飄浮在運河右側剛落盡的樹葉邊，我蹬腳騰空在此貧困盛宴之上，面對眼前那寂靜之漬按下手上的快門，「你可以轉身他去，但當你回來，它們仍在此處注視你。」

443. 〈怪胎秀〉（Freak Show）：收編於蘇珊桑塔格《論攝影》（On Photography）》，一九七七年出版。

妄想狀態

　　第一次見到契老師是素描課的休息時間。我走到他面前，佯裝自然一鼓作氣地說出口：「老師，聽說你在找模特兒，我想來應徵。」

　　他把雙手背在身後，斑白的鬍鬚爭先恐後地攀爬出粗獷的面部輪廓，他的眼睛瞇得細細的，快速用無形的X光從頭到腳把我看透一遍，表情沒有任何改變。那沉默的幾秒鐘我好像聽得見他腦子裡有齒輪緩緩轉開，喉嚨連動著一生的老痰咕嚕我沒法立

即辨認的聲音。

「下週四來。」然後他這樣說。

剛開始工作的時候還不大瞭解自己的身體，有幾次選錯了姿勢、放錯重心，時間未到手腳便開始不濟事地顫抖，他會從口袋裡掏出銅板來幫我定位，偶爾碎唸我的體力太差。他在談話舉動的時候就像我初識他那樣，表情很少，但我老覺得他這樣隨性的人，五官不該僵硬。

一直要到跟了他第二年，我才感覺他的臉部肌肉逐漸放鬆。這堂課的主要組成是動畫科系的學生，有時也有教建築的老師靜靜走進、靜靜作畫，我們在教學大樓最邊緣的空教室上課，緊掩大門的午後他通常話不多，放任我播放任何瘋狂的音樂，也放任學生以各種素材與工具自由發揮。有陣子一

位洛杉磯來的客座教授史蒂夫會跟課,他人來瘋起來就用很破的英文神祕兮兮地說起他的哲學,說繪畫精妙之處不在任何高深技巧,而在「氣」。

「什麼是『Chi──』?」史蒂夫禮貌地問。

他馬步一蹲打了圈假太極,然後咧開嘴傻笑,說,這就是「Chi──」

我後來在心裡偷偷叫他「契老師」。只兼了這門課的契老師鬆開之後會對我自嘲:「妳的時薪比我還高。」春天會帶我們走出教室到後山畫畫。在學校的日子輕盈如幻,學生都對我體貼備至捧在手心,即使身在開放戶外一絲不掛,也完全不令人感到彆扭,只當自己是個公主,穿著公主的新衣,被一群溫柔的武士愛慕保護。這使我出了社會之後讓別人畫畫有時難免感覺落難,那落差可達公主比妓

女那樣傷心地極端。

　　契老師是西班牙回來的，試著問起，他只賊眼一彎說起女人與紅酒，從來也沒說過什麼藝術大論。後來有人告訴我契老師有一座鐵雕收藏在北美館，我知道那雕塑，看過不會忘，它的線條狂野而又優雅，在俗民熙攘與洪荒密語之間擁有一種大氣的平衡感。回頭我於是好奇再問起他關於作品的事，他只淡淡地說：「生病很久，就休息一陣，沒再做大型雕塑了。」

　　我不敢問他生什麼病，他倒是吸了口菸，從皮夾裡抽出一張重大傷病卡，病名那欄只填了四個字：「妄想狀態」。

　　「那時候跟中邪一樣，我父母帶我求神問卜，說我被日本一位瀕死的藝術家高人附身。」他自若

地說，「後來還真的飛到日本去找他。」

他沒繼續告訴我日本之行的細節，只在灰中帶燼的眼神之中獨自再次飛越那座海洋沉默起降。「好一點之後學校請我來教課。但一開始的時候開車來上課都得叫我太太跟著，坐在副駕看著我，不然好幾次都想直接衝下山崖。」

這不是我第一次遇到醒著夢遊的人，像身上早已留下記號那樣，只要遇了第一個，此後接二連三，更多他們輕易從人群中嗅到我，帶著各自的奇想次元來敲門而我忘私迎入。他們之中有的遭我無情背棄，有的掏出利刃廢了我的聲音，有的如常生活，有的已歸返塵土。契老師是當中與我能夠保持最美妙距離的一位，我們最親密的時刻是他冬天來家裡吃火鍋的夜晚，他坐在地板的長墊上喝了幾杯酒，面前的煙灰缸都滿了，粗礪的手掌來回撫摸賴

在他懷裡不願走的白貓。

離開台灣之後我寄過一次明信片給他，並不確定他是否順利收到。我記得自己特意寫了些熱辣辣的話說很想他之類的，我想要他得意炫耀。我喜歡這樣對待他，或許是因為謎底揭曉那天我忽然對他感覺親近了，恍然大悟那些失去的表情其實是被藥吃盡，隨波逐流的豁達是大劫餘生後的了然放棄。「妄想狀態」這四個字聽來時序永久且漫長，使我想起某次讀自己的藥單，發現服用的過敏藥副作用是「感覺幸福」。我很難抵擋這種慘烈的浪漫。

我時常以為自己至少可以陪著夢一段，我支著頭傾聽十足荒謬並偶爾閃現漏洞的故事，任他們枕在我的手臂，偶爾順順他們無人理解的逆毛。誰能篤定我們眼見的一切都是真實呢，或許眼前這人所說的、絕對不可思議的言論，才是充滿洞見的真

相，是萬物之間隱而不顯的祕密。這種錯差的感知好幾次使我跌跤，有一次真正釘住了我的心臟。復生之後我終於確認自己並不屬於一生心愛的妖物，只是個微小平凡的人。

「我們活了好長。」

昨天夜裡站在北平東路的騎樓和許久未見的導演重複這句話，好幾次。我們捏著手上的啤酒罐，只看著對方說話。台北的天氣並沒有回憶裡那樣糟糕，幾個漂亮的黑衣男女走進小方盒藝廊，又彎著腰走出。我們以一種午後新聞式的口吻報告相交的朋友星圖，相撞與逸離的、結局與預兆。

「一起裸體的同伴好難找。」她描述完最近的一個新作品之後嘆了口氣，「可遇不可求。」

「可遇不可求。」我重複她的結論，我們彼此點點頭。我不怕裸體，但我看待肉體並不如她那樣無差，生性虛華，沒有辦法成為她的同伴。

　　與導演相約之前我剛剛才和一名夢遊人道別，他踏破碎石荒原才華不遇，無盡美夢與壞夢刻蝕他的臉頰，使他削瘦幾乎成鬼。我與他進行了很長、但縫隙很大的對話，他正在一點一點好起來。至少我想要他一點一點好起來。這次與他道別，我的肩上並不留有急切與傷感，我的嘴並未說出甜美的承諾，轉身走入捷運現世，竟毫無隔閡芥蒂。意識至此我見了面便開口問導演，讓我喝點啤酒吧。

　　導演的笑容與過去幾無二致，她從里昂走來，手臂紋上電影的倒影，徒手在黑樹枝上刻下對永恆的愛的祝福，遞給了我。然後永愛破滅的我們在東德重遇，背著行囊一起走進寒風中的小餐館，牆上

的電視播著十年前的突梯MV，我們捧著喝了高腳杯裝著的Macchiato[444]，走回街頭，繼續遠離彼此的軌道，又低低看著，愛著，我們無限大而滿是歧途的宇宙，那些以虛弱吸入心之痛楚的黑洞，恐怖之美無與倫比。勿忘得逝，我們這些最終游刃於現實的人哪，輕巧拂去的神聖與汙點總有如夢來人為我們忘情穿戴，Memento Mori[445]，藉此得活。

444. Macchiato：意指一種搭配了少量牛奶與濃縮咖啡的飲品。

445. Memento Mori：拉丁諺語。意指「勿忘人終將死去」。

Coffee, Tea
or Whoever Loves Me？

　　時常忘記自己站過一年的咖啡店吧台，大概因為在那之前我是個不喝咖啡的人，咖啡使我腦緊多話。長久以來我喝茶與酒，喜歡基本而且強烈的紅茶種，和不加冰塊的Islay威士忌[446]。對茶與酒的烈愛，某種程度也使我與咖啡產生一種離心力式的關係，無法忽視對方的存在，卻始終暗自拒斥。

　　這種無法完全以平常心視之的心情，要回到歐洲才稍稍好轉。法國鄉下塞納河畔的藝術中心，邀

446.　Islay威士忌：意指愛雷島威士忌。

遢的女人們蓬頭垢面地醒來，在電爐上用摩卡壺煮咖啡，聊天過了頭，咖啡噗哧噗哧冒出壺嘴流向爐面。我仍然沒喝咖啡，沖著自己帶的紅茶葉，但十分樂於在咖啡焦味與焦聲裡一起慢慢醒來，那使我暫時忘卻自我和一些關於階級文化的符碼，得以坦然感覺日常。

儘管原本就愛茶，英國人喝茶如事後煙般自然到接近強迫的習慣還是教我適應了一陣子。英國人飯後必沖的一杯茶，雖只說是「tea」，但無需解釋都得加牛奶。我的室友喬比老取笑我沖的不是奶茶，而是茶奶，相較起茶包要泡到整個馬克杯都黑如仙草茶的英國男性，我喜愛茶與奶近乎一比一沖泡、以及種種過分在意牛奶品質的行徑，在他眼裡還是顯得不夠在地。不過對於一個腳踝上刺了中文字「輪」的男人，妳與他計較什麼呢？「紋身師傅說這是『輪迴』的意思。」他抬抬下巴表示心儀東

方文化，我心虛地點點頭，沒跟他說還有「輪胎」這個可能。

離開英國之後最令人想念的，出乎意料並非向皇室進貢的各式高級茶葉，而是一鎊一大盒的PG Tips茶包。我上網搜尋，找到代理進口的廠商、下訂一整箱，這成為了我曾經擁有的一間咖啡店的茶單裡頭最便宜的一種品項，我叫它「初茶」。「初茶」其實是「粗茶」的意思，捨棄原本用詞，是因為當時心中難免還存有一種關於咖啡店的假掰想像，還試圖玩弄文字，製造虛幻的距離感。打電話下訂單時，業務好奇地對我說，有另一位在英國久居多年的小姐，也會定期向他們以箱為單位訂購PG Tips茶包，她狐疑這茶究竟有何特出之處。我試著向她解釋，這茶真的沒什麼、就是便宜貨，氣味濃重但餘味不佳偏酸，大概就像是地方超市可以輕易買到、一包速沖十人份的天仁紅茶包。她聽了之後更

加無法理解，我們這些人千方百計尋貨囤貨，圖的究竟是什麼。

不只是PG Tips非得和Mariage Frères[447]一起出現在茶單這種偏執，我還逼迫伙伴讓我賣冷門的蜂蜜有機啤酒和Guinness，這類行徑與其說是對過往的眷戀，不如說是被時間篩揀過後的自我剪裁使人安心。我想起我的朋友柴總是不可自拔地被削瘦、刺青，並且吃素的女孩所吸引，我時常揶揄她過分容易被看穿，卻從沒告訴她我羨慕她心中有「型」，那表現出的是某種怎麼也稱不上政治正確的、對美學與欲望的都會性潔癖。這潔癖矛盾地卻是有味道的，如獸循此氣味，我們互攀其上、確認再三，覆寫亂世中彼此患得患失的心。

或許也是本著這樣不免有些乞憐的心情，每個吧台手都愛自製mixtape[448]。這世上沒有誰比吧

447. Mariage Frères：意指一種法國茶葉品牌。
448. mixtape：意指個人錄製的歌曲合輯。

台手更在意現在正播放的音樂，事實上，通常也只有吧台手一個人在意。更有甚者，把自己心愛的藏書與攝影集搬進店裡，過了一陣子才發現，真正會拿起來翻閱的人極少，就像把胸口剖開讓陌生人踩進來，人們卻只是穿越你的身體繼續離去。有一回我忍不住為此請教鄰居東海書苑[449]的廖大哥，他不經思索便睿智地回答我：「不願把店裡的書拿起來看，是因為他們知道自己無法買下這些書。」我乍然醒悟，內心感覺慘凄。

儘管如此，我還是受虐性格不改地喜歡過某些穿越我胸口不留一絲線索的人，例如一名叫做Jarvis的男孩。我們私下叫他Jarvis，因為他頎長微駝的身形和黑框眼鏡底下不羈又帶點神經質的眼神老讓人想起Jarvis Cocker[450]。Jarvis疑似從事建築相關行業、很少帶背包，頂多拿著一本筆記本，就單槍匹馬走上二樓來點咖啡，接著默默坐到角落看書，從未多

449. 東海書苑：位於台灣台中市的獨立書店。
450. Jarvis Cocker（1963-）：英國歌手、音樂創作者、果漿樂團（Pulp）成員。

說一句話。

　　唯有一次，我與他進行了意義上的真正對話。那是某次點了Espresso之後他沒有離開吧台，沉默站立一陣，終於開口問我是否能留在爐前，看看我是怎麼煮的：「我在家裡試了好多次，都煮不出來這種味道。」

　　當時我內心失去理智地狂喊：「你是Jarvis耶，怎麼會煮不出來？」但仍盡力維持著平淡冷酷的表情，繼續與他討論豆子品質與火侯細節。他說話的聲音和我想像中有些不同，帶點害羞的笑意又和我想像中頗多契合。我們一起盯著摩卡壺，等它開始冒出香氣、泉水湧出，泡沫開始改變色澤時關掉爐火，我們沒有移開眼神地盯著自壺心繼續乘勢冒起的褐色液體，直至浪湧平息，然後同時鬆一口氣。我把咖啡倒入玻璃小杯，遞給他，他用大手小心翼

翼地捏起杯，走回靠窗的座位。

　　最後一次見到他，是個極不尋常地滿座的下午，他如常三步併作兩步上樓，在樓梯口停佇四顧、望了望吧台。我們抱歉地請他等一會兒，他點點頭表示瞭解，沉默下樓。他轉身的時候我十分懊惱，寧願揮走半間店的客人，我希望他回來。我並不知道今後不再有機會為他祕密播放一些華麗的九零年代搖滾。

　　一句再見也沒說，我們的咖啡店沒有成功活下來。沒有那麼多人被我們建立起真實或虛假的需求，我首先懷疑是我對咖啡的愛不夠純粹。關於愛，我一向相信相遇的場景決定性地預示彼此的命運。但我和咖啡並未擁有此刻，我們從一開始就在這滾滾紅塵裡被無用的意識形態風飛遮眼，錯過擁有因毫無預兆而得以完美相遇的那絕世美景的機

會。我並徹底了解，人們選擇接近妳無須理解妳的內心，一旦非要走進內心，某些事物必先粉碎，比如對方和資本主義，比如自欺的自己。

大概在被迫密集理解咖啡的同時我和一個男人戀愛，那種明明墜入愛河卻暗有疑慮的心路，與和咖啡交往奇異地極為類似，當我承認已愛，便發現自己的嗅覺生出層次跌宕的果香，舌頭自然與豆後油脂餘味細細溫存。情海無邊，捨我執投入歲時年華為一種水果及其文明除魅，那使我知道自己在任何時刻都已經可以若無其事放棄它、再拾起寶惜它。即使幾年後再也沒有人記得我曾經是個吧台手，所有的mixtape都刮傷洗淨，Whoever loved me，我依然愛你。

性之人間

懷孕這件事相當神祕。

其神祕之處對我而言並不在身體的變化本身，而在於身體劇烈的變化所帶動的環境與人際關係位移。如同隆起的肚皮撐開身體邊界，周圍的人也感覺他們與我距離不近理當親密，我的生活當中驟然充滿非自願被注視的瞬間，行走街路，更多陌生人前來向我搭訕，像男人回憶軍中往事那樣對我吐露生養新人的甘苦，並以聽來溫柔無害的問句相詢我

感情與孕期的生活點滴，我無法拒絕地被許多人強迫劃為同類。這一切有時十分溫馨，有時卻令我感覺可怖，並非我不感念陌生人的厚愛，只是那種「被奪取選擇權」的身心距離使人難以釋懷。我了解私有身體本來注定不可能，但我的身體成為公共的身體，我的人生從屬於公共的人生，那是比被注視胸臀更性化更暴露的展示，這種極端公開又極端主流的暴露形式使我面臨許多啞口無言的荒謬時刻。

有身約莫六、七個月彼時，還在吧台沖咖啡，從前工作的畫室老師帶著幾個過去課堂的繪畫同好到店裡找我。許久未見，一行男人上樓看見我的身形霎時靜默。那不是對我的生活情事一無所知的尷尬，而是對一具他們眼中原本投射為「性」象徵的身體遽變為「母親」象徵的如鯁在喉感。

終於其中一個自以為幽默的男人開口：「誰把妳肚子搞大的？」

我皺了皺眉頭。為了讓自己感覺舒服且繼續掌有窺視與指派位階的權力，他選擇把我的身體更侵入性地物化，完全把我當做一個無行為能力者。但他毫無自覺，我看見他的表情，他真心以為自己說了個足以破冰的笑話。

「欸，放尊重點。」我沒有在他們面前動怒，只是微笑著用一種酒店小姐的老練口吻嗔斥他。

曾經共同經歷的特殊時光使他弄混了與我的交情深淺與相處的界限。當我作為一個人體模特兒時，「被注視」是我的工作內容之一，關於「性」的想像幽魂一樣不可避免地遊蕩其中，有時甚至會跨越結界走入真實世界。我沒天真到以為我的工作

如此清白，也從未妄想要操控他人的腦內劇場，但當他若無其事用簡短的一句話便把他身處世界裡的主奴與性意識磨成利刃一般刺來，我依然閃避不及，更別提出手相抗。他並未觸碰我的身體，帶給我的驚懼卻比在路易遜市場的肉店裡被印度男子用硬幣搔手心時更甚。我庸俗的反應當中有著服務業與人為善的苟且，也含藏了無法直面權力的畏縮，這使我感覺差勁透了。

送走那些男人，我撥了電話給我的男人。當我在描述事件時，他在電話裡重複好幾次「然後呢？」「所以呢？」，彷彿方才發生之事並無顯著不妥，而我用以解剖現場所使用的措詞與論斷是天書天語。掛上電話我握著手機沉默。啊是真的，都是真的，感知不公不義的神經並非天生，正如自認可以踩踏他人身體與意識的神經也並非天生，既得利益者如斯遲鈍且不思上進，正因如此，女人與畸

零者才是反轉世界的手。

類似事件使我在懷孕的時候對於胎兒性別十分焦慮。我對於有可能生出一個與我相同、在我的認知裡等於是注定受苦的性別個體而失措。我相信男性成長自有辛苦之處，但我一生對男性所知甚少，並且曾經、仍在繼續體驗「女性」，我比過去任何一個時刻來得更恐懼那些隱埋著扭曲價值的日常場景重現：這次我是否能夠做好、做對？比我的父母更好、更對？我的女兒是否能夠思察敏銳但不因此自傷？我是否已讓她身處的世界更美更開放？是否有可能，「性」不再自她一入世便烙印在身軀，佩之為鎖鏈？

法國基進女性主義作家Monique Wittig[451]說過：「加之於性別的二元性限制是為了強制異性戀體系的生殖目的服務的。」我們之所以把（異性戀的）

451. Monique Wittig（1935-2003）：法國女權運動家、作家。

性看作比其他人類行為更強烈的存在，是把生殖繁衍功能崇高化的結果。但我們之所以把性侵略看作比其他侵略更加強烈的侵略行為，或許還有一個至為關鍵的心理因素：性所能帶領我們的有限肉體攀爬至的無限瘋狂，是沒有別樣體驗可比擬超越的。所以我們無能對它等閒視之，高潮與虛無並陳，極樂與受苦相應。我們必須看重落空的性，我們必須懲罰失控的性。

暴力作為一種誘惑，本身便無法與性脫鉤。除了激烈對峙、受傷，所有我們對於暴力的集體記憶投射在彼此身軀又栩栩複生。想要超脫，此生不可能，文明迫妳必得警醒，或戲謔，或憤怒，或立論。然舉目所見我們不過在爭戰對立的擬像裡取暖，最原始的我們還以性欲忽而突梯穿刺，忽而痴纏相連，進化或僅是幻夢，性之觸手乖張未知其向。

在這樣未知其向的性之人間我也受苦著活過幾次感覺良好的及時。

有陣子喜歡打扮中性，時常不穿內衣，此舉並未經歷什麼心理障礙，大概是因為身邊的女朋友不穿內衣的所在多有，而且走在倫敦街頭，妳無論如何也不會成為最駭俗的人。一日與朋友約在餐館，那餐館新裝潢後剛開幕，多雇了幾個東方臉孔的跑堂小弟，站在門口稚氣未脫地招呼客人。我路過他們入內尋友，未果之後回頭恰好看見他們瞄著我、與我眼神相碰又心虛別開，交頭接耳碎語不斷。我猜想自己的打扮逸離了東方文化的舒適圈，明顯未包覆集中的胸線可能也使他們迷惘。

我當天心情原本不好，面若冰霜就要按下開關伸張全身的刺怒抵回去。但舉步走回門口的那幾秒中間，如逢天啟我霎時決定堆上此生最溫柔的笑

容，停下腳步，深深看進其中一位男孩的眼睛，開口問話：「請問，現在可以訂位嗎？」

來不及意識到使他們咬耳朵的那對乳房成為一個活生生的人衝著他們笑，還說話，那兩個男孩害羞地對我回笑，點頭之後頭低低的，我再靠近，直至我的乳房確實成為全身與他們距離最近的器官了，它們和我的嘴唇一起隨心跳呼吸輕晃：「明晚八點四位，謝謝。」

走出餐館風冽天昏，我感覺自己眉目凜邪，就地化為一尊肉身菩薩。

沒有人跟我一起受苦

　　幾年前到戶政事務所更改戶籍的時候，我內心並無猶疑，因為此生有機會做台南人、還是鹽水人，使我感覺無理虛榮。第一回經歷蜂炮齊飛全城跳腳狂喊，諸眾隨神明行腳遊街獻身煙硝石火，身在其中的我深深戀慕當夜神鬼人共處一時一地、世俗與神聖同顯的激情，儘管小腿都是瘀青，內心至為感動。

　　我並非一直可以這樣平和看待此類情事，是

遠離了台灣神明管區、再歸來，對鬼物及懸浮在世間的怨念才不再過分敏感。現在除了偶爾還做一些虛實不分的夢，提點仍與我相連不斷的那些逝者執念，日子已逐漸進化到得以自我保護。

或許是當時居住的處所離荒野很近，與空氣中的微妙變化也親暱相聞，搬到鄉下那陣子我才感應漸深。受侵擾最盛時我做過一個夢：一座筆直的山壁立在我的老家客廳，山壁上遙遙站了一名女子，眼看就要跳下來。我拉開喉嚨喊她，要她冷靜。懸崖上的女子沒有聽見，直直落下到我面前，成一大灘模糊血肉，毫無轉圜。夢中的我反應很遲，沒有作嘔或驚惶，只是擔心來往的人受驚嚇，於是雙手揮舞著一直阻止門口的人進來。我從未見過那個一心尋死的女人。

除此之外，還有些難以解釋的經歷：

那天早上睜開眼睛，我就發現事態不對。我沒有動彈，盯著天花板，用去一分鐘認真地感覺自己究竟能不能起身。

又來了嗎？和兩個月前一樣，一覺醒來頭暈目眩，連坐起來都沒有辦法。當時醫生搖頭表示無法認定這是什麼病，只能頭暈開止暈藥、胃痛開普拿疼，先把症狀壓下來。我吃了藥，感覺身體被勒令停工、不再在時間空間向度裡無理旋轉，但我知道沒有那樣簡單，方才那種整個內裡的不舒服無法言喻、也無法指明，只強烈知道我的身體忽然不是自己的了。一切毫無預兆，唯一閃過我腦中的，只有前一日剛從阿里山回來，我和雲南朋友沿著廢棄的小火車鐵軌迷路好久，那沿途景色美得不可方物，簡直不是人間有。「這裡不是人間吧。」我的腦中甚至真的浮現這句話。

　　沒有人能夠確認任何關聯，隔日我也沒事似地重返日常，直至這回，更為慘烈。如慢火燜燒的身體服了藥過後平靜一陣，夜半卻突突胃疼僅能送急診，護士循規為我注入點滴，十分鐘過後眼睛腫成一條線，我奮力呼吸，嚴重過敏。「這很溫和的，我從沒見過有人對這種藥過敏。」護士驚訝地說，我虛弱苦笑。

　　我暗自揣測是前日為安平老屋點淨香惹的事。朋友領我到天公廟祭改，也到她熟識的地方問事。阿姨說妳夜訪廟宇歸來時常染風寒吧，要我剪去長髮；另一位花蓮的天眼通阿姨說：「妳的名字是個難字，而且帶水。妳不需要這麼多水，會招引魂魄跟上妳。」可是我特別喜歡自己的名字，儘管意志顯弱，對於身為人應該持有或表現的本質感到懷疑、易被鬼物沾染，但還不會放棄名字。

這過後好長一段時間，我感覺自己的眼睛被換過一次。也像是忽然戴上合眼的隱形鏡片，車馬人聲看起來毫無二致，卻切實地感覺每事每物上都層層覆蓋了疊影，連空氣的質量也彷彿可以描述出來。有時候還適應得不好，夜裡會猛然醒來，睜眼就再也不能睡去，只有坐起來唸一點經，等天終於發白；身體還沒有平衡完全，脖子歪了好幾天，像《河流》[452]裡的李康生[453]，有數夜實在承受不了莫名的苦，只好坐在床邊委屈地哭。

也由於這副無法控制的身體，那段時日格外意識到某些自己害怕的事物。我絕少害怕、或者意識到害怕，但這次經歷給了我一種從未體驗的、深深的恐怖感，彷彿也不是害怕，而是恐怖，像是緣由很深以致於不懂得要害怕了，只能伸手攬住一根浮木，不信不可，不可不信。神明陌生的慈悲把我從世間很邊緣的地點調度回來。我眼睛裡的世界與人

452. 《河流》（The River）：台灣電影，一九九七年上映。
453. 李康生（1968- ）：台灣演員。

物彷彿歷經一次重新對焦。比起左眼毫無用處的飛蚊來說，這種奇異的視覺錯亂令我安心又著迷多了。

我把這些細節說給我的心理醫師聽，星期五的下午，醫師耐心地聽完我以「卡陰」來代稱的事件之後，試圖以不帶任何價值判斷的口吻對我說：「妳知道嗎？在醫學上，這些症狀，就是典型的恐慌症。」他向我解釋，病者不見得要有任何具體害怕的事，但光是等待下一次發作，就足以使他們神經耗弱。我皺著眉頭說只覺得空氣裡充滿看不見的敵人，或許不是敵人但還無法分辨關係，夜裡的貓走狗鳴使我草木皆兵，胸口坐了敵人們的鬼物，他們的手掌不在乎禮節地搓揉我使我發熱，但我一句咒語也記不得。

大體說來，我十分願意以美學角度相信四散飄蕩的魂魄傳說，也同時相信文明製產的永生怪物，

好像那便是我們的宿命：身而為人，自遠古塵土而來，同時為科技機械藥物所染，必定有外於你的力量指使你、左右你，不可能獨活。無兆失控之後，接受自己是一個無法抗拒無形力量召喚的人、或者是一個把暴力壓抑過深的人，好似便不再那麼在意自己，也不再那樣恐懼隨波逐流、或特立獨行。

只是有時，它們地動那樣不期復返，最近一次，是即將降落在戴高樂機場前的半小時。這是離開它四年後第一回，我捨下週歲的孩子，獨自回到歐陸。飛機開始下降的時候我的心臟忽然奔上耳膜咚咚急敲，周圍的空氣瞬時稀薄，我把窗遮拉起來，臉貼近冷冽的窗口試圖穩定呼吸，額頭開始滲出淡淡的汗，胸口絕望幾乎瀕死。短短十多分鐘間有幾次我勉力把頭抬起來看看四周，飽滿的機艙裡有人沉睡有人觀影，兩名中年女子在洗手間前招呼彼此。萬事平凡空調無誤，我被自己攻擊，沒有人

跟我一起受苦。在最平常不過的時刻被那些神鬼與
願望記起，仍猝不及防，像最初那樣無助悲傷。

小鎮奇人

很難忘記第一次看見黃昏操場肌肉男的那幕。

他遠遠穿越馬路而來，三兩步翻過小學圍牆，腳步依舊沒有停頓地邊緩跑邊脫下身上的藍色工廠制服，披上單槓，然後無接縫地加入操場的慢跑人群。我轉頭四顧，好像只有我目睹那行雲流水旁若無人的入場連續動作，我是這巨星唯一的觀眾。他頂著那巧克力色的八塊肌跑完數圈，兩手支著操場中央的足球門架就把自己整個撐起離地平行，成一

面逆地心引力而飄揚的鯉魚旗。我站在外圍的兒童遊戲區眼看這與旁人如此格格不入的優雅，回頭跟男人說他說不定是周星馳在少林寺的師兄弟，只是暫時蝸居在小鎮裡。男人則默默說，也許那人沒有任何故事也許，這一切只是一個平凡工人的一種平凡嗜好而已。

　　我在小鎮沒有朋友，和我說過最多話的陌生人應該是中午十一點之前在寶島眼鏡行門口賣甘蔗的阿婆。我兒熱愛甘蔗這種對於幼兒來說算是高難度吃法的水果，因此若是不意騎車到對面的文具行買東西，他便會用別人絕對辨認不出來的幼兒腔指著馬路那頭大喊「甘蔗！」，我應聲掉轉車頭停在攤前，用一種假熟練的台語請阿婆挑一根比較好咬的甘蔗，阿婆總是很開心地邊削皮邊跟他說話，最後特別細切幾小塊送到他手上。他愛惜地捏在手上，我們繼續用時速二十慢慢騎回家。

　　沒有朋友的小鎮對我而言並不造成任何心理暗角，每日路過重複的街市、或者探索新路線，偶爾遇見喜歡的人不願意說出口、只看，然後在心裡默默把他們當作朋友。因為未曾在真實世界觸及，因而倍感夢幻親密。還在念書的時候，有個在學校福利社打工的男生，很高、有點駝背，走徹底的螢光粉紅龐克風。我時常在家附近見他走在路上，畫著戲劇性的粉紅色眼影，戴著粉紅色的金屬大耳機，每次看到他我的心情都很好。有回我衝動地想上前跟他說：「我喜歡你指甲的顏色。」還有一次與他同車，我在巴士後頭坐立不安地盤算著想跟他說：「我可以幫你拍照嗎？」到了站，我一面想著、隨人走下車，經過大片國宅，在還找不到適合語氣的時候，他長長的腿大步超越我，一下子走到很前面的地方去了。我透過紅色大墨鏡看過去，他的背影漸漸縮成鏗鏘向前的龐克螞蟻，我的耳朵裡有Piano Magic[454]的〈England's Always Better（As You're Pulling

454.　Piano Magic（1996-）：英國樂團。

Away）〉[455]，回家後在當時還勤寫不輟的部落格裡打下：「下次希望有機會可以讓他聽這首歌。」

漂浪時候一廂情願的愛最是純美，刺目之人格外撫慰心情。我喜歡從學校走長長的路回路易遜，這裡是許多倫敦市中心人、以及許多瞎起鬨的亞洲人避之唯恐不及的區域，聲音和顏色都很亂、街道掃了又髒，但憤怒與膠著的情緒讓人感覺活著，比如二手傢具行屋頂齊力召喚買主的希臘女奴、怪獸、廚師、與綿羊，比如令人不安的門飾底下對空氣揮舞咒罵的男人，他們才是警世者，嘔啞嘲哳，逼迫你的界線、分裂你、混淆你、看著心臟會越跳越快，幾乎呼吸不來了。

有陣子繭居在住宅與工廠區的邊緣，以室友慷慨出借的單車代步，我很怕死，總是戴著安全帽，佯裝快意地在坑坑疤疤的柏油路面穿梭。從小說的

455.　〈England's Always Better（As You're Pulling Away）〉：二○○七年單
　　　曲，收錄於Piano Magic《Part Monster》專輯。

繭滑行出來往台中市區方向前進的時候，偶爾會遇見一名衣衫襤褸的散髮女人赤腳趕路，有時是白日正午，有時正逢下班車潮，她走得很急，毫不在意周遭物事，奇異的是，也從未見到路人對她側目相詢，她就這樣像是電玩遊戲裡的bug那樣旁若無人直衝而去。幾次下來我發現她的路線固定，把復興路從一到四段走盡了、再走回來，每日不知要反覆幾次，我沒有見她停下來過。和所有在遊戲裡只求加值破關的玩家一樣，我選擇略過她，筆直前往當刻目的地。只有一次，夜半犯過敏，擔心情況惡化，自己騎車到急診室，挨了幾乎令人暈眩的一針之後，按著手臂走出醫院。紅綠燈交互閃爍、人車闌珊的十字路口，我看見了那女人。她眼神瘋狂寧靜如希臘神祇，沒有回頭，也沒有為誰停留，我心智黯弱，忽然感覺此時此刻，她是我在這城市唯一相親的人。

　　除了以目光相隨，更早之前我還會毫無芥蒂
上前攀談陌生人。我遇過一名鐵路局退休的員工吳
伯伯，南京人、忠貞國民黨員。因為耳朵不大好的
緣故，我們必須坐在榕樹下對彼此大喊，路過的人
都假裝沒有聽到我們關於彼此一生的談話。我求他
告訴我戰爭的事，他從八年抗戰百姓的苦日子、說
到三十八年撤退到台灣時因為軍中派系鬥爭被拒上
岸，從共產黨狡猾的戰略說到迫擊炮的操作方法，
我其實說很少話，他一提到戰爭，整個人非常精
神、話題像海浪一樣一波一波沒有停過，好像上岸
定居在台中後的五十一年是那麼微不足道的時光。

　　「你會夢見過去的事嗎？」我問他。

　　「會啊怎麼不會。這麼多人死在你面前。」

　　不知從何時開始我自主戒去隨地搭訕的習慣，

大概從進入冬季的時候黃昏操場肌肉男也不再來了。我在前月某夜見到一位下半身僅穿著白色底褲、裸露誘人雙半球，旁若無人逛鹽水夜市的胖女孩，與緊緊牽著她左手的男孩，沒來得及回頭對她微笑。啊我現實中的幻想朋友。一旦另有去向，總是溫柔地交棒，永遠不會離棄我，把他們最出奇的神韻深印在我的視網膜。

自覺不願平靜，
眼見百鬼人間遊歷

　　我的父母都是客家人，但自小搬離苗栗、加以
幼年國語教育之強勢，我與兄弟雖有客語耳朵卻無
舌頭。從前沒發現語言在我身體的哪裡種著，只記
得有一回學校放交工樂隊[456]的紀錄片，猛然聽見那
滿山滿谷嗯啊曲折的客家日常對話，像中邪一樣淚
流滿臉。

　　從父親家走田埂捷徑大約七八分鐘可抵達母親
家，母親跟我說過兩人初相識的畫面，說奶奶與外

456.　交工樂隊（1999-2003）：台灣樂團。

婆講起，家中未嫁娶兩人說不定很相配：「不如你家明堂改日來看看吧。」外婆應道。長子我父親沒什麼心機，聽了奶奶的話也就乖乖去探路。「遠遠看見一個小伙子牽著頭牛，咧嘴笑著走過來啊。」母親說得眼都彎了。

　　爺爺的房子是自己設計監工蓋出來的，我在整理老照片時看見許多房子剛落成時所拍的各式角度照，心裡想那時他不知有多得意。我喜歡他前幾年時常還很有精神遞給我看他的日記，那裡頭寫的不是平常心情，而是他每日閱讀國際時事的摘要與心得，關於太空電梯或農業技術改良之類的，全是日語夾雜少許中文。臨出國前他對我說：「我們家有流浪的血、到這代還是。」從他口中吐出「流浪」這個詞，違和中帶有些許傷感。我知道他說的不儘是我，更多是他半生思念的遠方親人。

　　我所認識的客家人，絕大多數台語都說得十分流利，那是生存必須使然。這種為生存而扭曲或衍生的技能，幾乎是無需心理掙扎便自然長成的，我記得幼時學校有一陣子推行說唱藝術，口齒清晰不怕生的小朋友為了參加比賽或表演，每天中午得犧牲午睡時間，練習舞台走位與打竹板、強記相聲段子裡不見得能消化的包袱。小學五、六年級的我，雖然對於時有公假可四處遊歷感覺新奇、也樂於接收師長的稱讚和偏愛，但已經隱隱察覺過分強調的捲舌音在小學同儕當中的格格不入。出於一種自我保護的本能，在離開大人和同齡孩子相處時我會特意用台灣國語說話，有沒有收到交友順利的效果至今還是看不清，但當時小心翼翼調整腔調、深怕被排擠的心情仍難忘懷。

　　我的國中地理老師姓丁，每回上課前會讓同學先在黑板上畫好中國某一省分的地圖，再標上河川

山林鐵路與省會大城，上課時點名抽考，指認有誤的女孩打手心，男孩則趴成一座山打屁股。我國中剛畢業已對那岸的水文礦產印象全滅，更慘的是大學聯考時連野柳究竟在台灣島哪一頭都搞不清楚，儘管大一修詩選讀到阮籍[457]日暮途窮而哭會與教授淚眼相望，但在那之前完全沒有聽過賴和[458]的名字。面對疆界以及歷史，無論是在知識或者常識的領域，我兩頭皆空。

這實在是沒有辦法的事，相較起國族及文化認同，性別才是我第一條被磨銳的的神經，它既強大又將感官充滿使我驕傲苦痛，幾乎沒有任何餘裕能夠在意他事。我先成為了女性、誓死愛慕女性，許久之後再成為了一名台灣人，此後重學作台灣人。

一四年春天飛離台灣進行兩個月的駐村，是時立院學生尚未出關，台灣幾乎沸騰。彷彿要為

457. 阮籍（210-263）：中國三國時代魏國詩人，竹林七賢之一。
458. 賴和（1894-1943）：台灣作家、醫生，台灣新文學之父。

無知無覺的前半生懺悔那樣，行前我到地方圖書館借了二二八口述資料與白色恐怖史料，塞滿半個行李箱，打算閉關自習。飛過七海七洋，我仍徹夜占據網路頻寬關注新聞實況，與人相交，張嘴無法不提及「我們台灣」現正經歷之事，多麼像戀愛，一點也藏不住。夜裡餐食用盡，酒後的話題開始顯得雜沓且沉重，在我勉力為整桌人惡補台灣近代史之後，西班牙攝影師接著談起內戰時至今日還如何沉默分裂西班牙人的心，我領悟人類的歷史並無新鮮事，唯有各人慘烈與忍耐的活值得流傳。

《嘉義驛前二二八》[459]盧鈵欽醫師妻子林秀媚的訪談稿裡這樣描述一九四七年那厄運降臨的一日：「他們被槍殺的那天中午，聽說全嘉義的午飯沒有人吃，都剩下來，都很驚訝這個社會怎麼變成這樣。（頁二二四）」林秀媚女士用詞直接而生動，同情共感之際，你會好奇人的記憶與感情如何

459. 《嘉義驛前二二八》：台灣報導文學，張炎憲、王逸石、王昭文、高淑媛著作，一九九五年出版。

收藏、投射，而後為他心再現。那使我近來在閱讀
《無法送達的遺書—記那些在恐怖年代失落的人》
[460]時，除卻直抒情懷的惆悵之外，面對不同創作者
為人物事件所進行風格各異的詮釋，不得不抽離情
感鄭重看待：正直不一定會抵達真理，謊言有可能
暴露實相，在悉心愛惜的老相片以及重見天日的絕
筆字跡之間，點醒胸中星火、遍燃愛苗之後，我們
的詮釋是否頂得住時間？被再記憶的記憶顯然重
生，重生後的面目是否可能不再為時代服務，是否
能為九死一生的記憶指引一條蹊徑活路？

　　此問萬分艱難，是所有願望記得、與我同樣半
路重學作人的人還得面臨的焦慮與辯證。記得從來
不易，記得我們所身處的此時此地並非偶然、亦非
憑空而得，記得人與自己的土地、與先祖之間，遙
遙呼應並近身實現的情感。記得人的惡與苟且，記
得無名天使。記得自己所遺忘的，不為所囿，而後

460.　《無法送達的遺書—記那些在恐怖年代失落的人》：台灣報導文學，呂
　　　蒼一、胡淑雯、陳宗延、楊美紅、羅毓嘉、林易澄著作，二〇一五年出
　　　版。

得以懷持一個更大的文化圖像。

　　短居在法國鄉下讀到的訪談中，林秀媚女士說了一句話，鬼那樣跟著我，一直在眼前重演，我最後無計可施，寫了篇萬字小說，只為把這句話寫進去。小說寫得太急，沒寫好，現在重看仍非常言情非常微小，還沒對得住那隻鬼。我時常想，無論寫過幾次、如何書寫，有一天我們生者都準備好了，死者便能安息嗎？又或者沒有準備好的時候。他們為我們而死，我們沒有理由可以平靜度日。所謂記得，也許便是自覺不願平靜，眼見百鬼人間遊歷。

龍少My Friend

　　龍少是近兩年和我關係最親密的新朋友，正確來說，是唯一被我說了要跟他斷交要把他丟到窗外這類無論多惡劣的壞話、都還是會哭著伸出小手奔來喊抱抱的朋友。每次我都不計前嫌買帳，因為他只會對我這麼做，而天蠍座最無法抗拒專斷的愛情。

　　他是應我呼喊來做我朋友的，但我們彼此地位處於一種浮動式的不對等狀態：我是成人、我瞭

解這個世界運行的規則，這是我的優勢。至少在這幾年當中，他無能為力只得依賴我；而他所懷持唯一也最致命的武器無他：他是個擁有大把時間的幼兒，我無法不回應他的需求，無論如何我必須原諒他。這大大違背了我的處事原則，我的人生花了頗多時間充耳不聞，現在只要耳邊一安靜便得大喊他的名字，否則他鐵定默默躲在某處進行拆卸打火機或者旋開糖果罐一類的勾當。

這些只是開始，我接著發現心理學、親子書籍及各類知識理論的無用，但仍然無法抗拒地從網路書店暢銷排行榜上將法國媽媽的教養心訣放入購物車。裡頭說：「等待不只是一項重要的技能，更是一切教養的基礎。」不幸地，龍少不吃「延遲滿足」這套，他從我身體裡吸取的便是欠佳的耐心、新入職場的挫折、和髒話漫天的黑幫嘻哈，這些養分與地球空氣結合進化，讓他自然在我逼迫他等待

的時刻使出無法無天的黑死金屬唱腔，嘶吼吞噬我薄如蟬翼不堪一擊的法式優雅。

　　我唯一的自由時間是他的睡眠時間。只要睡得夠飽，龍少醒來沒有不快樂的早晨，彷彿一生（兩年）從無昨日，又或者昨日一切無謂。他對大多數事物不存有價值判斷，這使我對於如何出言恐嚇他感到萬分困擾，畢竟他對人世災禍一無所知，所有的後果對他而言也毫無意義。我時常像個壞心的後母，雙手抱胸緊抿雙唇看著他走鋼索，內心盤算若他失足跌下，應該就會飛速理解這痛苦的因果。但截至目前為止，比起短暫的疼痛他更無法抗拒逼近危險的快感，而被一生經驗所囚的我只得又沉不住氣地將他隔離在使我舒適的安全網裡，他像隻被扔上甲板的魚，躺在地上傾力拍打還未長好的尾巴，淚爬滿臉，嚎叫失聲。

　　相較起生氣蓬勃的他，我只是一個有時母愛無能的普通人，而且我的記憶和金魚一樣短暫。我會趁龍少午睡的兩、三小時中間騎著單車離家寫作，那短暫的兩、三個小時我騎往街市、停下來買珍珠奶茶、偷渡進小圖書館、躍向網海瀏覽與我倆情緣毫無牽涉的眾生眾事、再潛入意識深處鑿敲堆砌，三點半，準時浮上岸，繞從月津港邊游回家。推開門掛回鑰匙，我套上圍裙開始料理，醃肉煎魚燙山茼蒿，切煮之際聽見他自背後喊我。最近他已經會自己開門走下樓了，我回頭，他揉眼笑起來只看得見我，再見恍若隔世，又感覺他是宇宙密謀送我的禮物。

　　這份禮物不好應付，只要與他同處一個空間，他總希望我的眼裡只有他，書本電腦或者其他家事雜物都不該存在。他會極富侵略性地伸出手托住我的下巴、用力掰向他，輔以語氣加重的各式簡易命

令句,迫我專注於與他的交流。他的表白素直,拍照時會皺著鼻子咧開嘴笑,表達困惑與驚訝時會用臉部每一條肌肉扭動描述。某日我與他在床上玩打滾壓制遊戲時忽然大悟,那些drama queen[461]的表情與瘋癲習性並非無來由,他是光影路徑迂迴的鏡子,逃不掉、我們的假鬼假怪,我們不可告人的癖好都會被他折射上身。

　　凡此種種,都使我確信人的可能性相當侷限,我對待這新朋友的方式不可能不被父母對待我的方式所影響,經驗幾乎決定直覺。這說法並不如表面看來那樣絕望,而是表示你與他交往必須很自覺、很使勁,投入之際又要萬分抽離。這實在困難,都兩年了我還時常與他賭氣,脫口而出諸如「欸你放尊重一點好嗎?」「我現在就是不想玩積木,不、行、嗎?」「你以為這世界是圍著你轉的嗎?」這類招旁人白眼的話。其實我內心清楚,這些話是說

461.　Drama queen:意指愛小題大作、反應誇張的人。

給不甘心的自己聽的：我愛你，但我好不甘心對你百依百順，亦無法客觀定待你如豢養一株植栽。

怎能懷有平常心呢？這朋友太珍貴，根本是人生的第二機會，這麼一想之下心情更難不患得患失，怎麼做都動輒得咎。於是我只能時時使出阿Q式的自我安慰：Why so serious？我的安良父母還不是教出我這款逆女。同理可證，無論我是個神經兮兮的控制狂或者道德感薄弱的小說家，朋友總之會殺出自己的活路。

認識他大概一年開始，有些清晨會被他呵呵的笑聲叫醒，他還睡著，累積了一年的人間場景已經成夢，那是我唯一無法觸及的意識角落，有許多被稱為個性和人格的氣味正在悄悄堆積，我的朋友。我的朋友龍少前陣子第一次被貓倏忽變臉連擊，至今不輟重演當時場景，瞪大不可置信的雙眼，搭配

響亮的迅速擊打手勢。我問他下次還要不要去找貓
貓，他用力點頭說好，沒有一絲陰影。我想他此生
會養一或多隻貓，愛牠們，或許比我愛得更好，我
想到時再跟他說我與貓的故事。

里昂生蠔、科爾沁小館
與乳香羊肉奇譚

　　二〇〇九年到二〇一二年中間我是一個不嚴謹的素食者，重新開始肉食人生之後，變本加厲地吃大量羊肉。相較起口味濃重的岡山羊肉，我的心頭愛是台南柳營的小腳腿羊肉爐，第一次吃，整屋人心蕩神馳，一大鍋都吃盡了也吃不出那神祕的湯頭究竟摻了什麼，只知道吃完整個人的筋骨精神都應食散開，腦子混混沌沌、整夜睡得很甜。

　　一開始吃素，沒有什麼特殊緣由，只是原本

肉便吃得少，也發現一旦多吃，思緒便倏地混濁、身體感覺沉重，漸漸便試著完全戒斷肉類。開始吃素時，由於擔心營養不良，會對自己的飲食格外自覺，提醒自己在街市採買得揀選自己不熟悉的菜種，需不時補充植物類蛋白質。對飲食及其源頭有所節制，與周遭萬物維持一種適切有度的距離，使人玄妙地感到對過去充滿慈悲，看向未來時視力清亮遼遠，會有日子仿若無限、可以一直活下去的錯覺。台灣的素食料理多半以與葷食的相似度為指標，這實在有些使人困擾，不過我曾在台東原生植物園的餐廳吃過大量新鮮野菜入鍋的午餐，儘管被旁人取笑這種吃法像頭羊，虔心嚼食得到的平靜，實在不足為外人道。

從茹素到啖肉，我沒有太多心理與生理方面的掙扎，只是初還俗之際，可以十分清楚感覺到自己的身體逐漸充滿攻擊欲。有人曾把這攻擊欲解釋為

生之能量，我不盡採納、也不能說是錯。肉使我暈眩，而這正是欲望張揚的具體症狀，是活著不證自明的苦與樂。但我確實相信肉食與欲望之間不可分割的牽繫，畢竟只有肉食使我經歷過無法描述的極樂感，那是在里昂河畔早市現剖的生蠔，撒上四分之一片檸檬，站在路邊，仰頭一口便順滑入喉。一點也不誇張，眼睛瞬時晶亮。時至今日若有人再問我生蠔的滋味，實在已難具象盡述，極限的體驗使人完全失去語言，如同臨產的疼痛那樣，無法被如實再現，也不可能遺忘。

我對拜訪名店興趣不大，只為不期而遇的美味怦然心動。這一年遇見的驚喜，是隱身在舊有站壁女子與晃遊兵士的眷村區域、以花與蒙古草原為名的小店。我們被招牌上的「科爾沁」小字所吸引，帶著碰運氣的心情，走進像是自家客廳的小餐館，裡頭只坐了一桌兩位客人。店內牆壁與桌上陳

設了許多風格謎樣的小飾物，沒有菜單，我們拉開椅子，大個兒綁辮說話卻軟聲細氣的老闆從廚房走出來，向我們宣布今天只有炸醬麵，問我們是否接受。我們點了兩碗，手工麵條嚼勁十足，醬料口味陌生但奇好，大碗附湯裡是先爆香再滾煮的菇與薑，稀哩呼嚕吃完嘴裡像放了場煙火，走出來覺得無比走運且痛快。

此後每回高雄，我們都要轉進左營，有時坐下來吃，有時打包回台南。老板的清燉羊肉麵是一絕，辣椒香菜薑酒蔥蒜和不知名香料大氣燉出我從未見識過的逼人滋味，卻又配合時地把稜角收得略微圓滑，一大碗埋頭吃完甚是過癮。老闆面色紅潤，看不大出年紀，大概頂多四十，是黑龍江人。有一回他說起黑龍江冬日的惡寒，說童年時候喜歡捉弄年紀小的孩子，就鼓動他去吊單槓，手一握上不得了，緊黏著怎麼也下不來，小孩又喊又哭，他

們就大笑著一哄而散。

「你知道作家蕭紅[462]嗎？」我想起蕭紅寫呼蘭河，頭一段就寫呼蘭河的冷：「嚴冬一封鎖了大地的時候，則大地滿地裂著口。」

「呼蘭河？就在我老家附近啊。」他順口應聲。遠渡重洋的小說情景不意從他口中立體起來。

後來有陣子時常撲空，偶然遇上了，他便抱歉地說不好意思，妻子生病得入院照顧。他說在醫院常接到老客人的電話詢問是否開店，次數多了，妻子便囑咐他不好讓客人等待，還是去開店吧，他這日便乖乖回家。但店裡荒廢，連餐巾紙也沒記得補買。

這樣過了兩、三個月，再見到老闆，只見他

462. 蕭紅（1911-1942）：中國作家。

鬍子也沒刮，站在鍋前花白水汽裡，像不大記得我那樣，問我是否前日來過。我試著問起妻子近況，他邊切麵邊直說上個月過世了，像是聽見了我的沉默，他緊接著說：「沒事，已經拖很久了。」他沒多說，我也不好多問，我對感覺親切的人發出的那種不分深淺的熱情，已經漸漸懂得見機行事待時收拾。

在我所居住的小鎮上另有一間羊肉小攤，位於鎮中心的圓環處，賣得很雜，清燉藥膳沙茶快炒內臟。因為有過幾次在別處吃當歸燉物而後頭疼的經驗，因此我不敢輕易點藥膳口味，每回都還是點清燉羊腩麵。他的清燉口味與我過去吃的都不同，層次繁複卻入口清甜，有趣的是，不同日子去吃相同的燉湯，味道皆有些微差異。總體來說他的羊肉湯底蘊溫潤，與科爾沁小館巧用香料頂味覺的激情手法恰成南北對比。

　　前週某日中午，客人稀落無需等待，我站在攤前，一時動念，便開口問一臉雜鬚不修邊幅的老闆：「請問老闆，你的湯頭是怎麼做的？」

　　我的問題彷彿不意壓下老闆心臟暗處的幫浦開關，我眼睜睜看著他鏡片底下眼猛然醒亮，人也霎時有了神采，比手畫腳開始告訴我自己如何每日上市場挑選當季蔬果、熬煮一天一夜。「我的湯絕不清澈的。」他撈起鍋內的渣滓讓我看，今天主要放了番茄與紅蘿蔔，湯頭偏褐。「涮羊肉只要肉好就好，清燉藥燉這些才是湯頭決勝。」說著便舀了一小碗藥燉湯，示意我飲下，順手又撈起兩塊紅蘿蔔，說要讓我嚐嚐已去土味僅存實甜的蔬果。

　　我們從現代人舌頭的麻木，聊到這代小孩出生已是化工小孩，性格難免乖張。老板娘不發一語，蹲坐在角落洗菜，偶爾衝著我的小孩笑，彷彿世事

與她無大干係。我拎著心意炙熱的羊腩麵和一袋燉得軟爛卻還未散形的紅蘿蔔，牽著孩子深深鞠躬說謝謝、辛苦了，揮手離開。

回到家我向土生土長的男人報告奇遇，他徐徐地說那間店過去生意鼎盛，並且味道更好，「妳知道嗎？他家的羊肉湯總有一股淡淡的乳香味，別家吃不到。」

「該不會就是大量味精的味道吧。」我開玩笑。

男人認真地說才不是，「我那時就覺得他家的羊肉氣味不一樣，但自從換兒子當家之後，那味道就不見了。」

已逝之味如鄉野奇譚不可考，各人的記憶中，或許總有此類因為不再歸來而愈感無敵的氣息吧。

前兩天中午走進那安名於科爾沁牧地上的小館子，人聲鼎沸，桌椅改了排列，座位幾乎要滿。一名操著標準北京話的伶俐女子上前招呼點餐：「炸醬肥腸羊肉？」我恍然不知其指：「肥腸是什麼？」鄰桌軍裝男士轉頭爽朗地代答：「肥腸，就是肥腸麵！」他看起來比我更以這間小館為榮，接連著指點我：「小菜可以自己拿」、「那壺是冬瓜茶」。我沒告訴他自己並非新客，只低頭靜靜吃我的麵。待他離去，另兩位西裝筆挺的男士入座，問了和我一樣的問題，接著殷殷詢問是否有米飯。外場女子正忙，沒有及時應答，我忍了一陣，還是抬頭回了他：「這裡沒有飯，只有麵。」男子看了我一眼，彷彿不認為我的話擁有任何參考價值，還是用聲音追著店員，再問了一次。

我其實一開口便懊悔，想起自己與一般人同樣，有多麼想在這彎綠洲被人流淹沒之前卡好自己

的位置，我滿心懊悔。

這日的清燉羊肉湯頭加了比過去多上許多的腐乳和薑絲，我的舌後殘留太重的餘味幾乎成牆，沒有辦法端起碗喝乾抹淨。男人點了肥腸麵嘗鮮，過後下此注腳：「太激烈。我這輩子也沒見過滷肥腸與手工麵比例一比一的料理。」我們的黃金時代如許短暫，乳香羊肉的黃金時代，人工味素的黃金時代，一波追過一波，不曾歇停。大風已起，我沒回頭與廚房裡忙碌的老闆打招呼，我聽見他說話的聲音，猜測他的日子已不孤單，便拽著背袋裡的《呼蘭河傳》[463]，被自己心裡的浪潮趕著，靜靜離去。

《呼蘭河傳》：中國小說，蕭紅著作，一九四一年出版。

Modern Love

　　我和柴一起度過我的三十歲生日，柴陪我一起度過三十歲的第一天。她帶我去吃美味的家庭式豆腐漢堡為這長長的慶祝作結。「妳們這些壞女孩。」我想起前晚走累了坐在公園邊休息，一名路過的年輕男子停下來亮著眼睛這麼說，「妳們在抽什麼好東西，分我一些吧。」我抱歉地跟他說這不過是濃捲菸，他把鼻子湊進白煙裡扭了扭，一副我們怎能如此見外的樣子傷心走開。

　　我想到一個非常虛榮而且有朋友的地方待一陣子，這樣我來到了紐約。飛過冰島繞向美洲，我在沒有電梯的地鐵站之間一個人咬牙把大行李拖上又下，好不容易抵達皇后區，站在廉價超市前等待朋友來接我時，看著寬大的馬路粗獷的行車，錯覺自己人在高雄。紐約是這樣的了，晚間到帕力媒體中心參加約翰藍儂紀錄片的放映，一位氣質很好的老太太坐在我身邊，在放映前開始與我聊天，「妳來紐約做些什麼呢？」她問我。「什麼也不做。」我說。她笑了。我回問她最喜歡紐約的什麼地方，我想去看看，她回答中央公園，接著卻說起大都會博物館，然後認真地提醒我入口處的箱子是建議捐款、並非必要付費。

　　「別投錢，」她說，「我們藝術家不付錢進博物館的。」

來到這城市後的兩個禮拜，我寄信給剛搬來兩個月的柴，在那之前我們各自被一個多雨的城市吞沒而後驅逐至此。和柴第一次碰面之後我回到布魯克林，慷慨的金妮飛到舊金山布展，把我留下來陪伴這座陳舊的小公寓，我在床墊上看了三分之二柴給我的、十九歲那年寫的書，怎麼樣也睡不著，這個女孩本人清澈地像一頭誤闖時代廣場的小鹿，字裡的破綻卻使人動搖。我無法睡覺，盯著牆上張國榮的小尺寸普普風格畫，橫杆上整排不屬於我的衣服，天窗漸漸有光走近。今日又到了，又是無親無故的一日，我得打起精神來才是。

我沒有在紐約停留，我得走。車開過德州之後，有好些地方荒蕪到手機都收不了訊號，我和朋友繞進鬼鎮讀幾張布滿塵灰的標語，巨大的夕陽紅的石山之間有人事消亡的祕密。柴會發簡訊，有時給我打電話，她在市中心的研究大樓裡用不通順的

中文問候我，我想像小鹿被關著，所有她純潔脆弱的記憶與善良無比的心被文明緊緊揉壓，那使人心痛。而我的車繼續開離她，追趕我的東西太多，我得落下一些錯誤的線索，到最後連那些對的也忘記帶走。

　　我很喜歡柴的名字，當然不就是柴。某日早晨醒來我躺在曼哈頓的右下角，推理柴的兄弟姊妹可以應運名做什麼，然後為她在我的小說裡起了一個名字叫做劉星。劉星一顆劃開我死寂胸口的小流星，按進心臟像手掌捻熄一根火柴棒。那篇小說有一個八零年代香港電影的名字叫做《紐約故事》，小說裡有一段是這樣的：『我到得早了，頂著窗往餐館裡頭看，餐館有些冷清，燈光調得很暗，有兩桌對坐的客人正吃著乾的或湯的河粉，沒有像她的人。我在門口的長椅上坐下，把背包放在左邊假裝是朋友，捲一支細細的菸分她抽。這條街

傍晚六點左右都還只是清晨，路過的女子與在對面踱步也抽菸的男子手腳都淡淡的像剛睡醒，帶著新鮮的呼吸等著晚一些拿來腐敗。』我一直沒能寫完這篇小說。時而突刺時而畏傷，像極我們身體力行的那些摩登的愛。

之外

FAR AWAY, SO CLOSE！
《變形金剛》[464]的狂喜與孤單

　　不准運作邏輯、不准嘲笑正邪對立的老梗、不准猜測劇情、不准質疑人類的高貴情操，只需要尖叫。沒錯，尖叫，很難不尖叫，當你眼見再平凡不過的二手車像快轉的魔術方塊卡拉拉疊成一隻頂天立地的拉風巨型機器人，不只是全場的男孩為之瘋狂，連我都在電影院的椅子上拍大腿歡呼。

　　在他之前，我們的記憶裡已經有好幾隻他的朋友：打敗雙面人殺光怪獸的無敵鐵金剛[465]，庵野秀

464.　《變形金剛》（Transformers），美國電影，二〇〇七年上映。
465.　無敵鐵金剛：電視動畫《無敵鐵金剛》（マジンガーZ，1972-1974）中的機器人主角。

明[466]帶給我們、背負著死生哀愁的EVA[467]，《20世紀少年》[468]裡血腥除夕夜的恐怖機器人。人類創造它們，繼續介入這個我們基本上已經無能為力的世界。但這次我們沒有選擇，是他們要介入我們。無能為力仍在，只是這些超機械生命體（請注意，他們不是AI[469]，也不需要我們分給他們母愛。）順道來交了個新朋友，我們還有可愛之處，他們賞臉多分我們一些顧慮，這樣的宇宙族類關係成為不那麼相互牽絆的俄羅斯輪盤，事實上更宿命、也更貼近現實。

「變形」是一種「擁有不為人知的祕密」的期待，這個祕密正是與人為敵的權力，時機成熟，可以你死我活；「變形」是一場秀，把存活的策略赤裸裸攤出一個過程來看，忽而為音響、忽而為戰鬥機器、可認為自己為音響、可認為自己為戰鬥機器，在生存裡沒什麼非如此不可，一切是為活。若

466. 庵野秀明（1960-）：日本導演、動畫師。
467. EVA：電視動畫《新世紀福音戰士》（新世紀エヴァンゲリオン，1995-1996）中的機器人主角。
468. 《20世紀少年》（20世紀少年，1999-2006）：日本漫畫，浦澤直樹著作。
469. AI（Artificial Intelligence）：意指人工智能，由人所設計、製造出的機器所展現的智能。

我們為此興奮，那只證明變形金剛確實是我們一廂情願的想像投射。

　　自己掌控自己的超機械生命體、變形金剛、絕對只存在於我們的想像。正因為如此我們才與他親近。他會猴急、會不捨、會為大愛犧牲，在我們與他們作朋友的時候他是我們腦內飛天遁地的殘影，他那麼強，又是我們的朋友，我們創造一個如此外於我們的力量給我們自己殖民、注嗎啡，以童年記憶裡的日本鐵金剛勾動美式智慧機械生物體的接續形象，雙重殖民的鄉愁為我們打底。我們那麼微小、他那麼強，他那麼強、還需要我們幫忙，我們就入戲地狂喜。

　　電影開始沒多久，麥可貝[470]安排了一個機器人電影的經典畫面：第一次在地球變回原形的破跑車大黃蜂，在黑夜的廢棄停車場，斜斜站著、遠遠打

470.. 麥可貝（Michael Bay，1965-）：美國導演。

開胸口，朝天空射出一道光。他們從我們心裡爬出來、華麗地變形、在最終戰役之前，孤單地求救。

《鴻孕當頭》[471]：
新時代（?）少女的樣本世界

　　《If I Were a Carpenter》[472]是我心目中最佳翻唱專輯前幾名，可能還勝過擁有Rufus Wainwright[473]翻唱〈Across the Universe〉[474]的《他不笨，他是我爸爸》[475]電影原聲帶。當時的愛人與我各有一張，我們各在不同時期、不同地點，重複播放這張專輯的某些曲目、為它們著迷。所以當Mark[476]拿出有點傻裡傻氣的專輯封面，放出Sonic Youth[477]輕微噪音的〈Superstar〉[478]給挺著大肚子的Juno[479]聽，Juno從片頭不斷的如珠妙語種下的小植栽終於心甘情願開了

471. 《鴻孕當頭》（Juno）：美國電影，二〇〇七年上映。
472. 《If I Were a Carpenter》：向木匠兄妹樂團（Carpenters）致敬的翻唱專輯，一九九四年發行。
473. Rufus Wainwright（1973-）：美國歌手、音樂創作者。
474. 〈Across the Universe〉：一九六九年單曲，收錄於披頭四樂團的專輯《Let It Be》。
475. 《他不笨，他是我爸爸》（I Am Sam）：美國電影，二〇〇一年上映。

一朵又一朵玫瑰花，誰不愛Juno呢？至少曾經憤世嫉俗的少女們都對微微駝背走路有點外八字的Juno擁有深深的親切感。

　　關於首部劇本便拿下奧斯卡最佳原創劇本的Diablo Cody[480]傳奇，她的故事在好萊塢已經是也可以拿來寫劇本的好看故事。做過脫衣舞孃的編劇Diablo Cody像這部電影裡的其他明星一般，大量出現在官方網站的宣傳訪談以及各式的宣傳場合，人們將她視為走出銀幕成人版的Juno，說著機智的Juno語，以她另類的經歷為《鴻孕當頭》的另類背書。在這些後設的背景之下（或許根本不是後設）我得說：《鴻孕當頭》的確非常好看，很久沒有看見讓人心情這麼好的喜劇電影了，看完很想在地上打十個滾。

　　但《鴻孕當頭》是一部有點怪的電影。怪的不

476.　Mark：電影《鴻孕當頭》故事中的角色，由Jason Bateman飾演。

477.　Sonic Youth（1981-2011）：美國樂團。

478.　〈Superstar〉：一九七一年單曲，收錄於木匠兄妹樂團專輯《Carpenters》。

479.　Juno：電影《鴻孕當頭》故事中的角色，由Ellen Page飾演。

480.　Diablo Cody（1978-）：美國編劇、作家。

是才十六歲卻天不怕地不怕的女主角，也不是迅速接受她懷孕還馬上要求她補充孕婦維他命的父母，而是這部電影幾乎樣樣全對，而且很有魅力；《鴻孕當頭》還是一部用矛盾穿針引線的電影。比如《鴻孕當頭》數出來的熱愛音樂全是「憤怒搖滾」及「龐克」；但在整部電影裡為她的世界襯底的卻都是「甜美民謠」。比如嘴壞又不受教的Juno如何地看不懂自己的戀情，如何又為著兩小無猜的純情而傾倒。這個故事的夢幻之處在於它的寫實，它並不是做了什麼另類的選擇，而是在異常保守的選擇裡面絕處逢生地用所有角色的嘴說出我們都曾經幻想過的事情：如果未婚懷孕不過是對世界展現大愛的一種方法、如果我的父母不會像肥皂劇裡一樣呼天搶地找事主算帳、如果有人願意在十六歲的時候相信我所作的決定不是天真幼稚。

　　而這個故事的寫實之處，也正根植於它的夢

幻。《鴻孕當頭》天馬行空的說話方式、不按牌理出牌的行動，事實上曾經一度走到一個很危險的地方、走到這個故事的懸崖，就是她與即將領養她小孩的Mark在地下室跳舞的段落。那是極為真實的交界場景：互動與言語的曖昧一前一後，用很淡的話語把張力拉得很飽。這一度令人十分緊張，不知道這個故事究竟會走到哪裡，當一心準備好當Juno小孩母親的Vanessa[481]回到家，三人彷彿要攤牌，劇情卻一下子四兩撥千斤，把不適於這個故事（極可能喧賓奪主）的流動情感撥到一邊，重新專心處理Juno、她的小孩、以及期待這小孩的女人，回歸正常的戀情、以及母愛的正軌。

正是在回頭看這個段落的時候，我一面鬆了口氣，一面層層剝開《鴻孕當頭》甜蜜面紗、對於我所觀察到的矛盾恍然大悟：所有帶刺的、耍酷的Juno都是為了讓最後回歸的平凡擁有最大的戲劇

481. Vanessa：電影《鴻孕當頭》故事中的角色，由Jennifer Garner飾演。

效果。正如我們在Bleeker[482]爬到床上抱住生產完的Juno、Juno流淚的時候跟著鼻酸，是為了她表面的（鋪陳已久的）蠻不在乎底下的脆弱；正如我們可以理所當然地以被母親拋棄的背景設想Juno期待小孩擁有正常家庭的想像。《鴻孕當頭》是成長故事、但也只是成長故事。她是恰到好處的說教、目標明確的高級麻醉藥，是備受折磨的女人回頭面對不解人事的女孩、以善意與愛重新想像的、花的世界，又是另一個以裝扮過後的主流價值釋放／困住女孩的樣本世界（對不起我簡直跟約翰藍儂一樣對革命無法決定count me in／out地來回踱步）。

482. Bleeker：電影《鴻孕當頭》故事中的角色，由Michael Cera飾演。

時光無敵：讀《只是孩子》

　　她們撿拾到彼此、她們戀愛，彼此剝除面具而後無私地用自己的碎片縫合；她們深深相信，因此可以與對方一起走過未知到接近可怖的認同、創作之路；她們被看作是藝術家，又同時被嗤之以鼻「只是孩子」。孩子是這樣的，她們首先學習成為彼此的對象物、然後開始成為他人的。這當中當然要有許多折磨人的事，作為一個留下來把故事說下去的人，她只能坦白地寫。我們沒有誰傻到想看所謂的「真相」，無論這故事有可能如何被重構與詮

483. 《只是孩子》（Just Kids）：美國散文，佩蒂史密斯著作，二〇一〇年出版。

釋，我們只為它有機會被說出口、被流傳，感到幸運不已。

　　俄國詩人茨維塔耶娃[484]在〈詩人論批評〉裡這麼說過：「當人們對我說：做完這件事，你就自由了。這時，我就會有意不做那事，也就是說，我並不十分渴望自由，也就是說，我更看重不自由。那麼，人與人之間這種寶貴的不自由究竟是什麼東西呢？就是愛。」佩蒂史密斯[485]在描述她們各自如何對自己的才華負責、蛻變為真正的創作者的同時，描述了或許比面對自我更為艱難的事、也是這個故事裡最不與俗同的部分：如何能夠同時為他人的才華負責。她沒有指出什麼確切的解答，我們看到的，或許有運氣、勇氣、以及這當中許多的好人與壞人。因為時間的提煉，她看待那難解的自由與不自由命題得以幽默寬厚，面對龐大的細節能夠不疾不徐。那漫延鋪陳的、關於愛的深度與形式的自然

484.　茨維塔耶娃（Marina Tsvetaeva，1892-1941）：俄國詩人、作家。
485.　佩蒂史密斯（Patti Smith，1946- ）：美國創作歌手、作家。

探詢，明明是失去，讓他人感受到的卻是無可取代的獲得。

佩蒂史密斯與羅柏梅普索普[486]所投身探索而後張揚的女性龐克與攝影藝術，恰恰是最富時代精神的兩種創作媒材。有趣的是，多年之後，她選擇回歸最初對自己作為一個詩人的定位想像，以最古典的方式重騰一次這城市的風華、文明的進退。我們如此入勝看下去的，本來是一對愛侶彼此纏繞的生命，事實上看的，卻是那被所有不被理解的怪孩子嚮往的世界中心、那正經歷著什麼都有可能發生、不久之後卻得經歷一切都可能轉瞬而逝的、紐約創傷之城。

當這本書無論在歐美、甚至在台灣都跨越文化風行無礙，每一個世代仍在練習懷念註定精彩的上一個世代之際，我在思索並且漸漸釋懷的卻是，沒

486. 羅柏梅普索普（Robert Mapplethorpe，1946-1989）：美國攝影師。

有一個時代比我們正活著的時代更美好、同時更加殘酷。而那些最生動的細節不是別人，是只有仍在裡頭衝撞或迷藏的我們才能一一重現，才能使這個世代在下一個世代的眼裡同等美麗不可方物。憤世如我，現在還說不出來我（們）失去／擁有了誰，使我（們）經歷失去／擁有的那些死亡或是死亡的聲音、那瘟疫一般的憂鬱、無可迴避的自毀與互毀。我想起我認識的一些、因為太長的告別而黯藏噤聲的人，我們有時彼此陪伴，或無法再寫、或無法歌唱。我沒有辦法懷持過大的奢望，事實上，第一次看完這本書我幾乎無話可說。闇夜過深，但時光無敵，我們只能潛心溫柔對待每一個所遇的、倖活的人，只能等待那還在自己或者他人身體裡沉默的詩人有一天整理好了，開口為此時立傳。

文藝女青年的倖存進化史：讀《文藝女青年這種病，生個孩子就好了》[487]

開始讀這本書的時候我剛進入孕期第三個月。這次新來報到的小傢伙彷彿是要我償還上一胎除了肚子變大之外身體毫無異狀的債，油煙味與魚肉味都使我皺眉，一生至愛的珍珠奶茶也胃口盡失，下午四點過後可以明顯感覺到自己的胃腸開始石化，早晨醒來有時整顆頭像只吹壞的氣球脹痛非常、怎麼也無法起身。每夜陪兒子睡覺的時候我變得十分難纏，一直對他無理低吼：「不要碰我、我不舒服、不要抱抱。」任性慣了的我兒皺著臉抱住一隻

487. 《文藝女青年這種病，生個孩子就好了》：蘇美著作，小貓流文化，二〇一六年出版。

美樂蒂布偶硬是要縮在我肩膀和脖子的縫隙、委屈地踢腳。

在我的藝文小圈子裡，異性戀朋友是少數，懷孕生小孩的勉強可稱其中半數，但生到第二胎的，大概就像週末在捷運美麗島站月台理毛等車的獨角獸那樣稀珍。這次大膽向二寶邁進，恐怕還是會像第一次自然產出院回到家那時，因著各式迸發的隱疾與嬰兒不分日夜的討愛而躺在床上、腦中持續慘慘浮現「殘花敗柳」四個字；或者仍要因新小人個性乖戾毫不受教，母親本人又對與他人身體無能繼續維持安全距離而掙扎崩潰。不過一切出於妳的自由選擇，妳必須再次挺身而出。也正因為這樣清楚覺知生養過程當中個人意志的展現與自我負責之必要，要說起自己孕產育期的千般萬般苦，總使人感覺窩囊。尤其是在緊緊附和其他母親的訴苦之後，更難免有種男人聚在一道吹噓作兵時光、那樣倚老

賣老相互取暖之嫌。

　　但身為文藝女青年，不寫則已，一寫就要寫到
盡頭。我不覺得自己寫得過蘇美[488]，她看得如許透
徹，目光犀利又隱隱含情，看這本書簡直就像看文
學系出身的賈樟柯[489]詮釋自己的電影那樣，再特出
的影評人都要暗暗喊苦、深感自己不可能說得再深
再動人。我曾在寫宅女小紅時，說她所搬演的是典
型神經喜劇，那同樣自嘲不嘴短、風格卻更加著重
於細節觀察與意義堆疊的蘇美大概是沉著加執著版
的伍迪艾倫[490]，在其滔滔不絕的表白與釋疑努力之
下，最快意同時也最令人感到療癒的，同是那抽絲
剝繭一語中的的負能量。但蘇美的負能量裡頭帶有
一種對世情的了然以及寬容，在不止一次強調「屁
股決定腦袋」的強烈唯物史觀之下，表達文藝女青
年並非真心不食人間煙火，而是正面臨一個全新
的、自身與集體摧毀意義、建立意義之必要。那是

488.　蘇美：中國作家。
489.　賈樟柯（1970-）：中國導演。
490.　伍迪艾倫（1935-）：美國導演、編劇。

相較前代婆婆媽媽建立的雞犬相聞互助體系、更加
屬於此代的集體意義建立過程，層層圍繞成形的負
能量宇宙與其說是恨意的明示，其實更是愛意的分
疏、文明、及條件化。

　　那嶄新的愛意形態萌生於我們身處的、更為險
峻的環境、染缸更多色的意識形態、及更易教人誤
入歧途的科技新知。當蘇美面臨世情不平的挑戰，
她所帶來的觀察幾乎為同代母親如我面臨前輩母親
不合時宜的質疑時，提供了一個振聾發聵的反擊：

　　「我不覺得當今的女性比之父母一輩更加矯
情或嬌氣。我只能說，我們面臨著更為複雜的社
會現實。當年的月嫂還不會給孩子餵安眠藥；當年
的奶粉裡還沒有三聚氰胺；當年的翁家機構也不隨
便解僱孕婦；孕婦的丈夫在當年普遍認為應當節制
欲望；當年女性的自我意識也沒今天那麼明晰。當

然，讓我回到當年去打煤磚、做番茄醬、手洗被單與床單，也夠我一嗆。我想說的是，身處苛刻的社會評價體系和糟糕的社會保障之中，大家都是收害者。個人努力當然值得宣揚，任何時代的自我努力都不可或缺，但如果因此就遮蔽了我們理應獲得的保障，這也完全是流氓邏輯。」

不僅僅如此，當代社會對於「教養」觀念的轉變、對於「孩童」概念的應然限制，「親子」與「家庭」關係的遽然變遷，都使得我們不可能回到「小孩是大家的」那個年代，而必然外求他樣支持網絡。妳無法停止google關於孩子的大小疑難雜症，無法脫離PTT媽寶版，無法漠視「缺席的父親」，那在馬尼尼為[491]暗黑卻真實的自印繪本《貓面具》[492]裡成為逃跑大豬的父親、縮成只能用玩具碗吃飯的小小人的父親。一切都為我們必須面臨的現實賦予或殘忍或願望轉化的意義。

491. 馬尼尼為：馬來西亞畫家、作家。

492. 《貓面具》：馬來西亞繪本，馬尼尼為著作，二〇一五年出版。

　　《文藝女青年這種病，生個孩子就好了》這堪稱是神級的書名，除了作者所述，為「善意的自嘲」，對我而言，真正要表達的，並非文藝女青年的隨風而逝慨然而癒，而是文藝女青年的倖存進化史。妳即使大病初醒，真正的病根不曾須臾離去，並早已靜靜流淌在血液之中，使妳的心臟真實跳動。這樣的病根使妳明白，並能夠無畏捍衛各式女人、對於尤其是生養孩子方面無數異端的抉擇，那病根使我們真正擁有了態度以及千錘百鍊的愛，使得蘇美在〈有一種孤獨〉裡能夠下這樣的結語：

　　「有了孩子，我依然是孤獨的。這讓我措手不及。在日子被他分割又填滿之後，我曾片刻有一種溫情的錯覺，即孤獨人世有人作伴。但並不是這樣。尋求被理解、有人作伴的人生依然是一種恥辱。我的路上只有我一個人。這是對的，本該如此。」

　　每位文藝女青年或都曾說過自己不想活過三十歲的鬼話、沉溺在世界末日自由解散的浪漫。身為孕產育倖存者，我為文藝女青年因生養小孩劇烈打磨過後的硬蕊而傾倒，也彷彿伸手便能觸摸同類硬蕊底下其實愈見晶瑩易碎的玻璃心，從此不再怕示弱，因為現在的示弱都如此心安理得而落實不已。就像三個月前的某個午後，我在百貨公司美食街廁所拿起浮現出兩條線的驗孕棒時，完全出乎自己意料地哭得像個傻子。他真的來了，我們的孩子降臨之後摧毀我們、再重組我們，啊由此加倍漫長的人生，將妳無法無天的個人幻想生出不可輕舉妄動的樹根。那新生之根憤世又溫柔，妳和這世界的美與惡、過去與未來不再能夠輕易一刀兩斷，從此真正明白自己與新一代同樣是世界的孩子，就算要邁向末日也必要攜手入世嘗遍苦辣酸甜，再放手釋然與他揮別，我們相愛相殺，續而背負各自傷痕倖存進化下去。

妳是一條怎樣的蛇：
讀《倫敦腔：兩個解釋狂的英
國文化索引》[493]

　　讀完《倫敦腔：兩個解釋狂的英國文化索引》
之後，我忍不住打開塵封已久的部落格，翻找二
〇〇七年剛到倫敦時寫下的日記，我在那年中秋節
飛抵早先只在電影與廣播中存在的大城，連續幾個
月寫的札記都充滿了灰與藍，在一篇名為〈Bridge〉
的札記裡，這樣寫下一條泰晤士河分隔的階級與注
定失敗的語言：

　　　　奇怪的是光是駛過一座橋眼睛就上了濾光鏡，

493.　《倫敦腔：兩個解釋狂的英國文化索引》：白舜羽、魏君穎著作，紅桌文
　　　化，二〇一六年出版。

畫片裡的倫敦狡猾又佯裝神閒氣定地坐著，奇怪的是我可以單單從人們的步履判定她們的去處，她們的手勢是旗語，風衣下襬是我的地圖。

過分熟練的語言是傷害，不熟練的是憂鬱，我遠離傷害之處迎向憂鬱，公車上有人為我們爭吵、和好。這個城市的音樂都在行人的耳朵裡，沒有誰與誰分享。

做一個異鄉人，你便無法脫離遭城市收編同時在城市浪遊的命運。白舜羽[494]在〈牡蠣卡Oyster Card〉的章節裡詳細解說了源自莎士比亞名言的這張倫敦大眾運輸儲值卡，最末自嘲又甜蜜地下了結語：「世界不一定是我的牡蠣，但牡蠣卻是我的倫敦。」這場以《London A to Z》[495]為骨幹的寫作，正展現了此般深入淺出的試圖持平之眼，讓可能乏味可能獵奇的異文化探索挾帶一股古典散記興味。

494. 白舜羽：台灣作家、翻譯家。

495. 《London A to Z》：倫敦市區地圖。

選字是寫作者的眼睛，正如取景洩露攝影師的心，以寫作者費心揀選的關鍵字所起始的寫作，本身便不可能脫離私書寫的個人性。城市屬於公共、同時深揣祕密，即使在同樣的關鍵字底下我們也多的是縫隙得以另闢蹊徑：讓我們回到布洛克利[496]吧，這裡是歷久不墜的英國綠黨大本營，出了車站迎面而來的小咖啡店The Broca在冬天會有帥氣吧台手調製出一試難忘的Chai Latte[497]，Kate Bush[498]和John Cale[499]分別在不同時期蝸居在Wickham Road儲備他們即將搖動世代的音樂；膽子大的話或者從小小的Ladywell車站逃票上火車直達市中心的「滑鐵盧車站」（Waterloo Station），記住要避開上下班時段及其後一小時，否則在出站天橋上遭埋伏的警察罰鍰二十鎊可就是窮學生一整週的菜錢；從查令十字路與Manette Street轉角的色情書店上二樓你會遇見倫敦首屈一指的攝影書店Claire de Rouen Books，它所在的位置，正是華美偌大的「佛伊爾斯書店」

496. 布洛克利（Brockley）：英國英格蘭西南部城市。
497. Chai Latte：意指一種印度香料奶茶。
498. Kate Bush（1958-）：英國歌手、音樂創作者。
499. John Cale（1942-）：英國音樂創作者、地下絲絨樂團創始成員。

（Foyles）整修前的舊址（當然，占地約莫只是Foyles的樓梯櫃大小），L形格局略嫌侷促，卻是全城攝影迷的美夢，時有珍本攝影集與年輕攝影師初試啼聲的創作展。二〇一四年書店靈魂人物Claire過世的消息使人無比感傷，我記得猶豫一整日之後又折返回去買下荒木經惟限量攝影集的午後，滿頭華髮的Claire為我將書收進提袋，淡淡地說：「他很不錯。」那為我們這些影像的困獸守護美夢的女子，其優美的靈魂仍在二樓小小的窗口亮著永遠的霓虹；更別提離開倫敦已五年，至今仍無法戒除使用「快煮壺」（Kettle）的習性，即使我們心知肚明：如何相同的茶葉與一致的溫度都無法沖泡出記憶裡的倫敦茶，那是硬水流淌的脾性，頑固的城市氣味。

倫敦究竟是一座怎樣的城市呢？我總以為自己已經盡情寫過一次，在小說裡愛死愛生了。我羨慕魏君穎[500]與白舜羽學究漫游式的日常節奏感，倫敦

500. 魏君穎：台灣作家。

在我身體裡是無論如何絕不平靜的，它時醒時醉，
是比瓶裝水還便宜的《衛報》[501]，是Amy Winehouse
的鳥巢頭攻占東南區青少女造型的一年，是年輕
到嚇人的The xx[502]崛起的夏天，是James Blake[503]還
在Goldsmiths學生咖啡廳裡閑晃的成名前刻，是
入夜之後愛慾橫陳的地下舞會，Soho[504]的Candy
Bar、Hackney[505]的Dalston Superstore、Visions。邁
入二十九歲那晚朋友喝得太急、橫倒在地下酒吧
Bardens Boudoir的階梯上，我被許多人摸頭擁抱，沒
有回家，生日願望是「不要怕求救、希望一晚只喝
一種酒、寫專注力更強的東西。」。那些日子的關
鍵字是「Underground party」與「Race Fetish[506]」，
輟學那年倫敦才真正找上我，對我說妳是怪物但不
要怕、我愛妳，整座城市以不絕愛語與極限體驗招
引失去一切的孤兒應喚沉淪、而後佯裝無謂地伸出
雙臂如實承接。

501. 衛報（The Guardian）：英國綜合性日報，一八二一年創刊，時稱「曼徹斯特衛報」，一八五九年更名為「衛報」。

502. The xx（2005-）：英國樂團。

503. James Blake（1988-）：英國歌手。

504. Soho：位於英國倫敦西部的西敏市內。

505. Hackney：位於英國倫敦內的自治市。

506. Race Fetish：意指對特定種族表達性吸引力。

　　憤世的我始終沒有加入假造護照大隊、如願破壞國界政治，至多請朋友偽作了在學證明以取得歐陸入境簽證，最後的最後我終究離開了那座必須以大量金錢與自尊堆砌維持的城市，心有不甘，血液深深記住了那些年所聽聞的倫敦腔。那腔調既擁有高雅睥睨的姿態、也尾隨低俗不堪的暗影，我費盡心思嘔啞嘲哳地呀呀學語，從內到外依樣打磨細節，久久才知曉它為我點穴通懂的，不是別的，竟是根深蒂固不曾深究的台灣腔。疼痛褪皮之後從此成為一名不畏懼自己能操爬說語的少年，確認自己可以願望成為佛地魔[507]或是哈利波特[508]，我的惡星情人倫敦使我明白自己是一條怎樣的蛇，與誰真正擁有一道電光石火連結命運的傷疤。

507. 佛地魔（Lord Voldemort）：小說《哈利波特》系列中的反派角色。
508. 哈利波特（Harry Potter）：小說《哈利波特》系列中的主角。

示見
19

NOTHING WILL BE AS BEFORE.

情非得體 —— 致那些使我動情的破美人

作者	羅浥薇薇
總編輯	陳夏民
編輯	董秉哲
書籍設計	陳恩安 globest_2001@hotmail.com

出版	逗點文創結社
	地址｜330桃園市中央街11巷4-1號
	網站｜www.commabooks.com.tw
	電話｜03-335-9366
	傳真｜03-335-9303

總經銷	知己圖書股份有限公司
	台北公司｜台北市106大安區辛亥路一段30號9樓
	電話｜02-2367-2044
	傳真｜02-2363-5741
	台中公司｜台中市407工業區30路1號
	電話｜04-2359-5819
	傳真｜04-2359-5493

印刷	通南彩色印刷有限公司
ISBN	978-986-96094-9-4
定價	380元
	初版一刷 2018年9月

國家圖書館出版品預行編目（CIP）資料｜情非得體一致那些使我動情的破美人／羅浥薇薇著. -- 初版. -- 桃園市：逗點文創結社，2018.09｜352面；12.8×19 公分. --（示見；19）｜ISBN 978-986-96094-9-4（平裝）｜1.藝術評論 2.文化評論 3.文集｜901.2｜107013172